# El Renacimiento

Autora: Victoria Charles
Traducción: Paula Lara Domínguez

Diseño:
Baseline Co Ltd
127-129A Nguyen Hue Blvd
Fiditourist, Level 3
District 1, Ho Chi Minh City Vietnam

Importado y publicado en español en 2007 por Númen, un sello editorial de Advanced Marketing, S. de R.L. de C.V.
Calz. San Francisco Cuautlalpan No. 102 Bodega "D"
Col. San Francisco Cuautlalpan, Naucalpan de Juárez,
Estado de México, C.P. 53569

ISBN10: 970-718-622-4
ISBN13: 978-970-718-622-4

Título Original / Original Title: El Renacimiento / Renaissance Art

Fabricado e impreso en China

# El Renacimiento

NUMEN
ARTE A TRAVÉS DEL TIEMPO

Sirrocco

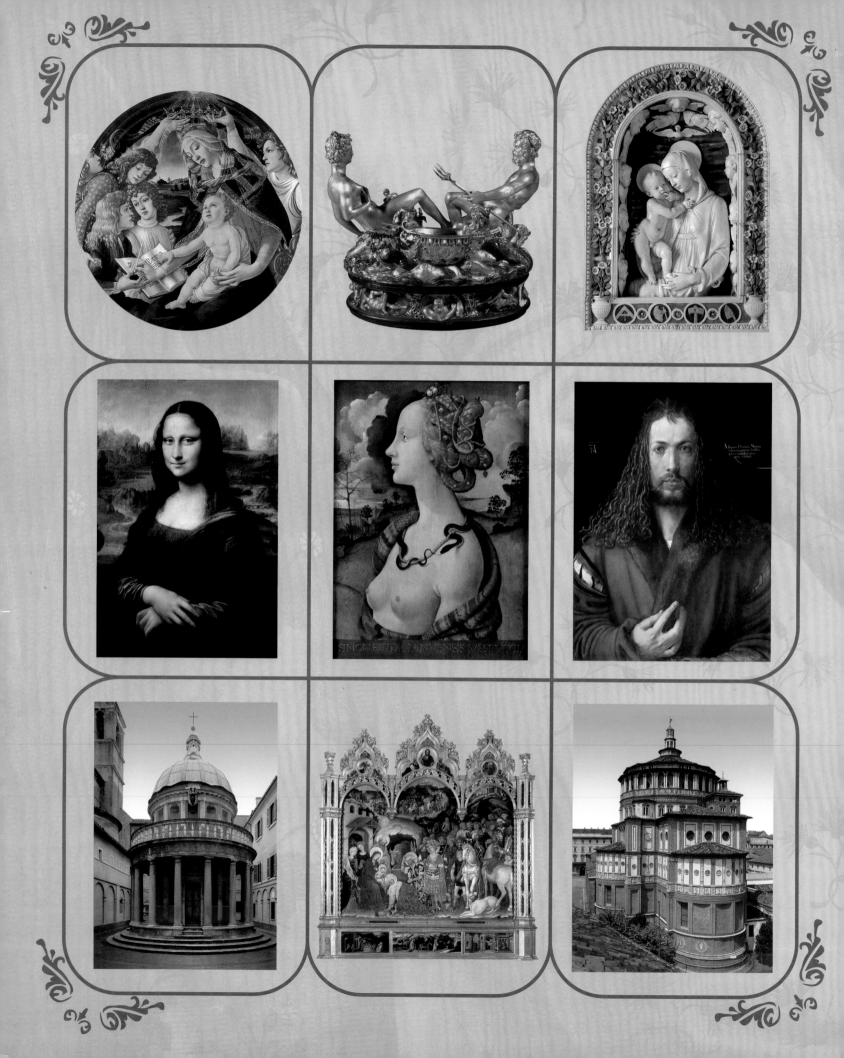

# ~ Contenido ~

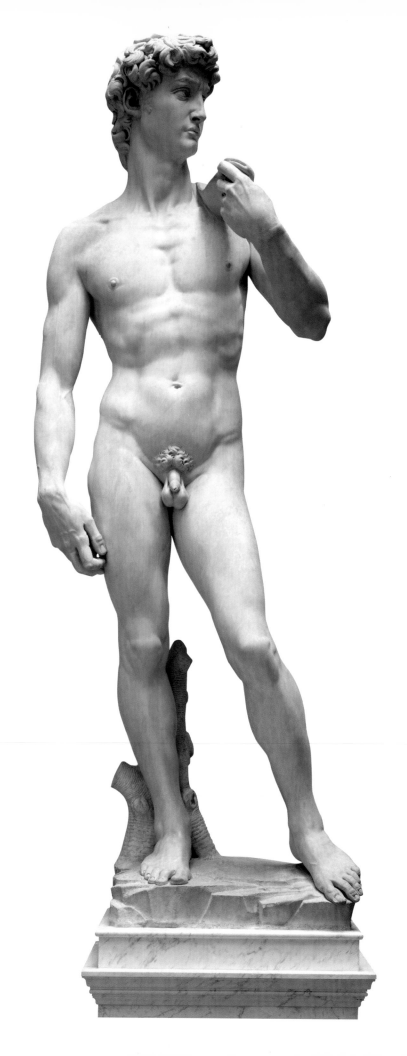

# Introducción

A mediados del siglo XIV se produjo una transformación cultural que comenzó en Italia bajo la denominación de *Rinascimento* y que pasó con posterioridad a Francia, donde se la denominó *Renaissance*. Constituye la frontera entre la Edad Media y la Edad Moderna y estuvo acompañada por el Humanismo y la Reforma Protestante y fue un movimiento de retorno al arte clásico de la antigüedad grecorromana que generó estudios sobre aquellos antiguos poetas que habían sido olvidados ya hacía mucho tiempo. Una de sus características es una pasión por la escultura y por los numerosos restos arquitectónicos de aquella época, incluso por aquellos que estaban reducidos a ruinas.

El desarrollo tecnológico y científico fue igualmente importante para esta corriente. Comenzó en Escandinavia, en los Países Bajos y algo más tarde en Alemania.

En Italia fue la arquitectura la que inicialmente volvió a los cánones clásicos, seguida poco después por la escultura, que buscó un vínculo más fuerte con la naturaleza. Cuando el arquitecto y escultor Filippo Brunelleschi (1377 - 1466) viajó a Roma para excavar, estudiar y medir las ruinas de los edificios antiguos lo hizo acompañado por el orfebre y escultor Donatello (aprox. 1386 - 1466). Las esculturas que encontraron durante ese viaje y en las excavaciones posteriores produjeron una exaltación tal en el ánimo de los escultores de aquel entonces que a finales del siglo XV Miguel Ángel enterró una de sus obras para que poco tiempo después pudiera ser desenterrada y considerada una «genuina antigüedad».

El Renacimiento Italiano duró aproximadamente doscientos años. Se considera que dentro del Renacimiento hay varias etapas: una época temprana entre 1420 y 1500 (el *Quattrocento*), una fase en la que alcanzaría su mayor esplendor y que duraría hasta 1520 y una fase final que se convertiría en el manierismo y que terminaría en torno al siglo XVI (el *Cinquecento*). El arte barroco (traducido aproximadamente como «excéntrico o extravagante») se constituyó en Italia como una ligera evolución de la última fase del Renacimiento hacia una nueva corriente. Dependiendo de cada país esto se vio en algunas ocasiones como una desviación y una decadencia y en otras como una forma superior de evolución artística que dominó hasta finales del siglo XVII. Tras cruzar los Alpes hacia Alemania, Francia y los Países Bajos, el Renacimiento siguió una trayectoria similar y se clasificó de igual modo que en Italia.

**Miguel Ángel Buonarroti**,
*David*, 1501-1504.
Mármol, altura: 410 cm.
Galleria dell'Academia, Florencia.

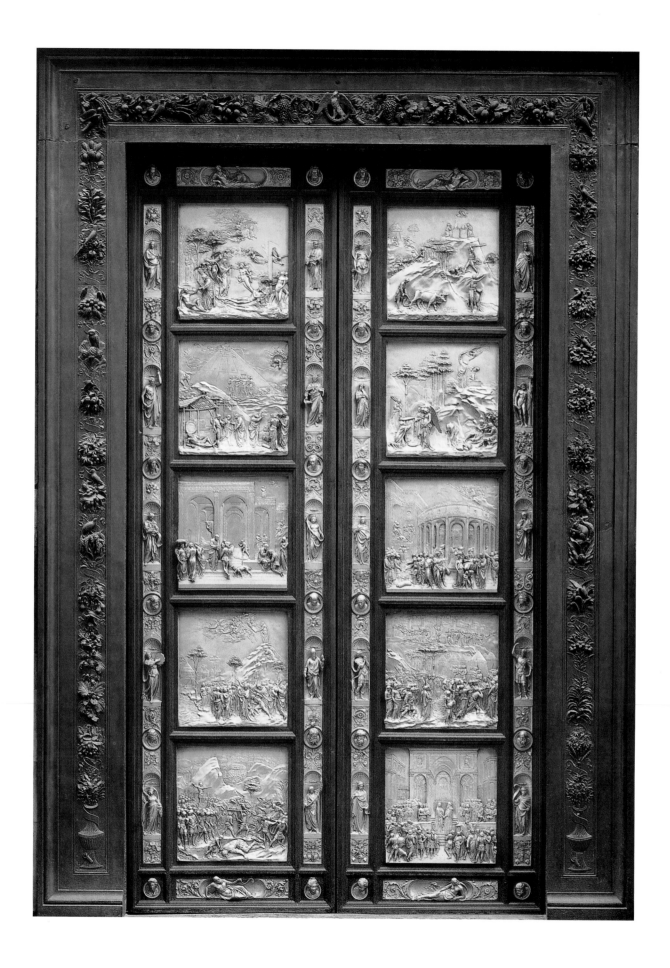

# I. El Renacimiento en Italia

## El Quattrocento en Italia

Las primeras manifestaciones artísticas del Renacimiento italiano se encuentran en Florencia. En el siglo XIV la ciudad contaba con 120 000 habitantes y era la mayor potencia de la zona media de Italia. Sirvió de residencia, si no permanente al menos sí de forma temporal, a los artistas más famosos de aquel momento: Giotto (probablemente 1266 - 1336), Donatello (1386 - 1466), Masaccio (1401 - 1428), Miguel Ángel (1475 - 1564) y Lorenzo Ghiberti (1378 - 1455).

Brunelleschi ganó un concurso público en 1420 para reconstruir la catedral de Florencia, sobre la cual construirá una cúpula sin precedentes que es todo un orgullo para los florentinos. Para su diseño se basó en la cúpula del Panteón de Agripa, que data de tiempos del Imperio Romano. Se diferencia de su modelo en que la cúpula elíptica descansa sobre una base octogonal (tambor). Siguió el ejemplo de los maestros constructores grecorromanos en las columnas, las vigas y en los capiteles de los demás edificios en los que trabajó, aunque, debido a la escasez de nuevas ideas fue únicamente la cúpula que coronaba el conjunto la que se adoptó para la planta central con forma de cruz griega y para la basílica, con planta de cruz latina. Por otra parte, los adornos, inspirados en las ruinas romanas continuaron siguiendo los modelos clásicos. Los maestros constructores del Renacimiento supieron captar plenamente la riqueza, la delicadeza y el poderío de los edificios romanos, y les infundieron un elegante esplendor. En el caso de Brunelleschi podemos apreciar esta tendencia en la capilla del Monasterio de la Santa Cruz realizada para la familia Pazzi con su pórtico flanqueado por columnas corintias, en el interior de la Iglesia de San Lorenzo encargada por la familia Medici y en su sacristía. La armonía de cada una de las partes individuales de estas construcciones, que radica en la proporción con el resto del edificio, no tendrá parangón en los edificios posteriores similares.

Al igual que Brunelleschi, León Battista Alberti (1404 - 1472) no se limitó a ser un maestro constructor sino que también se destacó como historiador de arte, como muestran sus escritos *De Pictura* (1435) y *De re aedificatoria* (1451), y fue probablemente el primero en emprender esta búsqueda de la armonía. Llegó a comparar la arquitectura con la música: para él la armonía era el ideal de belleza, porque para él «*La belleza es una cierta armonía entre todas las partes que la conforman, de modo que no se pueda añadir, quitar o cambiar algo, sin que lo haga más reprobable*». Este principio de la ciencia de la belleza no ha variado desde

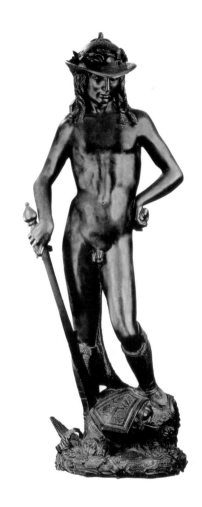

**Lorenzo Ghiberti,**
*Puerta del Edén* (Puerta oriental del baptisterio), 1425-1452.
Bronce dorado, 506 x 287 cm.
Baptisterio, Florencia.

**Donatello,**
*David*, ca. 1440-1443.
Bronce, altura: 153 cm.
Museo Nazionale del Bargello, Florencia.

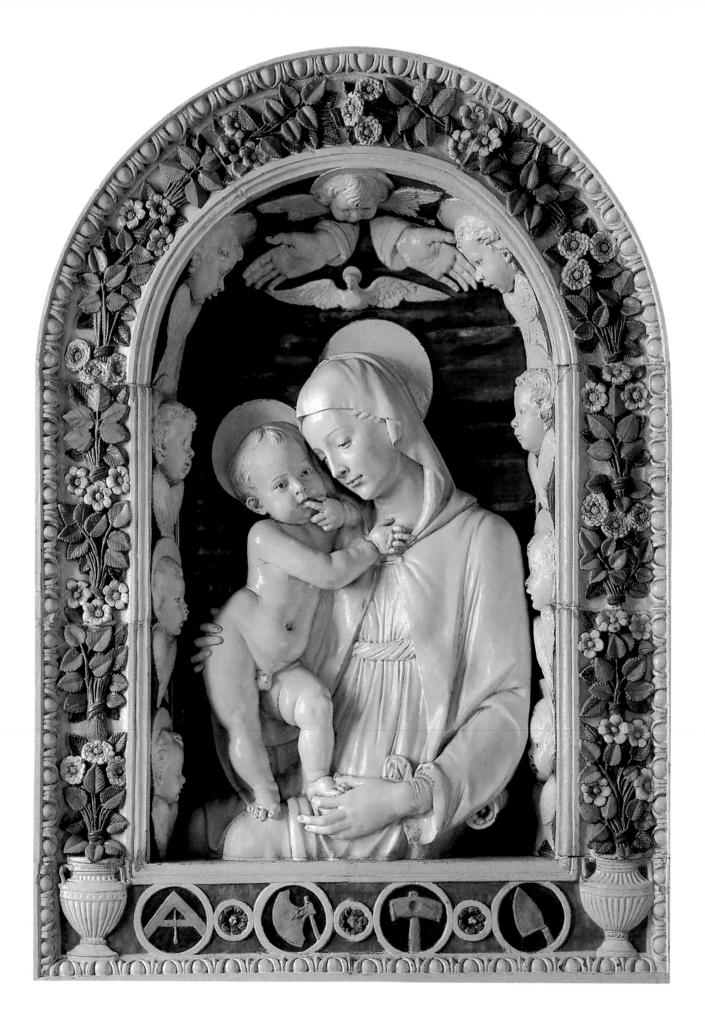

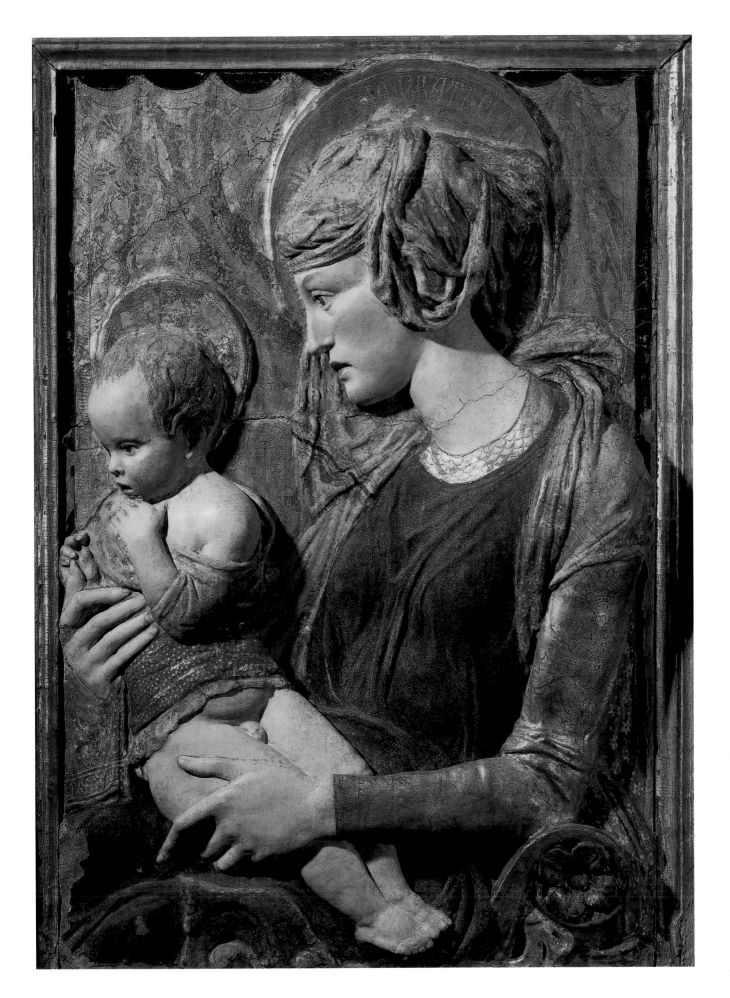

entonces. León Alberti creó un segundo tipo de palacio florentino con la construcción del Palazzo Rucelai, en el que la fachada estaba compuesta por columnas sin relieve dispuestas entre las ventanas en todos los pisos.

En Roma, no obstante, podemos encontrar un arquitecto de la misma talla que estos maestros constructores florentinos: Luciano da Laurana (1420/1425 - 1479), que hasta entonces había estado trabajando en Urbino erigiendo partes del palacio ducal. Supo transmitir su instinto para el diseño monumental, para las interacciones, y también para la planificación y la ejecución incluso de los detalles más nimios a su mejor alumno, el pintor y maestro constructor Donato Bramante (1444 - 1514), que se convirtió en el referente de la arquitectura italiana durante el Alto Renacimiento. Bramante permaneció en Milán desde 1472, y allí no sólo utilizó por primera vez el trampantojo en Santa Maria presso San Satiro, construyó la iglesia de Santa Maria delle Grazie y varios palacios, sino que también trabajó allí como maestro constructor de fortalezas hasta que se trasladó a Pavía y en 1499 a Roma. Construyó la iglesia de Santa Maria delle Grazie según los usos de la Lombardía de aquel entonces: un edificio de ladrillos centrado en la subestructura. El que los elementos ornamentales cubrieran todos los componentes de los edificios había sido una característica del estilo lombardo desde la Alta Edad Media.

Este tipo de diseño, con incrustaciones intercaladas entre mosaicos medievales fue rápidamente adoptado por los venecianos, que siempre consideraron que los elementos artísticos son mucho más importantes que las características arquitectónicas. Podemos encontrar unos ejemplos excelentes de estas fachadas en las iglesias de San Zaccaria y Santa Maria di Miracoli, cuyas incrustaciones parecen auténticas gemas y constituyen la prueba del amor que sentían los ricos mercaderes venecianos por la gloria y el esplendor. Por otro lado, el maestro constructor veneciano Pietro Lombardo (aprox. 1435 - 1515) nos muestra que también existía un fuerte sentido arquitectónico en aquel entonces con uno de los palacios más hermosos de aquella Venecia: el Palazzo Vendramin-Calergi, con tres plantas, y Brunelleschi, arquitecto, tuvo éxito al poner en práctica un nuevo método de construcción más moderno.

Por otra parte, se va imponiendo de forma gradual una mayor sensibilidad hacia la naturaleza, lo cual se convirtió en uno de los pilares del Renacimiento, y esto se hizo palpable en algunas de las esculturas del joven orfebre Ghiberti, y al mismo tiempo en los pintores Jan (aprox. 1390 - 1441) y Hubert (aprox. 1370 - 1426) Van Eyck, hermanos holandeses que comenzaron el *Altar Ghent*. Durante veinte años Ghiberti trabajó en la puerta de bronce de la fachada norte del baptisterio y el concepto de belleza de los italianos continuó evolucionando. Giotto integró además en la pintura las leyes de la perspectiva central descubiertas por los matemáticos, y en esta tarea le sucedieron Alberti y Brunelleschi. Los pintores florentinos recogieron ávidamente los resultados contagiando en el proceso a los escultores. Ghiberti perfeccionó los elementos artísticos en las

**Andrea della Robbia**,
*La Virgen de los canteros*, 1475-1480.
Terracota dorada, 134 x 96 cm.
Museo Nazionale del Bargello, Florencia.

**Donatello**,
*La Virgen y el Niño*, 1440.
Terracota, altura: 158.2 cm.
Museo Nazionale del Bargello, Florencia.

**Según un proyecto de Bramante**,
*Santa Maria della Consolazione*, 1508.
Todi.

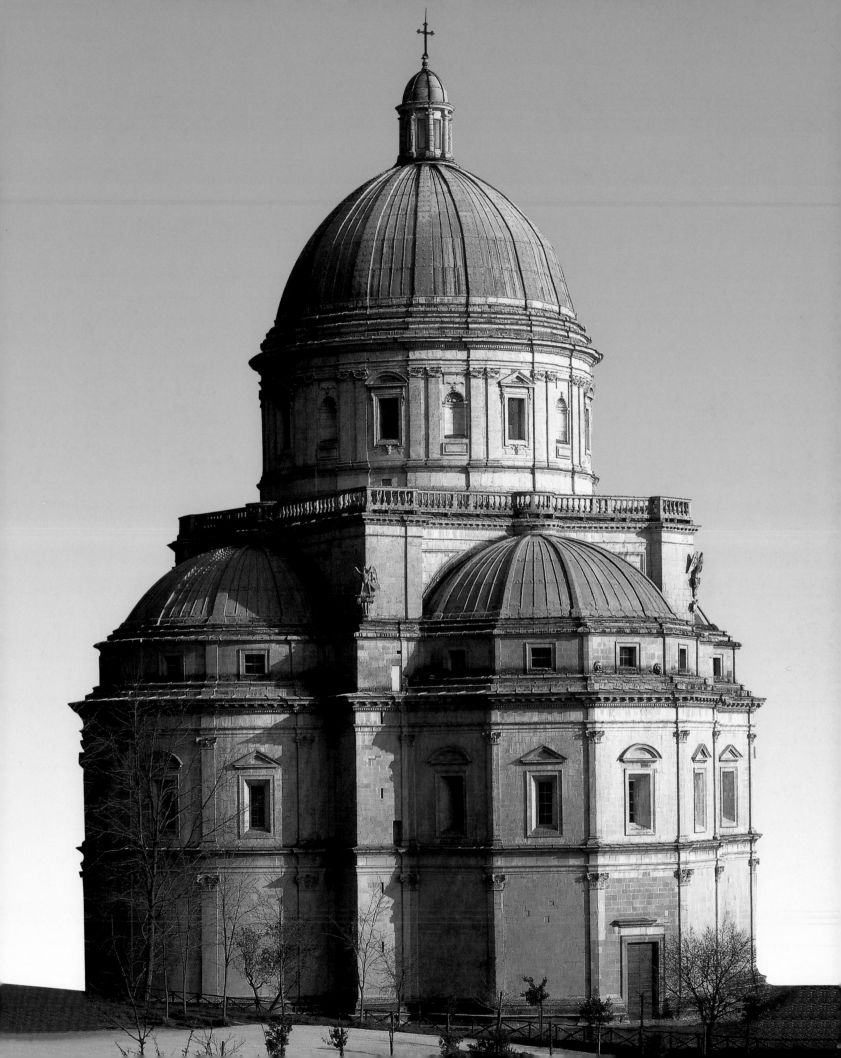

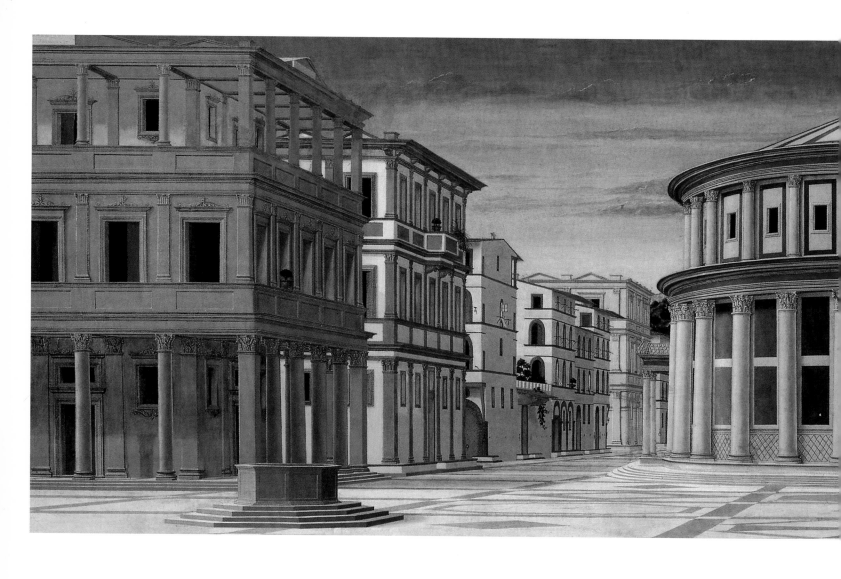

**Escuela de Piero della Francesca (Laurana o Giuliano da Sangallo?)**, *Ciudad ideal*, ca. 1460.
Óleo sobre panel de madera, 60 x 200 cm.
Galleria Nazionale delle Marche, Urbino.

esculturas en relieve, con lo que pudo compensar la ciertamente mayor versatilidad de Donatello que, después de todo, había presidido la escultura italiana durante todo un siglo.

Donatello consiguió convertir en realidad los intentos de Brunelleschi de plasmar una sensación de vida en todos los materiales: madera, arcilla y piedra, independientemente de la realidad. De hecho, consigue transmitir a través de sus figuras unas sensaciones terribles de pobreza, dolor y miseria, y en los retratos de hombre y mujeres puede apreciarse su capacidad de expresar todos los elementos que constituyen su personalidad.

Además, ninguno de sus contemporáneos le superó en su decoración de púlpitos, altares y tumbas, entre los que se incluye su relieve de *La Anunciación* en la Basílica de la Santa Cruz, o los relieves en mármol de niños bailando en la galería de la Catedral de Florencia. Su carrera comienza con la primera figura sedente en su sentido clásico, que fue su San Jorge, creado en 1416 para Orsanmichele; le siguió alrededor de 1430 una estatua en bronce del David, la primera representación de un desnudo integral de bulto redondo. Continúa en 1432, fecha en la que consigue con el *Busto de Nicolás de Uzzano* el primer busto con un

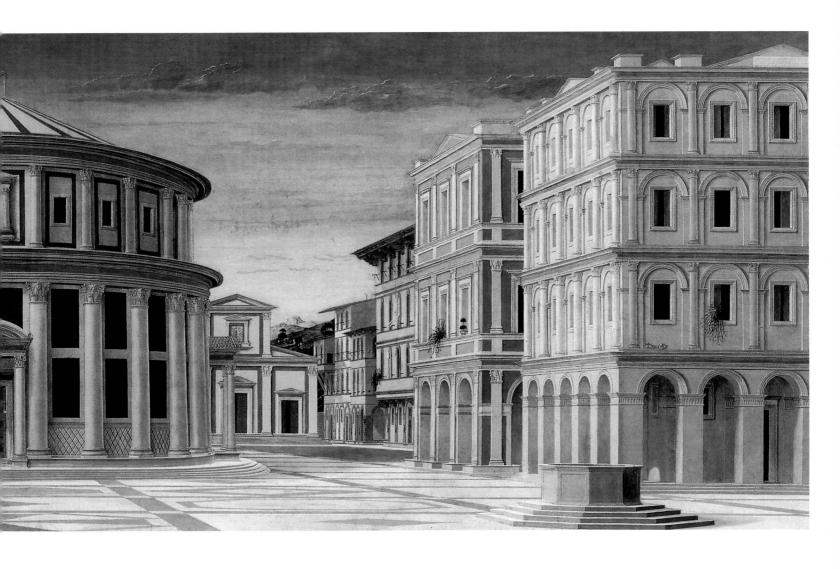

sentido realista y concluye en 1447 con la primera estatua ecuestre de la escultura del Renacimiento, el *Condottiero Gattamelatta*, un oficial mercenario al servicio de Venecia (aprox. 1370 - 1443) para la ciudad de Padua.

La fama y la categoría que adquirió Donatello fue igualada únicamente por otro artista, el escultor Luca della Robbia (1400 -1482), quien creó la Galería de la Catedral de Florencia (1464/1469) en su sacristía norte. Una de sus grandes aportaciones es el desarrollo de la terracota vidriada y policromada como material escultórico. Sus obras, que originalmente se realizaron en espacios con forma circular o semicircular, estaban concebidas en un principio para la ornamentación de espacios arquitectónicos pero encontraron otra función, como demuestra la Virgen con el niño acompañada por dos ángeles rodeada por guirnaldas de flores y racimos de frutas que se encuentra en el frontón curvo de la Via d'Angelo, que es una de sus creaciones más espléndidas. Al igual que la maestría de los retratos de hombres de Donatello, en la escultura italiana del siglo XV no había nada que igualase la belleza sus elegantes retratos de figuras femeninas y con cierta gracia infantil.

**Antonio Puccio Pisanello**,
*Retrato de una princesa de la casa de Este*, ca. 1435-1440.
Óleo sobre panel de madera, 43 x 30 cm.
Museo del Louvre, París.

**Domenico Veneziano**,
*Retrato de una joven*, ca. 1465.
Óleo sobre panel de madera, 51 x 35 cm.
Gemäldegalerie Alte Meister, Dresde.

La demanda de este tipo de obras creció al mismo ritmo que aumentó el dominio de la técnica de la terracota vidriada y policromada en Italia, de tal modo que al final ya no se circunscribían a los altares y a figuras individuales, sino que se representaban grupos enteros con esta técnica, lo cual confería al artista una completa libertad en cuanto al diseño. Luca della Robbia transmitió sus conocimientos y experiencia a su sobrino Andrea della Robbia (1435 - 1525), quien a su vez junto con sus hijos Giovanni (1469 hasta después de 1529) y Girolamo (1488 -1566) llevaron esta técnica de terracota vidriada y policromada más lejos todavía. Juntos crearon los famosos relieves redondos de Los niños expósitos situados en la fachada de la inclusa de Florencia entre los años 1463 y 1466.

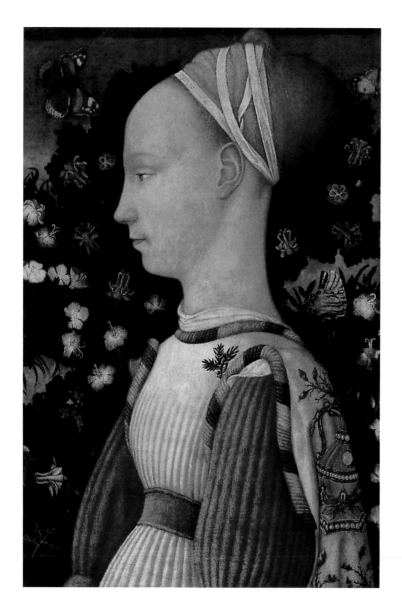

El hecho de que la producción del taller de la familia Della Robbia siga siendo motivo de admiración hoy en día en muchos lugares del norte de Italia demuestra que la terracota no era del gusto exclusivo del pueblo italiano en general, sino también de los europeos, y que este estilo estaba ganando cada vez más adeptos. Al mismo tiempo, no debemos olvidar que ningún otro siglo fue tan favorable al arte escultórico como el siglo XV, y de ahí que el legado de Donatello diera unos frutos tan excelsos. El escultor Desiderio da Settignano (aprox. 1428 - 1464) y el pintor, escultor, orfebre y broncista Andrea del Verrocchio (1435 - 1488), que fueron dos de sus mejores alumnos, continuaron con la dirección de la escuela con su misma forma de pensar. En concreto este último no sólo creó cierto número retablos, sino que se convirtió en el escultor más importante de Florencia. Por ejemplo fundió la estatua del *David* (aprox. 1475) y la *Estatua ecuestre a Colleoni* (1479) del oficial mercenario Bartolomeo Colleoni (1400 - 1475) de Venecia. El estilo de Verrocchio preparó la transición al Alto Renacimiento. Settignano dejó tras de sí un número considerablemente menor de obras que Verrocchio y creó principalmente relieves en mármol de la Virgen, figuras de niños y bustos de mujeres jóvenes. Transmitió su técnica y sus conocimientos a su mejor estudiante, Antonio Rosselino (1427 - 1479), cuya obra más importante es la tumba del cardenal de Portugal de San Miniato al Monte de Florencia.

Entre los estudiantes de Rosselino se encontraba Mino da Fiesole (1431 - 1484), quien se convirtió en el mejor artista del mármol de aquel momento, a pesar de sus comienzos

como escultor de piedra, y que creó lápidas adosadas a un muro como Benedetto da Maiano. El arte de Fiesole se basaba principalmente en la imitación de la naturaleza, y por ello estaba demasiado limitado como para que su enorme producción fuera variada.

La segunda mitad del siglo XV muestra una transición gradual de la popular obra sobre mármol al bronce, más austero, y las *dos estatuas de David* son un buen ejemplo de ello. La obra de Donatello muestra un David bastante reflexivo, mientras que el de Verrocchio contrasta enormemente con el anterior puesto que fue creado en la forma ideal del realismo: un joven seguro de sí mismo que sonríe satisfecho con el resultado de la batalla y que tiene la cabeza de Goliat cortada a sus pies. Esta sonrisa, que muchos escultores han intentado copiar en numerosas ocasiones sin éxito, se ha convertido en el emblema de la escuela de Verrocchio. El único artista que consiguió realmente plasmar esta sonrisa dentro de su propia obra fue Leonardo da Vinci, quien también fue alumno de Verrocchio. Verrocchio el escultor tuvo que compartir su fama con Verrocchio el pintor, que dejó muy pocas obras tras de sí, entre las que se encuentran la *Virgen* (1470/1475), *Tobías y el ángel* (1470/75), y así mismo el *Bautismo de Cristo*, pintado con tempera (1474). Tal y como el pintor, maestro constructor y escritor de arte Giorgio Vasari (1511 - 1574) hizo constar de forma convincente, fue Leonardo da Vinci quien pintó el ángel arrodillado en el primer plano de este cuadro y posiblemente siguió pintando sobre esta pintura al óleo después de que Verrocchio se marchase a Venecia.

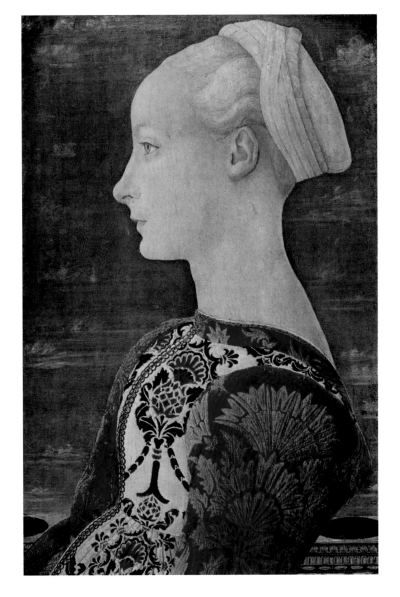

Además de la estatua del joven David, otra de sus piezas maestras es probablemente *Cristo y Santo Tomás*, ubicada en un nicho en la iglesia de Orsanmichele y la *Estatua ecuestre de Colleoni*, que ya no pudo ver completada.

En Roma, el pintor y orfebre Antonio del Pollaiuolo (aprox. 1430 - 1498) trabajó en un taller creando las primeras esculturas de tamaño pequeño. Su primer dibujo a pluma, posiblemente un borrador para un relieve, *Batalla de desnudos* (aprox. 1470/1475) y el grabado en cobre *Batalla de diez desnudos* (alrededor de 1470) supusieron toda una innovación en el arte del desnudo. Sin embargo, sus obras artísticas más importantes son las tumbas en bronce de los papas Sixto V (1521-1590) e Inocencio VIII (1432 - 1492), que se encuentran en San Pedro.

El desarrollo florentino en el campo de la pintura tuvo lugar más o menos al mismo tiempo que en el campo de la escultura y alcanzó un enorme nivel de riqueza y esplendor.

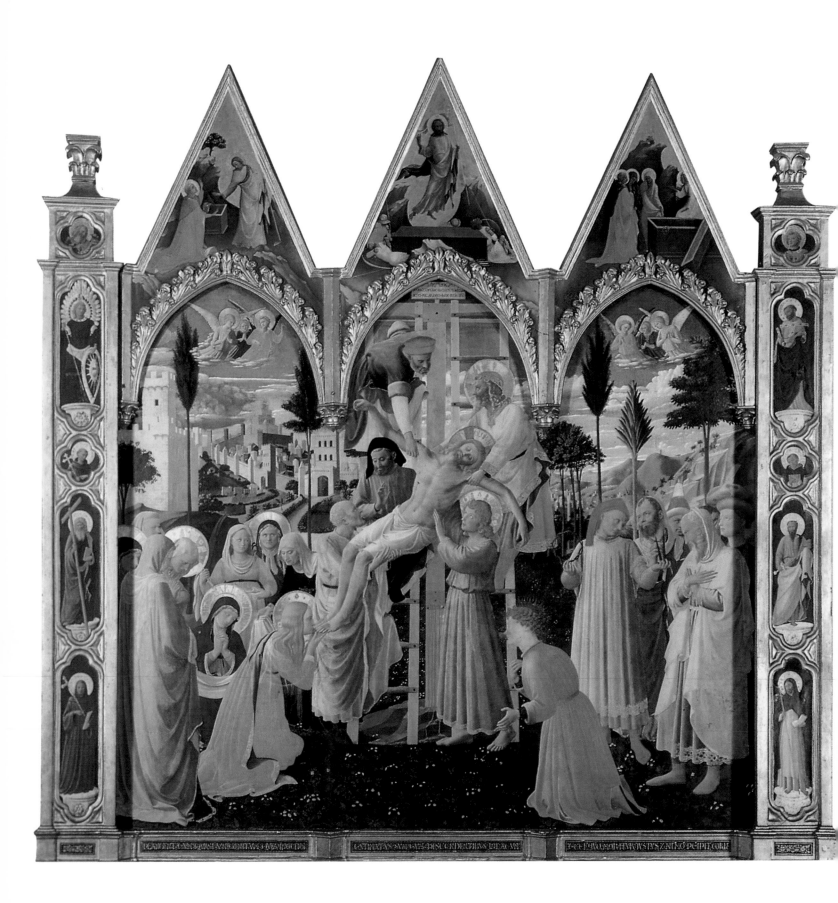

Inicialmente estas dos manifestaciones artísticas eran irreconciliables, y cada una defendía a capa y espada sus propios puntos de vista, pero, finalmente, aproximadamente a mediados del siglo XV, tuvo lugar un cierto encuentro, con lo monumental como un tema básico del arte florentino que ahora tiene su expresión en la gigantesca pintura al fresco realizada por Masaccio y el monje dominicano Fra Giovanni da Fiesole, conocido como Fra Angélico (1387 - 1455).

Fra Angélico, que primero trabajó en Florencia y posteriormente en Roma, supo combinar en sus obras, que fueron de tema exclusivamente religioso, la influencia gótica con el realismo, y se caracterizó por una maravillosa intensidad emotiva. Sus raíces artísticas se hunden en su devoción, que se refleja en las numerosas figuras de la Virgen María y de los ángeles. Su habilidad en el manejo de los colores se revela como su mejor cualidad en sus numerosos frescos, que se han conservado en su mayoría en buenas condiciones, al igual que sus paneles. Los frescos más importantes (aprox. 1436/1446) se encuentran en el claustro, la sala capitular y en algunas de las celdas del antiguo monasterio dominico de San Marcos. Muchos expertos no dudan en considerar que la *Coronación de la Virgen* es el mejor de todos. Fra Angélico repitió este tema en numerosas ocasiones.

Uno de los sucesores más conocidos de Fra Angélico es el florentino Fra Filippo Lippi (aprox. 1406 - 1469), monje carmelita que fue ordenado sacerdote en Padua en 1434, y que posteriormente abandonó la orden. Siguió la forma de pensar y el concepto de belleza de Masaccio, caracterizándose por la elegancia en el dibujo y el espléndido uso del color. Dio a la figura femenina una importancia significativa, no sólo en su vida sino también en sus frescos y en sus numerosas tablas. Para sus representaciones de los ángeles utiliza como modelos a las chicas de su entorno y muestra su gusto por la moda de la época y sus conocimientos sobre la misma. En sus frescos alcanzó la grandeza monumental, pero sus creaciones más hermosas son sus tablas. Al igual que Fra Angélico, la *Coronación de la Virgen* (1441/1447) también fue un tema importante en su obra, pero difiere de él en que dispone el tema de la coronación casi en un segundo plano y da una importancia claramente mayor a las figuras de los clérigos que se arrodillan en el primer plano y a los retratos de las mujeres y los niños. Esta tendencia al retrato y por tanto a lo individual se aprecia claramente en sus cuadros de la Virgen, que expresan profundos sentimientos religiosos, y muy especialmente en su *Virgen con dos ángeles* (mediados del siglo XV). En la tabla con forma redonda *Virgen con el Niño* creó un segundo plano lleno de vida para la Virgen, que se sienta en primer plano con la escena del parto de Santa Ana (aprox. 1452), la cual servirá de modelo para los artistas posteriores.

El mejor alumno de Fra Filippo Lippi fue sin duda alguna Sandro Botticelli (aprox. 1445 - 1510), quien debido a su testarudez (su Adoración de los magos contiene un autorretrato en el lado derecho) acabó siendo aprendiz en la escuela de Fra Filippo. Posteriormente se aproximó al círculo de humanistas que rodeaban al príncipe Lorenzo de

Fra Angélico (Fra Giovanni da Fiesole),
*El destronamiento (Pala di Santa Trinita)*,
1437-1440.
Témpera sobre panel de madera,
176 x 185 cm.
Museo di San Marco, Florencia.

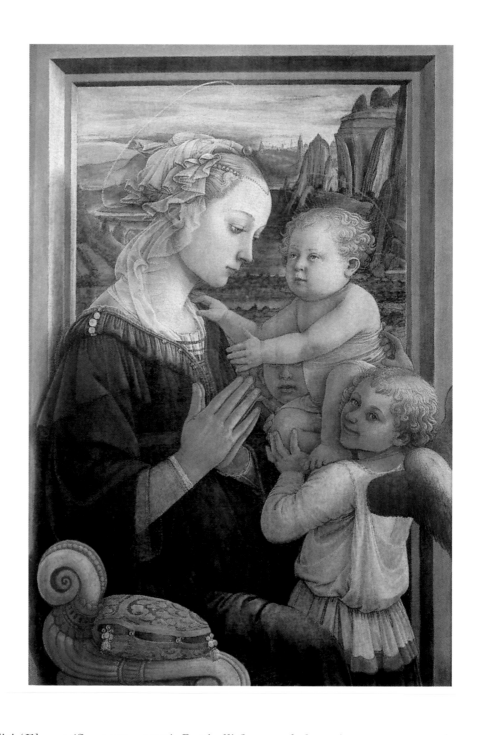

Fra Filippo Lippi,
*La Virgen con el Niño y dos ángeles,*
1465.
Témpera sobre madera, 95 x 62 cm.
Galleria degli Uffizi, Florencia.

Medici (*El magnífico*; 1449 - 1492). Botticelli fue uno de los primeros en sumergirse en las profundidades de la mitología antigua, como es el caso, por ejemplo, de su pintura más famosa, el *Nacimiento de Venus* (aprox. 1482/1483), y le gustaba incluir edificios antiguos en los segundos planos de sus cuadros. Sobre todo creó obras religiosas y alegóricas, y durante su permanencia en Roma, entre 1481 y 1483, también creó frescos para la Capilla Sixtina en colaboración con otros artistas. Otra de sus obras, *Primavera* (1485/1487), refleja la vida feliz y festiva de Florencia. En muchas de sus obras hay una enorme abundancia de flores y frutas entre la que sitúa sus esbeltas figuras femeninas de mayor o menor edad con sus togas

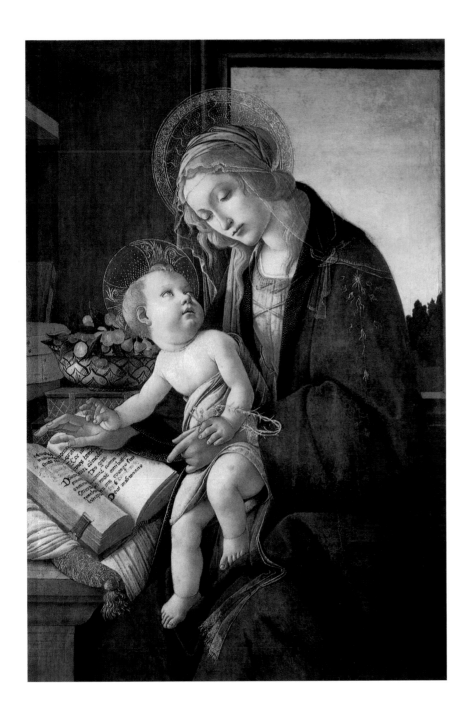

que oscilan al compás del viento, y sus Vírgenes rodeadas por Santos de expresión seria, en algunas de las cuales es posible apreciar la influencia del religioso predicador dominico Girolamo Savonarola (1452 -1498), de quien Botticelli fue un ardiente seguidor, incluso tras su muerte violenta. La *Adoración de los magos* es otro tema recurrente en su obra para el que recibió un encargo de Lorenzo de Medici, en cuyo cuadro no sólo se puede ver a los miembros de su familia, sino a su círculo inmediato de amigos y seguidores. Sus retratos individuales como *Retrato de un joven con una capa roja* (aprox. 1474), *Giuliano de Medici* (aprox. 1478) y *Retrato de una joven* (aprox. 1480/1485) demuestran que también fue un

Sandro Botticelli (Alessandro di Mariano Filipepi),
*La Virgen del libro*, ca. 1483.
Témpera sobre panel de madera,
58 x 39.5 cm.
Museo Poldi Pezzoli, Milán.

brillante retratista. También data de su estancia en Roma una de sus pinturas más misteriosas: La *calumnia* (1495) en la que una mujer desesperada e implorante se encuentra en unos escalones situados frente a una pared que podría ser de una fortaleza con la puerta cerrada. Botticelli, que cayó en el olvido injustamente durante mucho tiempo, es ahora recordado como uno de los grandes maestros del Renacimiento.

Su mejor alumno fue sin duda Filippino Lippi (aprox. 1457 - 1504), hijo de Fra Filippo Lippi. En sus comienzos estuvo muy influido por Botticelli, aunque posteriormente se librará de esta atadura y creará varias obras importantes que llevan su sello propio, entre las que se encuentra una Adoración de los Magos, encargada por los Medici, y tras un lapso sin actividad debido a la muerte de Masaccio, completará una obra para la Capilla Brancacci, que consistirá en un fresco de tema cíclico con *Escenas de la vida de San Pedro* (1481/1482), una *Coronación de la Virgen* y un retrato de la *Virgen*.

A pesar de la grandeza indiscutible de esta obra, su reputación y fama no pueden compararse con las de su contemporáneo Domenico Ghirlandaio (1449 - 1494). Al igual que Botticelli, Ghirlandaio también comenzó como aprendiz de orfebre y ya tenía renombre cuando decidió dedicarse por completo a la pintura. En 1480 y 1481 creó unos frescos de gran tamaño y belleza para la Capilla Sixtina y entre 1482/83 y 1485 para Santa Trinità de Florencia, entre los que sobresale la *Última cena* para la iglesia de Ognissanti, que puede considerarse un precedente de la de Leonardo. Ghirlandaio incluyó la vida que le rodeaba en sus cuadros y no dudó en ningún momento en representar escenas bíblicas como escenas de la buena vida de la Florencia contemporánea para que el observador comprendiera mejor su significado profundo, lo cual es especialmente evidente en los frescos que pintó en el coro de Santa Maria Novella (1490).

Entre los maestros más importantes de la pintura italiana fuera de Florencia se encuentra Piero della Francesca (1420 - 1492), a quien se debe considerar uno de los pintores más brillantes del *Quattrocento*, un pintor cuya especial importancia radica en su sobresaliente conocimiento de la anatomía y la perspectiva. Francesca creó un estilo que combina lo monumental con la belleza de un color y una luz transparente, y con ello influyó en toda la pintura del norte y centro de Italia de este período. Sus obras principales son la *Leyenda de la Vera Cruz*, en el coro de San Francesco in Arezzo (1451/1466) y un *Bautismo de Cristo* (1448/1450).

Uno de sus mejores estudiantes fue Luca Signorelli (1440/1450-1523). Su pericia en el tratamiento del desnudo y del movimiento y la adopción de temas ya antiguos convencieron a Miguel Ángel como para tomarlo como modelo. El grado de maestría que había adquirido en el tratamiento de la anatomía humana se puede ver en un cuadro mitológico rico en figuras que probablemente encargó Lorenzo de Medici. Miguel Ángel presentó sus respetos a Signorelli cuando este representó en una de sus obras a una mujer montada a lomos del demonio, y podemos encontrar todavía más frescos y retablos en otras ciudades

**Piero di Cosimo,**
*Retrato de Simonetta Vespucci*, ca. 1485.
Óleo sobre panel, 57 x 42 cm.
Museo Condé, Chantilly.

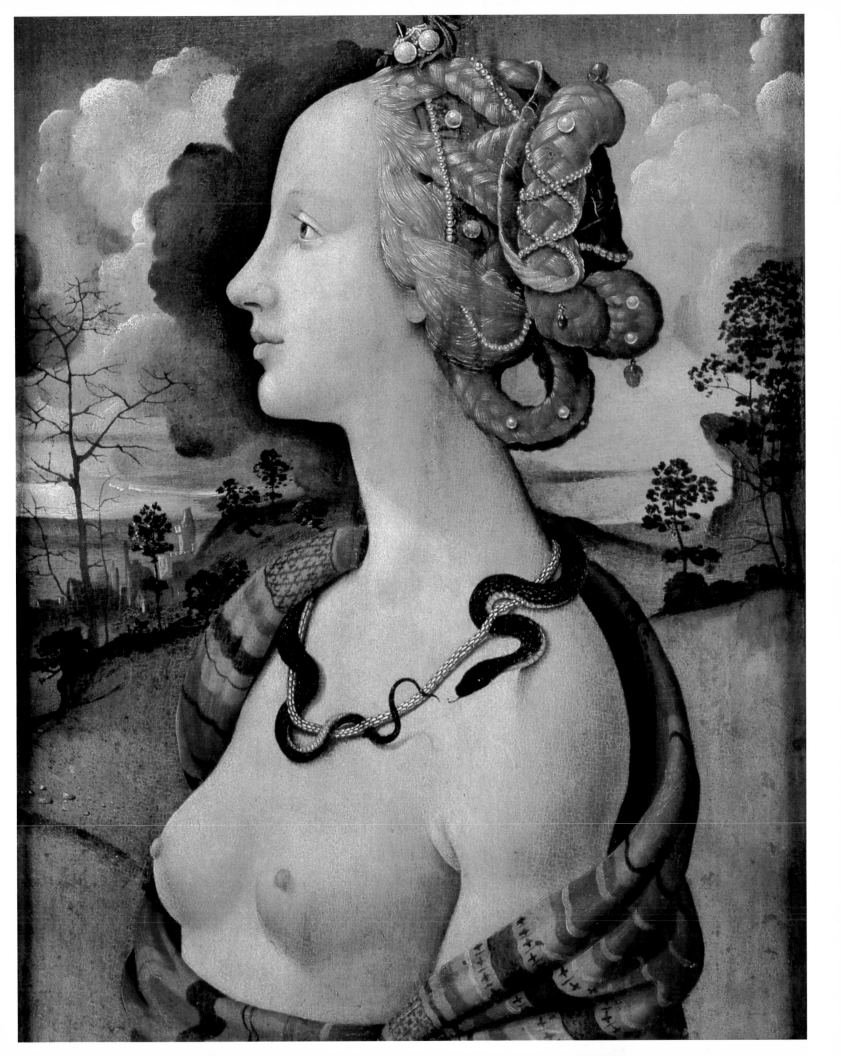

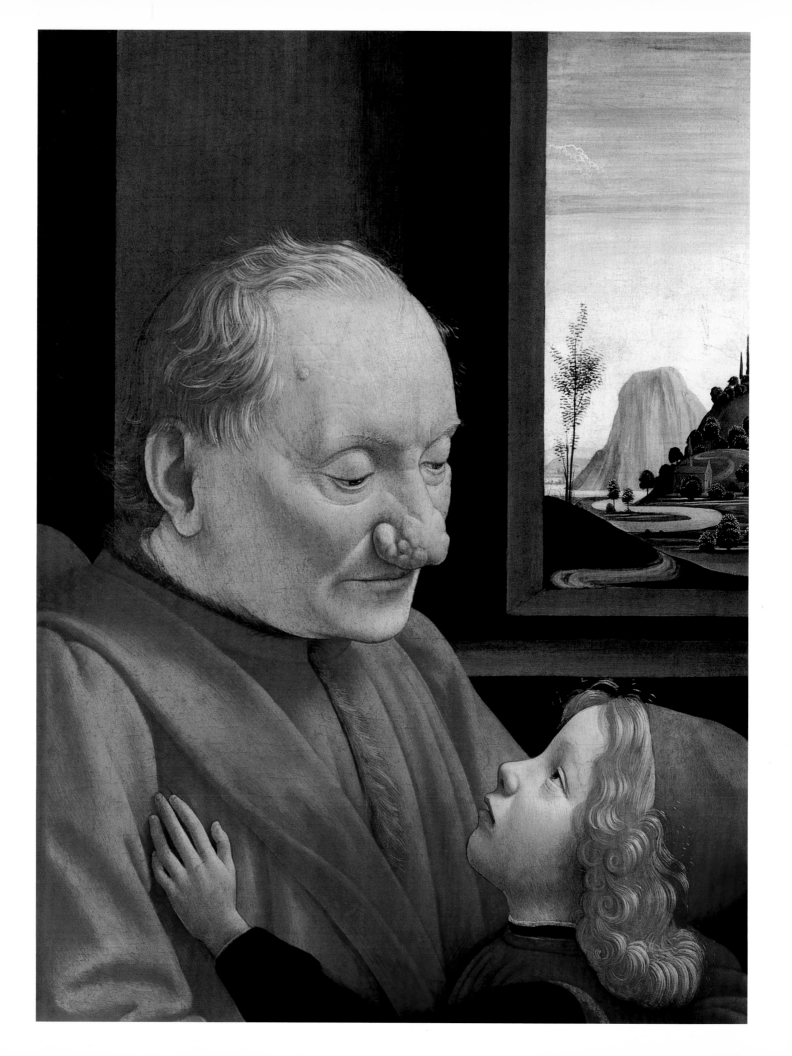

de mayor o menor tamaño del sur de Italia y en Umbría. De las relativas buenas condiciones de los colores de sus obras podemos deducir que hizo uso de la nueva técnica de pintura al óleo que se originó en los Países Bajos. Signorelli también trabajó en Roma durante algunos años, y será en esta ciudad en la que pinte en 1481/1482 el fresco con el *Testamento y muerte de Moisés* de la Capilla Sixtina. En Venecia Jacopo Bellini, padre del famoso Gentile Bellini, se convirtió en su alumno. Entre las principales obras de Japoco se encuentra al altar con la *Adoración de los Magos* (1423) y también cierto número de frescos, de los que sólo se conserva una *Virgen* (1425) en la Catedral de Orvieto.

Otro pintor de la región de Umbría fue Lehrzeit Perugino (aprox. 1448 - 1524). Aunque fue uno de los maestros más importantes del estilo de esta región y por ello sus contemporáneos le tuvieron en muy alta estima, alcanzó una relevancia mayor como maestro de Rafael, sobre cuyos comienzos tuvo una gran influencia, que como artista establecido.

Perugino también mantuvo un contacto bastante estrecho con el círculo de Florencia que rodeaba a Verrocchio, a pesar de lo cual adoptó a regañadientes el estilo realista que prevalecía en esa ciudad y prefirió permanecer fiel a su propio estilo más suave y con mayor éxito, el cual se explica porque sus contemporáneos siempre demandaron cuadros con temas devotos y delicados que nadie excepto él supo pintar con una gama de colores tan refinada, como queda bastante claro en sus cuadros de *San Esteban* y de la *Virgen con el niño entronizada con San Juan Bautista*. La desventaja de la popularidad de sus pinturas fue, como resulta evidente, que le forzó a una producción masiva, fruto de la cual incluso la expresión del mayor éxtasis divino se convirtió en un cliché. Sin embargo, sin duda alguna se encuentran entre las mayores obras maestras de la pintura religiosa la serie de frescos que pintó para la Capilla Sixtina a partir de 1480 junto con *Cristo entregando las llaves del Reino de los Cielos a San Pedro* o el altar con la *Adoración al Niño* (1491) o la *Visión de san Bernardino* (aprox. 1493), que probablemente fue pintada para la iglesia del Castello de Florencia, perteneciente al Cister, y, además de lo anterior, también se familiarizó con el arte antiguo.

No obstante, en estos retratos clásicos su alumno Bernadino Pinturicchio (1455 - 1513) fue muy superior a él. De 1481 a 1483 trabajó conjuntamente con Perugino en la Capilla Sixtina en los frescos con temas del Antiguo y Nuevo Testamento, y también creó sus propios frescos en la sala de los Santos del Vaticano, cuya meticulosa ejecución era una reminiscencia de la miniatura, y que le valieron la aprobación y el beneplácito de sus clientes, del mismo modo que lo hizo su sentido bien desarrollado para conferir una unidad en el estilo decorativo en una habitación grande. Este talento le convirtió en el fundador de la decoración renacentista.

Además de la escuela de Umbría también existieron importantes escuelas en Padua, Bolonia y Venecia en la segunda mitad del siglo XV.

De entre todos los artistas de estas escuelas el más importante fue sin duda Andrea Mantegna (1431 - 1506). Su grandeza radica en la representación de personajes

**Domenico Ghirlandaio,**
*Viejo con su nieto*, 1488.
Témpera sobre panel, 62 x 46 cm.
Museo del Louvre, París.

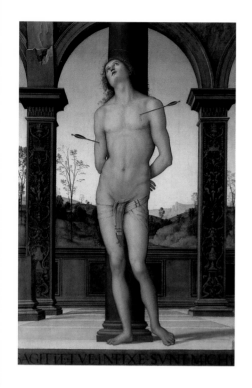

importantes que tomaba principalmente de las obras de arte clásicas. Este entusiasmo por el arte antiguo, al que pretendía imitar, dominó la vida de Mantegna. En Mantua estuvo trabajando para el margrave Ludovico Gonzaga a partir de 1460 y decoró la habitación del matrimonio con decoraciones en las paredes y en el techo en su Castello di Corte entre 1473 y 1474. En esta obra demostró su habilidad en la compactación de la perspectiva en los frescos de la bóveda y superó con mucho a sus colegas florentinos en lo tocante al poder y la grandeza de sus características, y también demostró su cambio de dirección hacia lo clásico en una serie de pinturas destinadas a una habitación del palacio del margrave. En más de una ocasión demuestra Mantegna cierta simpatía por las «víctimas», ejemplo de lo cual es el retrato dignificador de las clases desfavorecidas en las pinturas religiosas y en las ilustraciones de los prisioneros en el *Triunfo de César* (1488/1492). Su arte tendió siempre a la grandeza y la seriedad, y sólo en raras ocasiones moderará sus formas duras a otras más agradables y amables. Ejemplos de esto son, entre otras la *Virgen della Vittoria y Juan Bautista* (1496) en el que el duque Francesco Gonzaga recibe la bendición arrodillado, y la pintura a la témpera del *Parnaso* (1497) con Marte y Venus en un imaginario trono de roca frente al cual bailan las musas y Apolo toca el arpa. Mantegna consigue revivir la Antigüedad clásica de un modo tan convincente que incluso llega a eclipsar a Rafael.

Mientras que Gentile Bellini fue más un historiador del arte, Giovanni continuó las líneas artísticas de Mantegna. El tema favorito de Giovanni Bellini fue sin duda alguna la Virgen, retratada sola con el Niño o entronizada como la Virgen rodeada de santos. En estas figuras y en las demás, ya sean hombres o mujeres, de corta o avanzada edad, creó modelos de belleza cuyo estado de éxtasis no ha podido ser superado. En la composición del color hay siempre una reminiscencia de la armonía de la música, y esta parte de la vida, indispensable para los venecianos, no falta en ninguno de los retablos de Bellini.

En contraposición, muchas pinturas devotas de Florencia y Padua de este tiempo parecen austeras y severas y las procedentes de Umbría, solitarias y llorosas, y en ambas ciudades se tendía menos a evocar la devoción que en las pinturas de los venecianos.

En el arte colorista del Quattrocento, representado por Bellini, ya podemos apreciar la transición al Cinquecento en sus pinturas mitológicas que fueron la puerta abierta para la transición que ya estaban realizando sus alumnos.

## El Cinquecento

En Italia floreció el arte y alcanzó su máxima expresión con los tres maestros: Leonardo (1452 - 1519), Miguel Ángel (1475-1564) y Rafael (1483 - 1520). Han legado un tesoro de incalculable valor a las generaciones futuras. Una vez más Florencia fue de hecho la cuna, pero no el único escenario de esta evolución. Leonardo se marchó pronto a Milán y Miguel Ángel y Rafael trabajaron en Roma.

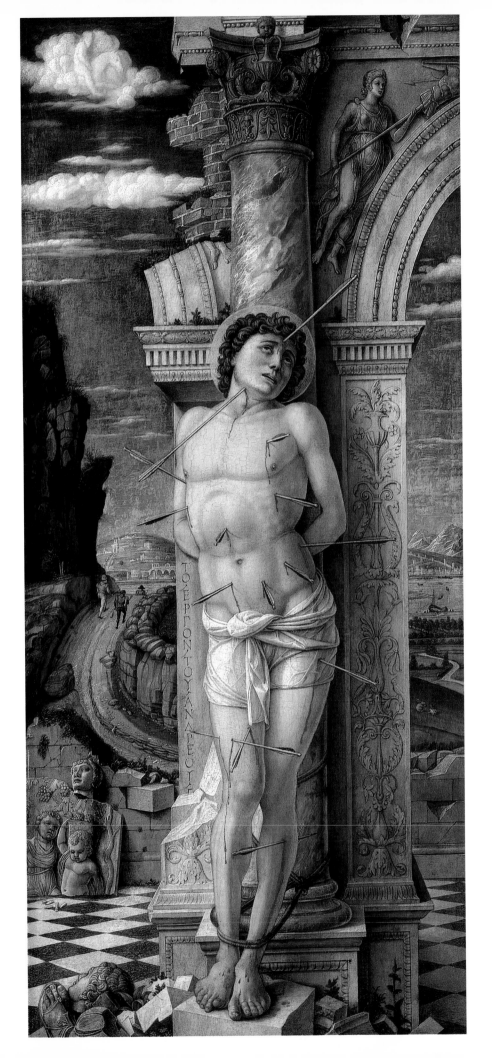

27

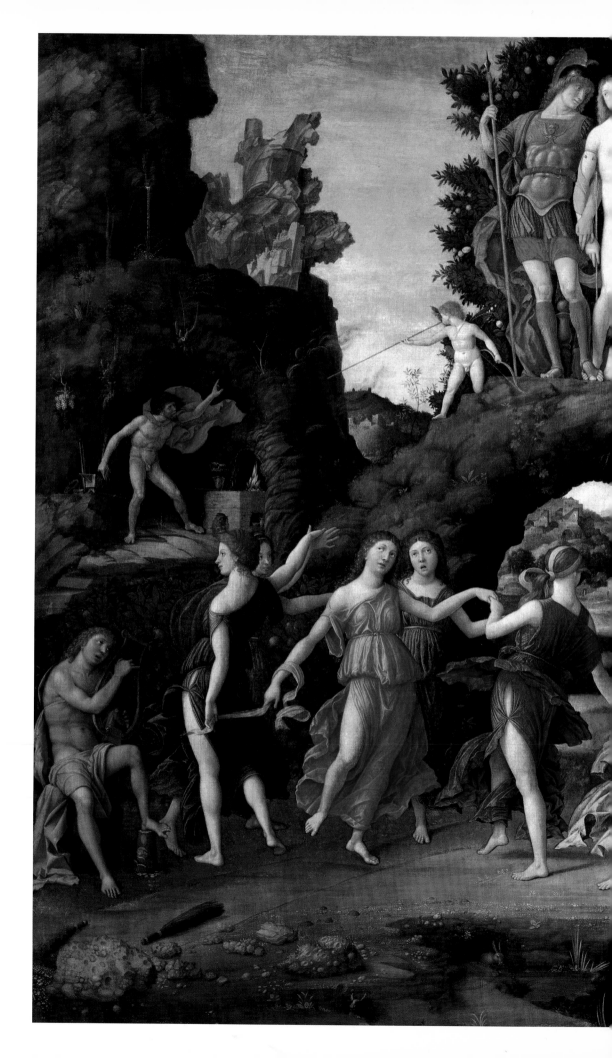

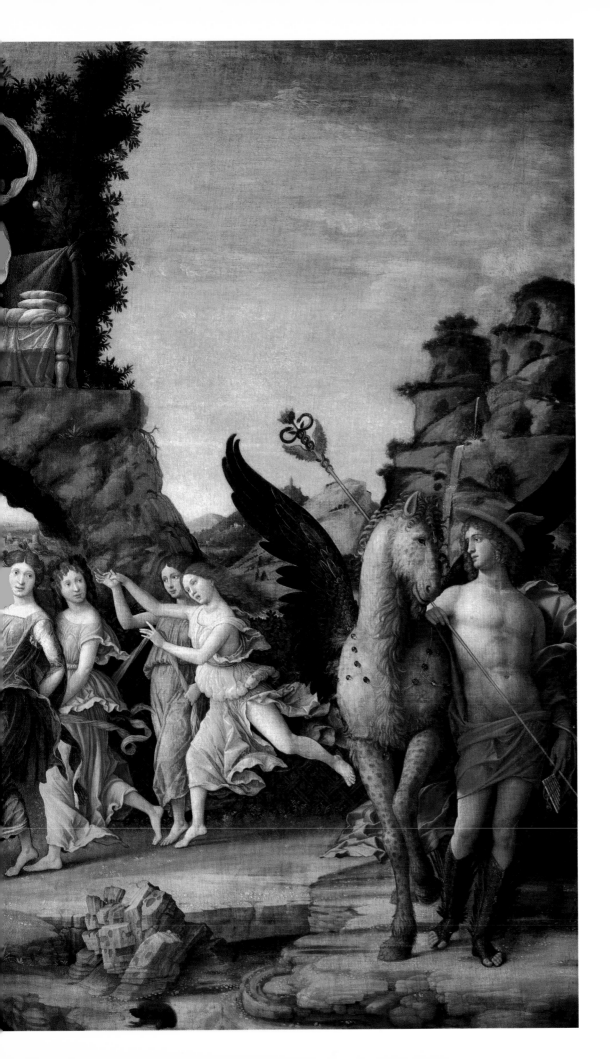

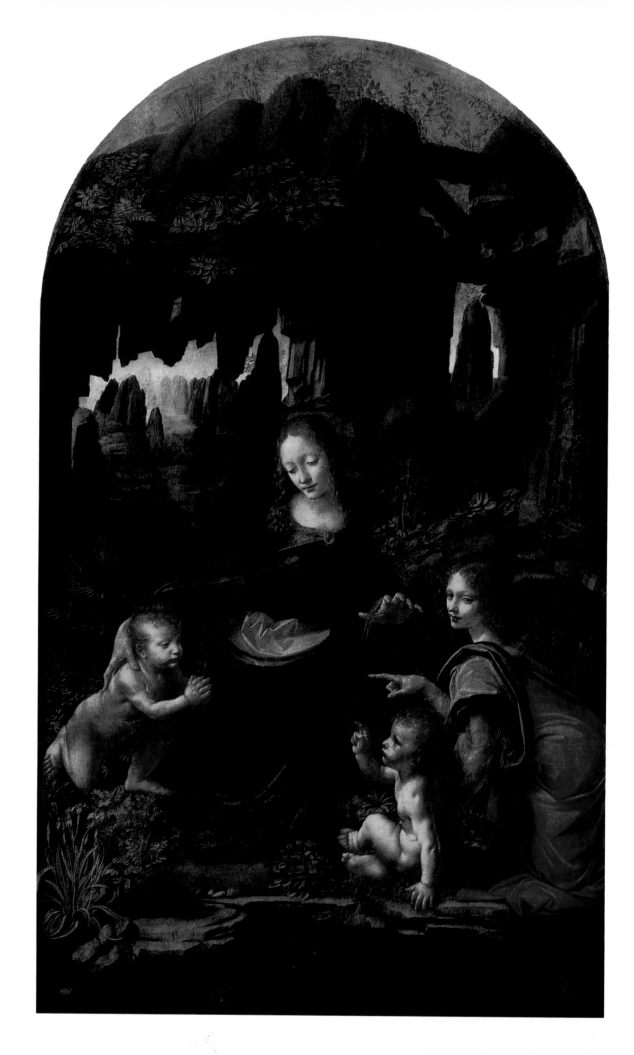

# Leonardo da Vinci

Leonardo comenzó su aprendizaje con Andrea del Verrocchio aproximadamente en 1469, y fue aceptado en el gremio de los maestros de Florencia en 1472. Puede apreciarse lo rápido que les igualó en el *Bautismo de Cristo* (aprox. 1475), en concreto en los ángeles y en las partes del paisaje que aparecen en el cuadro. Incluso en aquellos tiempos su visión de la naturaleza era diferente, en cuanto al tamaño de la estructura de la forma y su realización tan característica, lo cual fue considerado como la cúspide del arte florentino. Sin embargo, dejó sin completar una Adoración de los Magos, un cuadro de gran tamaño para la iglesia de un monasterio, con el que lo que realmente quería era superar a los artistas florentinos, pero su plan nunca llegó más allá de la primera capa de pintura a pesar de los muchos estudios preliminares exhaustivos.

Aunque su tendencia como pintor y escultor era predominante, también trabajó como teórico del arte, científico y naturalista, faceta en la que dejó tras de sí muchos inventos significativos, y como arquitecto fue maestro constructor de fortalezas y diseñador de máquinas de guerra. Finalmente, en la última etapa de su vida la creatividad de Leonardo no pudo seguir el ritmo de su universalidad, de tal forma que la finalización de sus obras, que había preparado con tanto tiempo, se vio en ciertos momentos comprometida. Florencia le quedó pequeña enseguida, y no tardó demasiado en aceptar un encargo en Milán para la corte de Ludovico Sforza (1452 - 1508). Su mayor obra de arte, *La última cena* (1495/1497) no tardó mucho en tener que ser restaurada por primera vez, ya que en el siglo XVI sufrió un enorme deterioro debido en parte a su avidez por los nuevos experimentos, y en parte a las influencias del clima y a la destrucción malintencionada. Los gestos de los apóstoles, dispuestos de forma teatral y resumidos en un movimiento amplio, responden a su intención de representar el «concepto del alma» a través del movimiento.

El fin del reinado de Ludovico Sforza fue una catástrofe para Leonardo. Trató de ponerse a salvo y alternó su residencia entre Florencia, Venecia y otras ciudades de la Romagna durante los años 1499 a 1506. Trabajó tres años en su otra obra maestra, el cuadro de la aristocrática mujer de Florencia (Virgen) Mona Lisa (1503/1505), la mujer de Francesco del Giocondo, y cuando al final se lo quitaron les explicó que todavía no lo había terminado. En este cuadro la atmósfera envuelve suavemente todas las formas, haciendo desaparecer cualquier aspereza y disolviendo la abrupta figura en una amable combinación de contrastes, colores y formas, y es aquí donde tuvo lugar la gran revolución que abrió una nueva puerta a la pintura.

En 1506 Leonardo volvió a Milán y allí permaneció durante siete años con alguna pequeña interrupción. Durante este tiempo, Leonardo se dedicó a sus alumnos y cada vez más a sus investigaciones y experimentos científicos. Resulta complicado compendiar el número de temas de los distintos campos de la ciencia a los que se dedicó Leonardo. Entre los planos que dejó, y téngase en cuenta que sólo el *Codex Atlanticus* ya contiene 1119, se pueden encontrar

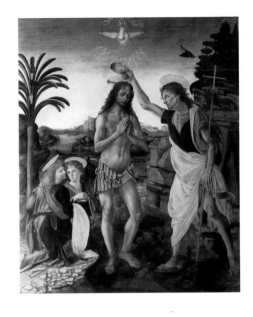

**Leonardo da Vinci,**
*La Virgen de las rocas,* 1483-1486.
Óleo sobre panel, 199 x 122 cm.
Museo del Louvre, París.

**Leonardo da Vinci** y **Andrea del Verrocchio,**
*El Bautismo de Cristo,* 1470-1476.
Óleo y témpera sobre panel de madera, 177 x 151 cm.
Galleria degli Uffizi, Florencia.

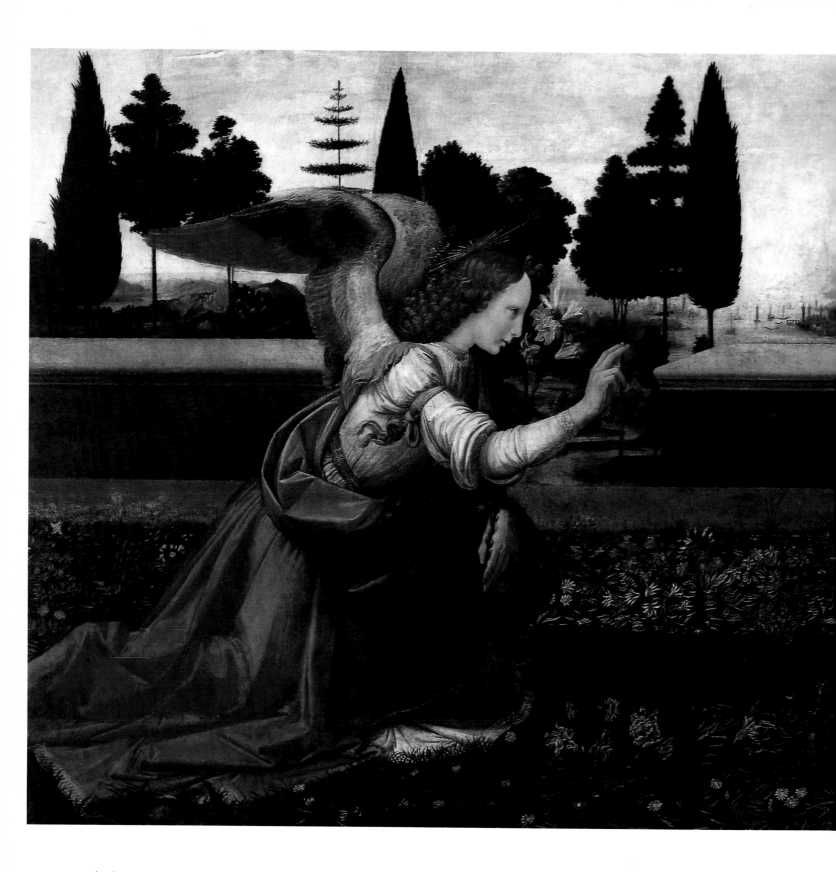

**Leonardo da Vinci,**
*La Anunciación*, 1472-1475.
Óleo sobre panel de madera, 98 x 217 cm.
Galleria degli Uffizi, Florencia.

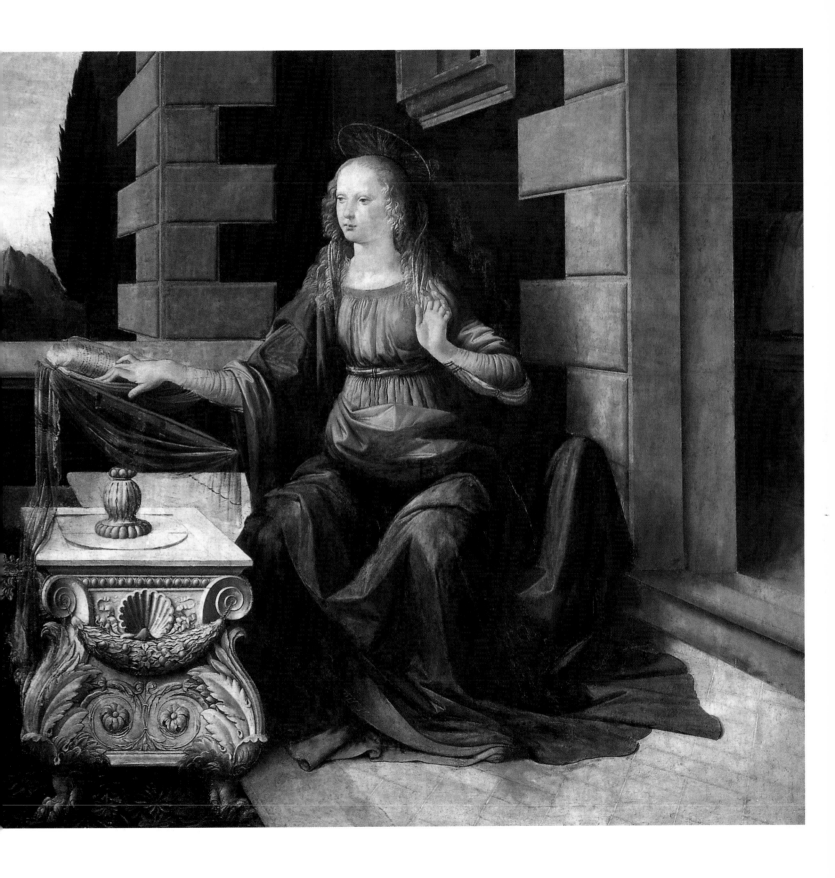

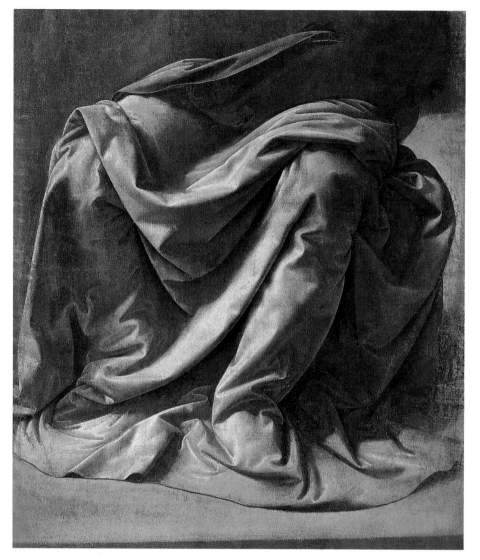

ideas para construir una máquina para producir sogas, un flotador para caminar sobre el agua, la sugerencia de un tipo de puente que se podría construir en muy poco tiempo, de un cañón montado sobre un carro porta pistolas, de un paracaídas, de un automóvil (finalizado), que, según han comprobado los expertos funciona de verdad, y muchos otros inventos indescriptibles. Las aproximadamente 1000 páginas divididas en tres partes del *Codex Forster* contienen planos de máquinas hidráulicas, teorías sobre la proporción y la mecánica, notas sobre estudios arquitectónicos y urbanísticos, etc. Un tercer códex, el *Codex Arundel*, contiene más de 280 planos de tanques y proyectiles. Además, escribió un tratado sobre el cuerpo humano, uno sobre el vuelo de los pájaros, y en otras 140 páginas Leonardo analiza, entre otros, temas como la pintura, la arquitectura, mapas de la Toscana y problemas de geometría y matemáticas. Con respecto a sus 780 esquemas de anatomía resulta bastante adecuado mencionar que un cirujano cardiovascular británico que había entrado en contacto con estas notas cambiase en 2005 su técnica de trabajo conforme a las mismas. Estas no son ni mucho menos las obras completas, y sólo pueden proporcionar una idea aproximada del increíble abanico de intereses y habilidades de Leonardo

Durante esta estancia en Milán, la única pintura que terminó fue la de un joven *Juan Bautista*. En sus estudios de las cabezas humanas rindió tributo, por lo menos en las cabezas de las mujeres, a la sonrisa y con frecuencia también a la belleza, y plasmó el abanico de expresiones que van desde la amabilidad y el encanto seductor a la dignidad orgullosa y la vanidad. No obstante, en las cabezas de los hombres se centró más en reflejar las características individuales, e incluso llegó a exagerarlas al modo de las caricaturas llegando al punto de lo horroroso y distorsionado, lo cual tuvo una sorprendente acogida positiva e incluso aparecieron en grabados en cobre. Es posible que el motivo por el que Leonardo aceptara la invitación del Rey a principios de 1516, quien le proporcionó un piso en el Palacio de Cloux, cerca de Amboise, fuera el que se hubiera cansado de su tierra natal a pesar de su enorme éxito o quizás simplemente fuera por evitar nuevas confrontaciones con un Miguel Ángel más joven. Pasó sus últimos años únicamente asesorando en temas de arte, sin crear ya nada más hasta su fallecimiento el 2 de mayo de 1519.

**Leonardo da Vinci**,
*Estudio de ropaje para una figura sentada*, ca. 1470.
Pluma, témpera gris y reflejos blancos, 26.6 x 23.3 cm.
Museo del Louvre, París.

**Leonardo da Vinci**,
*La Virgen y el Niño con Santa Ana*, ca. 1510.
Óleo sobre madera, 168 x 130 cm.
Museo del Louvre, París.

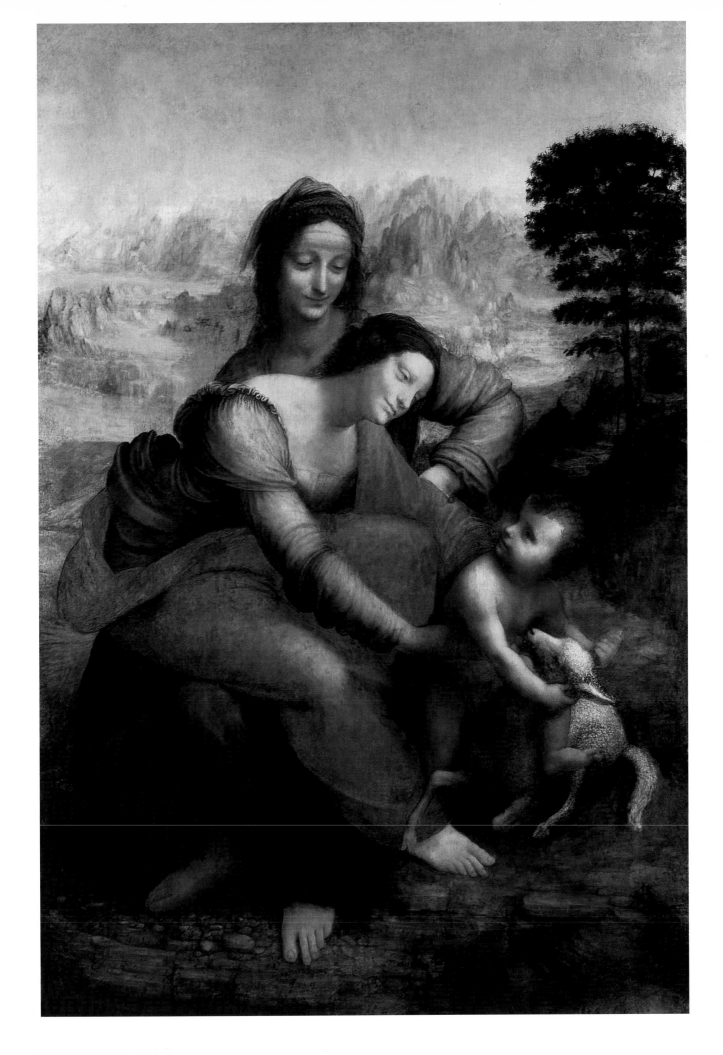

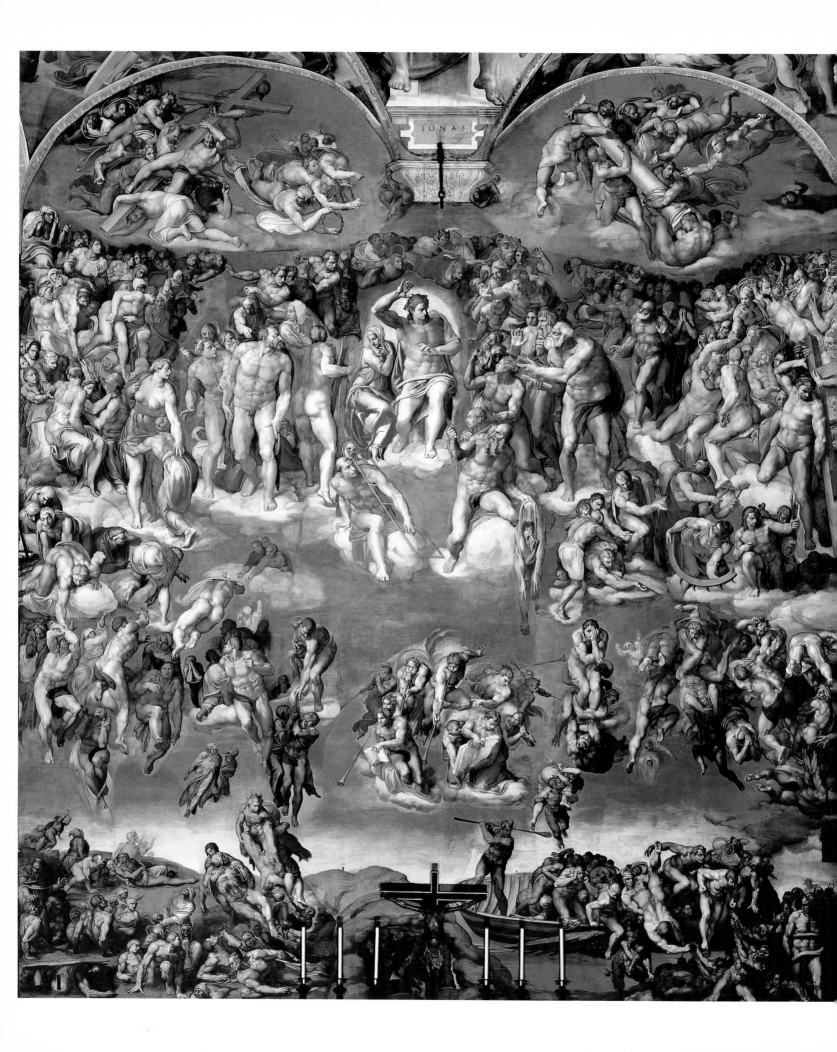

# Miguel Ángel Buonarroti

El talento artístico universal de Miguel Ángel, el otro gran maestro del Renacimiento italiano, iguala al de Leonardo. Aunque no está a su altura en concreto en los temas de historia natural, le supera con creces como poeta y filósofo. En su vida también se dieron trágicas complicaciones, que dejaron su huella posteriormente en su obra. Del mismo modo que Leonardo, quien nació para ser pintor pero que albergaba al respecto la motivación de crear grandes obras escultóricas, el propio Miguel Ángel, el mejor escultor desde Fidias, estuvo convencido de que podía hacer obras más importantes como pintor y arquitecto. Como arquitecto y maestro constructor su obra más importante fue la catedral de San Pedro, como pintor dejó ejemplos de arte que todavía hoy merecen la más sincera admiración, sobre todo si tenemos en cuenta que sus modales, su arbitrariedad y su temperamento impetuoso en ocasiones arruinan los bocetos más vigorosos.

Su vida fue tan agitada como la de Leonardo. Se marchó a Bolonia en 1494 después de haber producido las primeras muestras de su talento artístico con el importante relieve de un centauro y una Virgen frente a unas escaleras. En esta ciudad creó un ángel arrodillado que lleva un candelabro y estatuilla de San Petronio para la basílica de San Domenico, y allí permaneció hasta 1496, fecha en la que volvió a Roma vía Florencia. Realizó para un mercader una estatua de tamaño real de *Baco* (1496/1498), quien, ya borracho (evidentemente), alza su copa de vino con su mano derecha mientras que con la izquierda sostiene las uvas que le ofrece un pequeño sátiro que está de pie detrás de él.

En su segunda gran obra en Roma, la *Pietà* (1499/1500), que se encuentra en San Pedro, desaparece por completo la influencia clásica en lo que respecta al cuerpo y la expresión de Cristo y en la serenidad de la Madre de Dios que se sobrepone al dolor. Miguel Ángel volvió a Florencia en 1501 para comenzar su tarea más importante hasta ese momento: la ejecución de una estatua de gran tamaño de un bloque de mármol en el que Miguel Ángel había decidido esculpir al joven *David* (1501/1504) con la honda sobre su hombro izquierdo y con la piedra ya preparada en la mano derecha. Ninguna otra obra de Miguel Ángel alcanzó tal grado de popularidad. Con su primera obra significativa, el medallón esculpido de *La Sagrada Familia* (1501) pretendía demostrar su firme determinación de romper con las composiciones tradicionales y los anteriores retratos de personajes. Es más, pretendía demostrar que se puede representar el movimiento en un cuadro de tamaño pequeño y la forma en que esto se puede conseguir.

El Papa Julio II (1443 - 1513) convocó a Miguel Ángel en Roma en 1505 para encargarle el diseño de su tumba, y para este mismo pontífice también llevó a cabo en el transcurso de su vida la decoración del techo de la Capilla Sixtina (1508/1512), la cual

**Miguel Ángel Buonarroti,**
*Ángeles tocando las trompetas de la muerte* (detalle de *El Juicio Final*),
1536-1541.
Fresco, 12.2 x 13.7 m.
Capilla Sixtina, Vaticano.

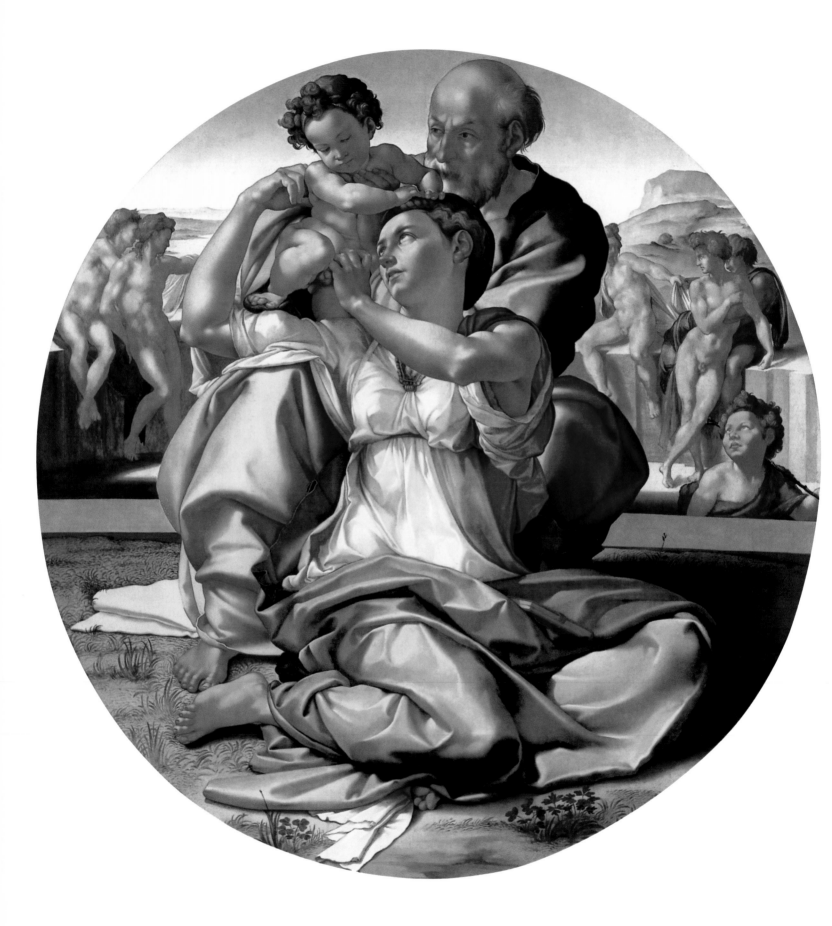

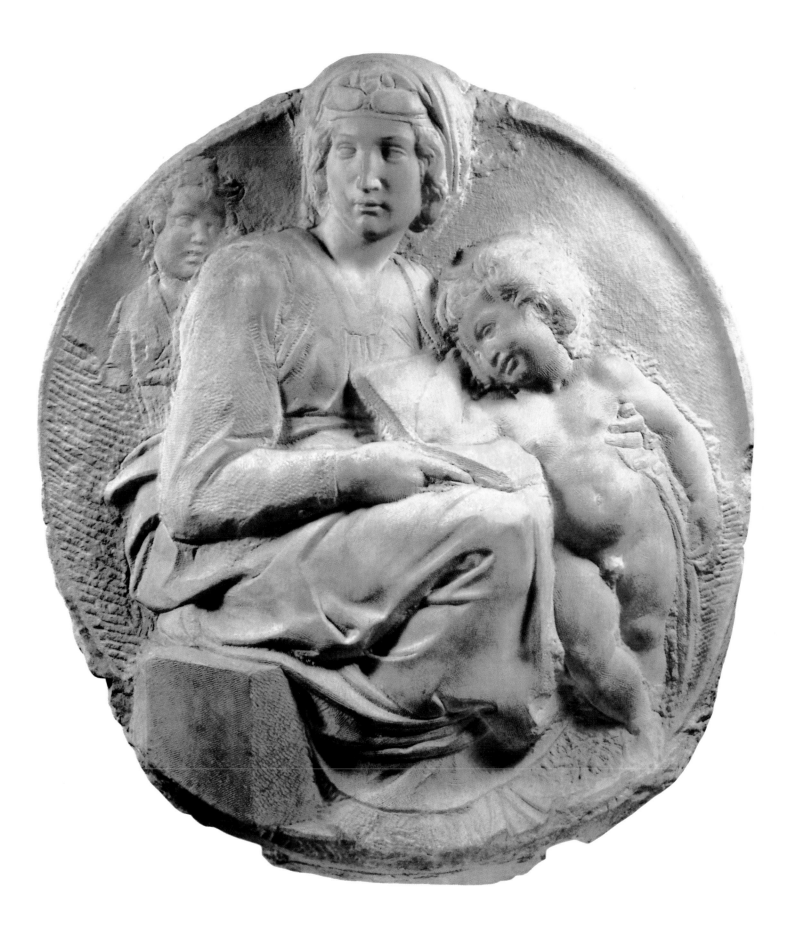

represa, pintada sobre una estructura arquitectónica, la creación del mundo y la humanidad y la caída del hombre y sus consecuencias, con una estructura y una agrupación rigurosas. Después de las múltiples fatalidades de los israelitas, a la *Caída del hombre* le habría de seguir la redención, y los redimidos llegan a aparecer en medio de la escena. Las poderosas figuras de los profetas y de las sibilas se preparan para el acontecimiento, que rodea la réplica del techo y la transición entre la bóveda y las pechinas de la bóveda en los cuatro costados. Es posible que estas pinturas sólo sean comprensibles si se dividen en partes más pequeñas y se mira cada una por separado, sólo entonces se mostrará la totalidad de la abundancia de la belleza, que puede tener su mejor expresión en la *Creación de Eva* (aprox. 1508). Las pinturas del techo se completan con el *Juicio Final* (1536/1541). Esta obra es sin duda una de las obras más importantes del Alto Renacimiento italiano, que a través de la superabundancia de figuras va preparando el terreno a la exageración del Bajo Renacimiento y el Barroco. En todas estas figuras Miguel Ángel dejó clara su voluntad inquebrantable, su dominio absoluto de la anatomía humana, el cual no pudo ser igualado por ningún artista anterior o posterior a él.

Durante sus últimos años el desdén por la humanidad se convirtió en una segunda naturaleza para él y pretendió obligar a todos los artistas que le rodeaban, amigos y enemigos, a que le mirasen con admiración, y es por esto que en las obras de Miguel Ángel no puede separarse el hombre del artista, porque se consideraba el baremo de todos los asuntos artísticos.

Entre sus obras también se encuentran las tumbas de mármol de los Medici en la capilla cercana a la iglesia de San Lorenzo. En un principió se pretendió que fuera la tumba de toda la familia Medici, pero sólo se realizó, y esto de forma laboriosa y con frecuentes interrupciones, una pequeña parte del gran proyecto de Miguel Ángel, quien también realizó el diseño arquitectónico de la capilla (1519/1534). El artista únicamente pudo terminar las dos estatuas del duque Giuliano Lorenzino, asesinado en 1547, de tal forma que pudieron colocarse en la capilla con forma de cuadrilátero en 1563.

Tampoco favoreció demasiado la suerte a Miguel Ángel maestro constructor, aunque recibió el encargo más importante de la Roma de aquel entonces: la construcción de la Catedral de San Pedro. El Papa Julio II demolió la antigua basílica para construir un impresionante edificio en su lugar. Donato Bramante, a quien se le había encomendado su diseño y ejecución con una planta en forma de cruz griega y una poderosa bóveda en el cruce de los brazos, murió en 1514 cuando sólo se habían completado cuatro pilares de la cúpula con los arcos que los conectan entre sí.

Miguel Ángel alcanzó una edad provecta. Murió a los 89 años el 18 de febrero de 1564 en Roma, aunque los florentinos reclamaron su cuerpo y fue enterrado en su panteón para los hombres ilustres: la Basílica de Santa Croce.

**Miguel Ángel Buonarroti,**
*La Sagrada Familia (Tondo Doni),*
ca. 1504.
Témpera sobre madera, diámetro: 120 cm.
Galleria degli Uffizi, Florencia.

**Miguel Ángel Buonarroti,**
*La Virgen con el Niño y San Juan*
*Bautista de niño (Tondo Pitti),* 1504-1505.
Mármol, 85 x 82.5 cm.
Museo Nazionale del Bargello, Florencia.

**Miguel Ángel** y **Giacomo della Porta,**
*Basílica de San Pedro, tambor de la*
*cúpula, vista noroccidental,* 1546-1590.
Basílica de San Pedro, Roma.

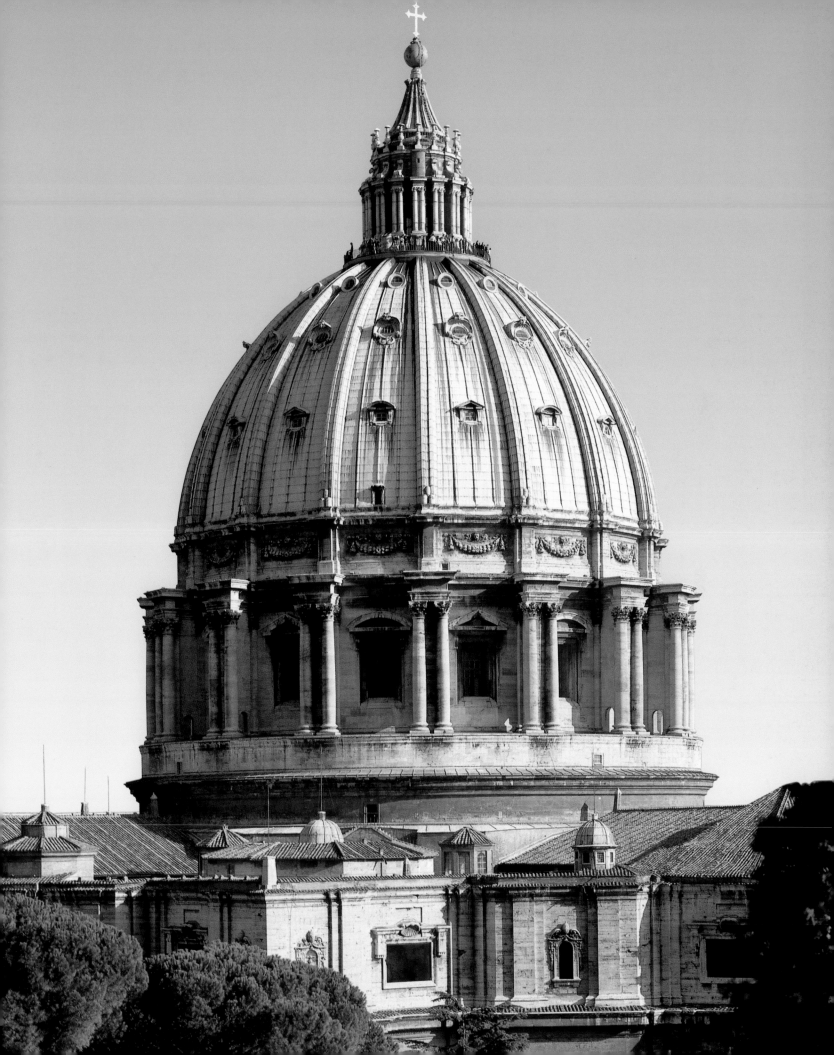

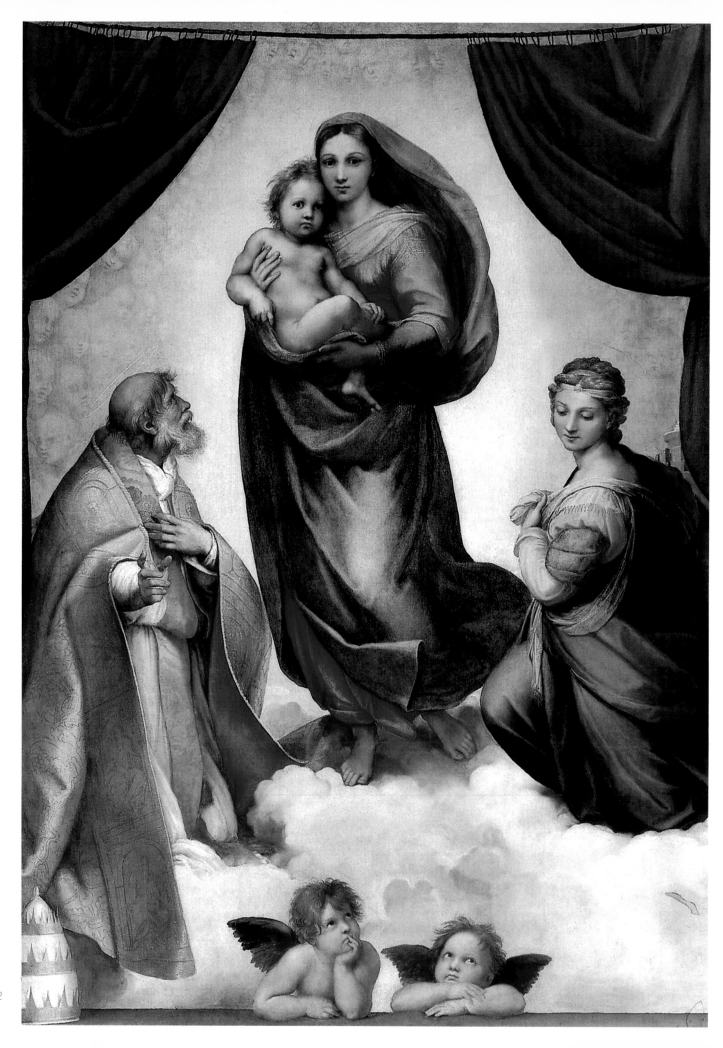

Al igual que Leonardo, Miguel Ángel también se rodeó de estudiantes a los que transmitió sus conocimientos.

Entre los escultores que no se encontraban bajo la influencia de Miguel Ángel sobresalen principalmente Andrea Sansovino (aprox. 1460 - 1529) y Benvenuto Cellini. El primero recibió formación de Andrea del Pollaiuolu en Florencia, pero también trabajó como maestro constructor de iglesias en Portugal, Roma y Loreto donde se ocupó de la decoración de la Casa Santa de 1514 a 1527. Entre sus obras se encuentra el grupo de mármol que se encuentra sobre la puerta del baptisterio, el *Bautismo de Cristo* en Florencia, el Grupo de Santa *Selbdritt* en San Agustino de Roma, y las dos tumbas de los cardenales Basso y Sforza Visconti en Santa Maria del Popolo.

El orfebre Benvenuto Cellini (1500 - 1571) trabajó para los papas en Roma, para los Medici en Florencia y para el rey Francisco I de Francia, para quien creó el famoso *Saliera*, el complicado Salero (1540/1543). Otra obra que demuestra que Cellini fue también un excelente escultor es la figura en bronce de *Perseo* (1545/1554), que sostiene la cabeza decapitada de Medusa, que se encuentra en la Loggia dei Lanzi.

## Rafael

El tercero en la serie de grandes maestros del Alto Renacimiento italiano fue Rafael Sanzio, que vivió entre 1483 y 1520; fue hijo de un pintor de Umbría, y hombre de talento universal. En Roma se ganó la amistad del papa León X (1475 - 1521), hecho que le reportó la máxima consideración. No sólo trabajó como pintor, sino también como arquitecto, escultor y escribió algunos sonetos, al igual que Miguel Ángel. Como arquitecto, Rafael dibujó planos para varios palacios y villas, como el Palazzo Pandolfini de Florencia, la Villa Madama, cerca de Roma o la Villa Farnesina, cuya ejecución, no obstante, se encomendó a otro maestro constructor. Como arquitecto de la Catedral de San Pedro, Rafael tuvo que presentar un plan completo: el trabajo escultórico que se le había encomendado sólo se materializó utilizando bocetos en arcilla, que posteriormente copiaban los escultores de mármol.

En sus primeras obras se concentró en realizar retratos de la Virgen. La inestabilidad política de Florencia provocó que llegaran menos encargos y obligó a Rafael, a Leonardo, a Miguel Ángel y a otros artistas florentinos a abandonar la ciudad. Comenzó con el primer apartamento papal, en el cual el Papa habría de llevar los asuntos gubernamentales, y en el que tendrían lugar las sesiones del Tribunal superior del Vaticano, la Segnatura Gratiae et Iustitiae. Contiene los frescos de *Disputà* (1509/1510) con el cuadro de una reunión de los Padres de la Iglesia debatiendo sobre temas de fe, la *Escuela de Atenas* (1510/1511), que refleja una reunión de filósofos y eruditos, y el *Parnaso* (aprox. 1517/1520) en donde Apolo toca el violín rodeado por las siete musas.

**Rafael (Raffaello Sanzio)**,
*Virgen sixtina*, 1512-1513.
Óleo sobre lienzo, 269.5 x 201 cm.
Gemäldegalerie Alte Meister, Dresde.

**Rafael (Raffaello Sanzio)**,
*La Virgen del jilguero*, 1506.
Óleo sobre panel de madera,
107 x 77.2 cm.
Galleria degli Uffizi, Florencia.

**Rafael (Raffaello Sanzio)**,
*Retrato de una joven*, 1506.
Óleo sobre panel de madera, transferido
a lienzo, 65 x 51 cm.
Palazzo Pitti, Florencia.

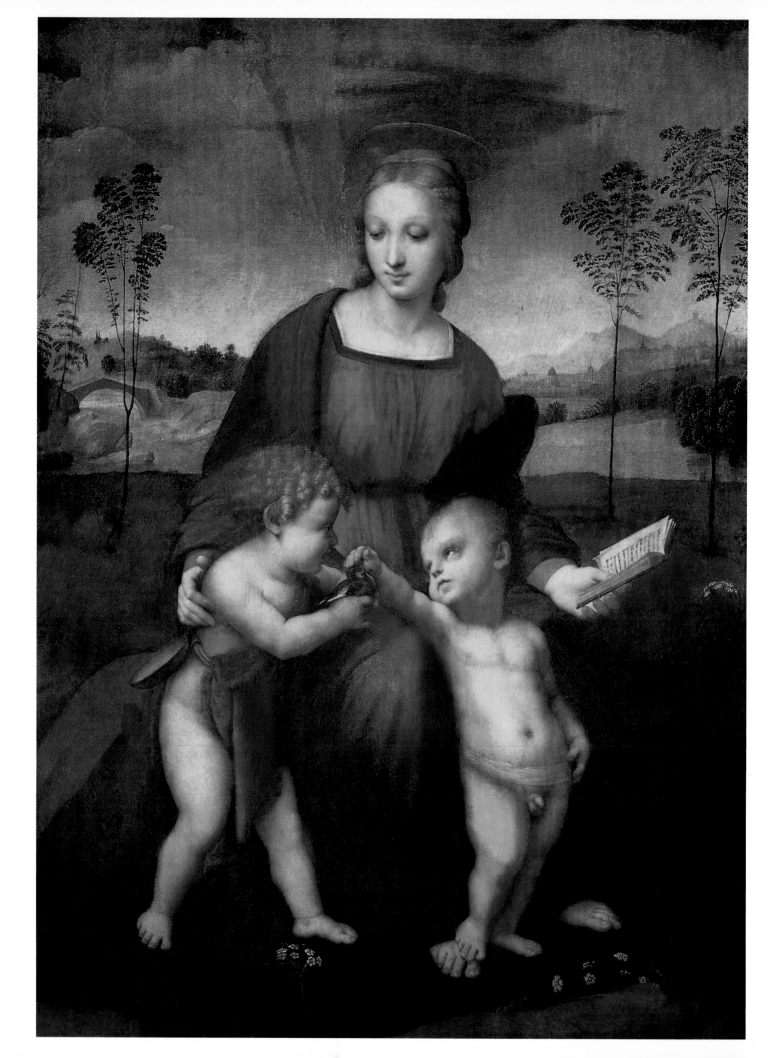

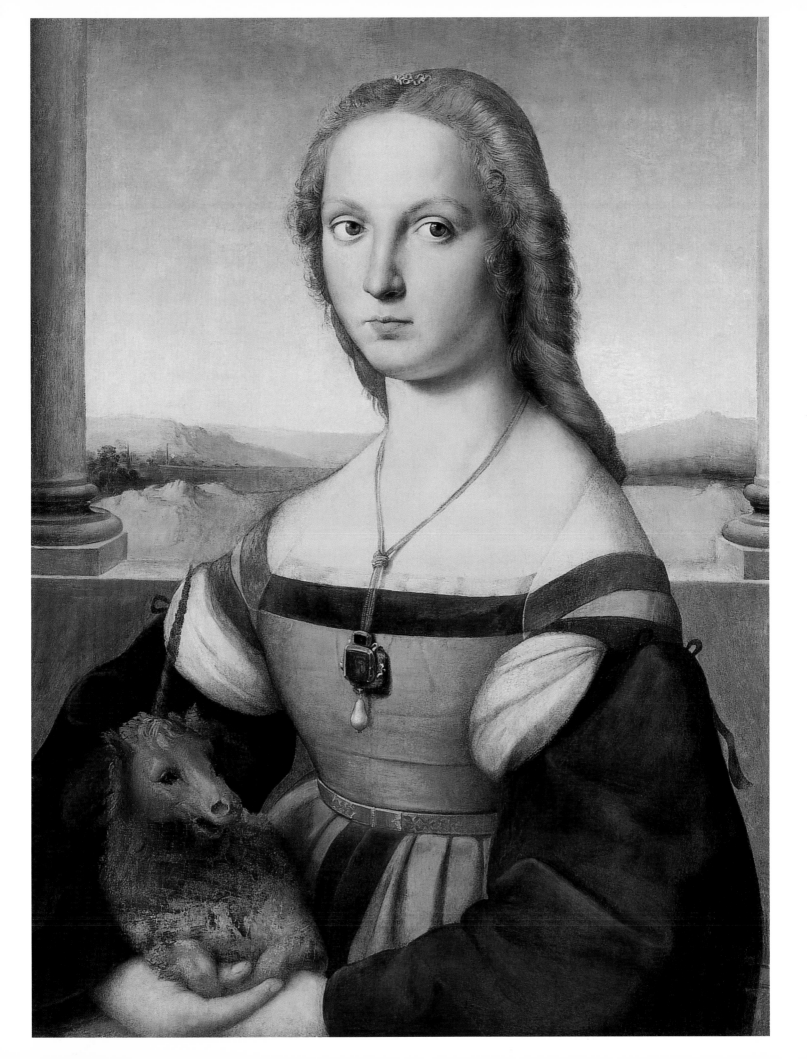

Los frescos de la cúpula complementan a los anteriores y muestran la *Ley*, la *Poesía*, la *Teología* y la *Filosofía*, que están representadas como figuras femeninas rodeadas por dos ángeles. Julio II murió el 21 de febrero de 1513. Su sucesor, León X, que adoraba el esplendor y la magnificencia, continuó con la tradición de encomendar tareas importantes a Rafael, que no «sólo» era pintor, sino que también se hizo cargo como maestro constructor de la Catedral de San Pedro en 1514, y como pintor cubrió todos los campos posibles de una forma genial. Esto también se aplica en sus retratos, en los que refleja calma y objetividad además de proporcionar información valiosa sobre la psicología y la época del retratado, con lo que realizaba una pintura de su tiempo. No fue ningún adulador, porque de haberlo sido no hubiera podido pintar unos retratos tan realistas del desgarbado León X o de Inghirami, un prelado bizco.

Como pintor, Rafael no fue menos diligente que Leonardo o Miguel Ángel. Pintaba para ganar una confianza absoluta con cada postura y movimiento del cuerpo humano, cada figura se basaba en un modelo desnudo, incluso las Vírgenes sobre las que ponía ropa. La *Virgen Sixtina* (1513) también refleja la belleza de una persona absolutamente normal quizás incluso de alguna mujer cercana a él, elevada al extremo. Nos deja su imagen en la *Donna Velata*, mujer con velo (aprox. 1512/1513), y en contraposición, *La Fornarina* (1518), la panadera creada en el taller de Rafael probablemente fuera su amante. No obstante, su *Santa Cecilia* (1514) es del mismo nivel que la *Virgen Sixtina*.

## Pintura del centro y norte de Italia

Si bien existió un declive en la calidad de la pintura romana, en Venecia alcanzó su punto más alto. Más adelante los artistas también trabajarían en Parma, Siena, Florencia y Ferrara produciendo obras de una calidad similar a la de los tres grandes maestros. En Florencia hay principalmente una persona que destacó en el tema que nos ocupa: Andrea d'Agnolo, que recibió el nombre de Sarto (1486 - 1531) debido a la sastrería de su padre. Comenzó su trabajo siendo muy joven y llegó a convertirse en el mejor colorista italiano del siglo XVI. Andrea del Sarto demostró que la pintura también puede producir los mismos efectos poderosos que hasta ahora quedaban circunscritos al dibujo y a la composición de las figuras. Este gran dominio de los colores, que fue toda una revelación en Florencia, se combinó con una seriedad y una grandeza en la composición que era una reminiscencia de Fra Bartolomeo en lo concerniente a la estructura arquitectónica, de Miguel Ángel en cuanto al movimiento de las figuras y la disposición de los pliegues, pero a la vez aporta algo completamente nuevo: la magia del colorido cautivador. Esto se aprecia especialmente en su *Virgen de las arpías* (1517), entronada entre santos. Lo poco que tardó del Sarto en separarse de sus maestros se puede apreciar en su *Anunciación* (1513). Aunque le gustaba plasmar la vanidad femenina en sus

**Rafael (Raffaello Sanzio)**,
*La Virgen de la silla*, 1514-1515.
Óleo sobre panel, Tondo, diámetro: 71 cm.
Palazzo Pitti, Florencia.

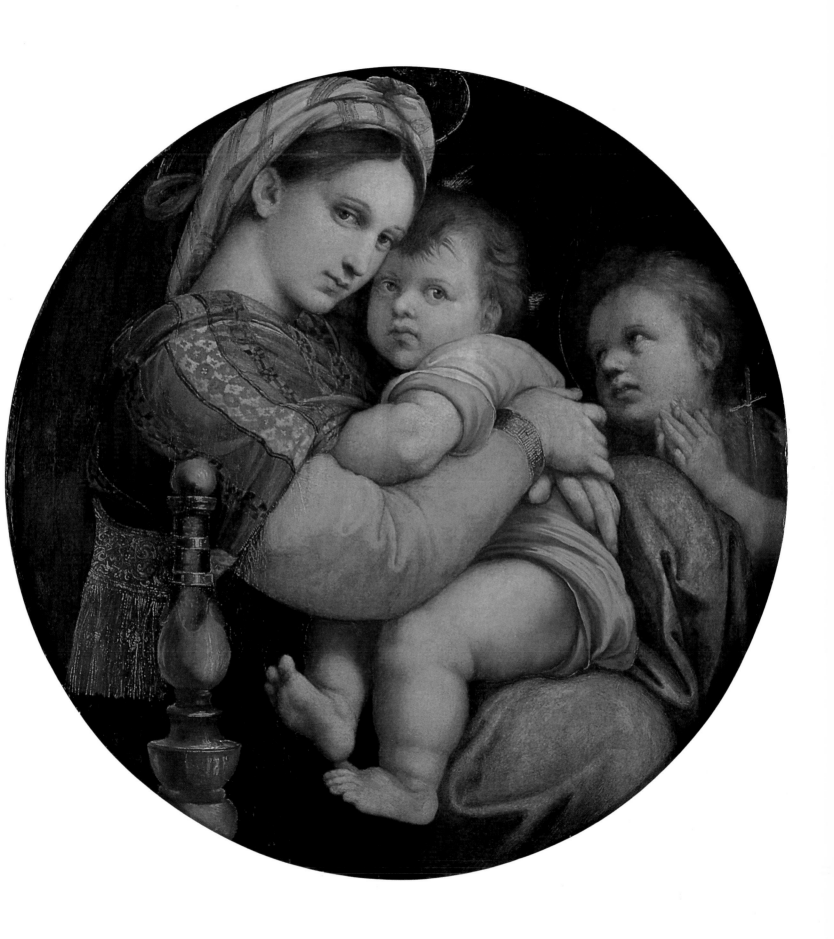

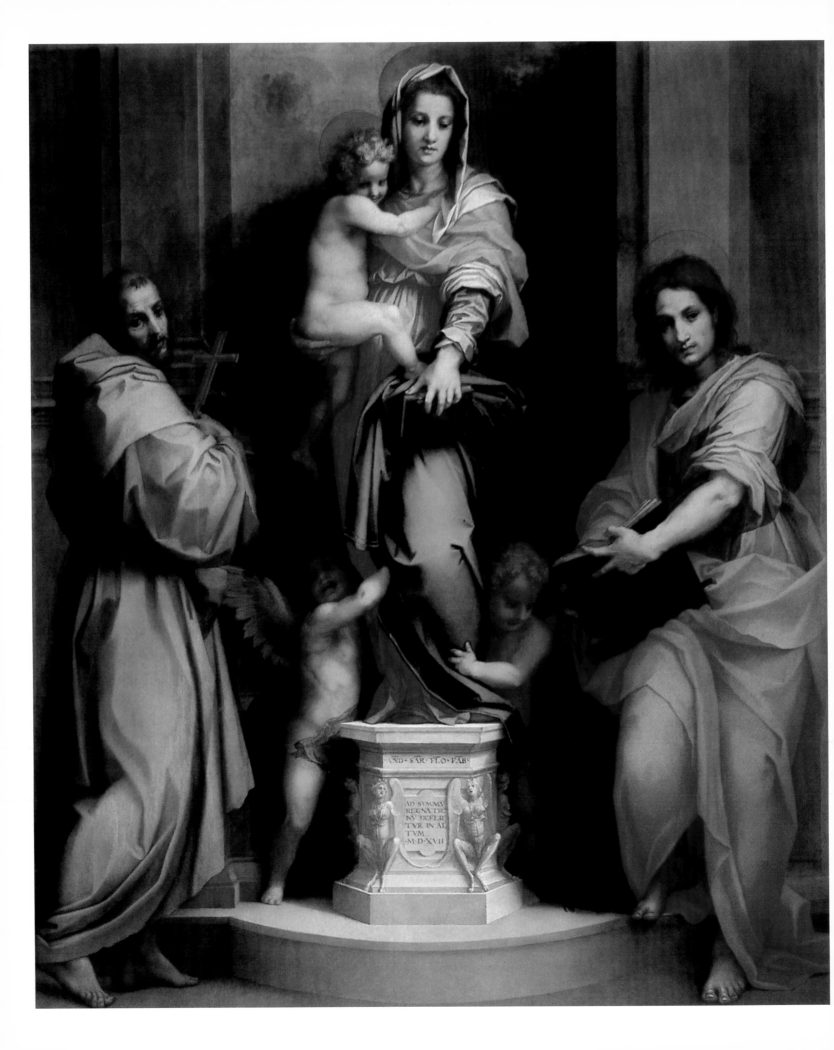

cuadros, nunca lo sublimó hasta la arrogancia, lo cual también se puede apreciar en los frescos con los que decoró el pórtico de la Annunziata y el claustro del monasterio dello Scalzo con diez escenas de la *Vida de Juan Bautista* (1511/1526). En al menos dos de sus principales obras, la *Virgen del Saco* (1525), que toma su nombre de la escena de José inclinado sobre un saco y la *Última cena* en el refectorio de los monjes del monasterio de San Salvi, no sólo igualó a los grandes maestros desde el punto de vista del color sino en los efectos monumentales de sus frescos.

Sin embargo, a los tres grandes nombres del Alto Renacimiento en Italia debe añadirse un cuarto: Il Correggio, que realmente se llamaba Antonio Allegri (aprox. 1489 - 1534), pero que alcanzó su fama y popularidad con el nombre de Correggio. Acercó las figuras celestiales al pueblo como ningún otro pintor había conseguido al hacer que sus figuras inviten al devoto a que se unan a ellas con gestos amistosos. Este acercamiento es también el fundamento de la magia de la *Adoración de los pastores* (*Nochebuena*, 1529/1530). No obstante, su mayor logro está relacionado con su forma de representar la realidad, y radica en la forma en que las personas de sus cuadros parecen realmente estarse moviendo. Hizo suyo lo que había oído del estilo de Leonardo, Mantegna y, quizás también de Tiziano, y lo incorporó tan rápidamente a sus creaciones que en su principal obra, *Virgen con San Francisco* (1515) ya se había constituido en un artista con estilo propio. En 1518 Correggio se trasladó a Parma y allí trabajó durante casi 12 años. Durante este tiempo consiguió transformar la estricta simetría de las composiciones tradicionales en luz y movimiento: la divina majestad es ahora el justo que reparte clemencia rodeado por ángeles y santos jubilosos. *La Virgen con San Jerónimo* (1527/1528), los ornamentos de *la Adoración de los Magos* (*Nochebuena*), la *Virgen con San Sebastián* y *la Virgen con San Jorge* ilustran las primeras fases de esta evolución. Su progreso artístico se hace incluso más evidente en sus frescos. Así, la pintura de la catedral de San Juan (1520/1521), que muestra la ascensión de Cristo al cielo con los apóstoles sentados debajo de él, ya es un auténtico Correggio.

Correggio intentó alcanzar la excelencia al dar una mayor intensidad a la decoración de la catedral mediante su representación de María en la *Asunción de la Virgen* rodeada por una jubilosa congregación celestial de entre la cual sale a su encuentro el Arcángel Gabriel. El cuadro está lleno de movimiento, de entrelazamientos y escorzos. Correggio representa un mundo jubiloso con la exaltación de la belleza que se revela en todo su esplendor en sus pinturas mitológicas, y lo consiguió con bastante éxito en su obra maestra *Danae* (1531/1532). Las habilidades artísticas que revela en este ámbito también ennoblecen los cuadros de *Leda y el cisne* (1531), una representación bastante voluptuosa, *Io* (aprox. 1531), que sigue los gustos de la época, y *Júpiter y Antíope* (1528).

**Andrea del Sarto**,
*La Virgen de las arpías*, 1517.
Témpera sobre madera, 207 x 178 cm.
Galleria degli Uffizi, Florencia.

**Correggio (Antonio Allegri)**,
*La Asunción de la Virgen*, 1526-1530.
Fresco, 1093 x 1195 cm.
Catedral de Parma, Parma.

**Correggio (Antonio Allegri)**,
*Visión de San Juan Evangelista en Patmos*, 1520.
Fresco.
San Giovanni Evangelista, Parma.

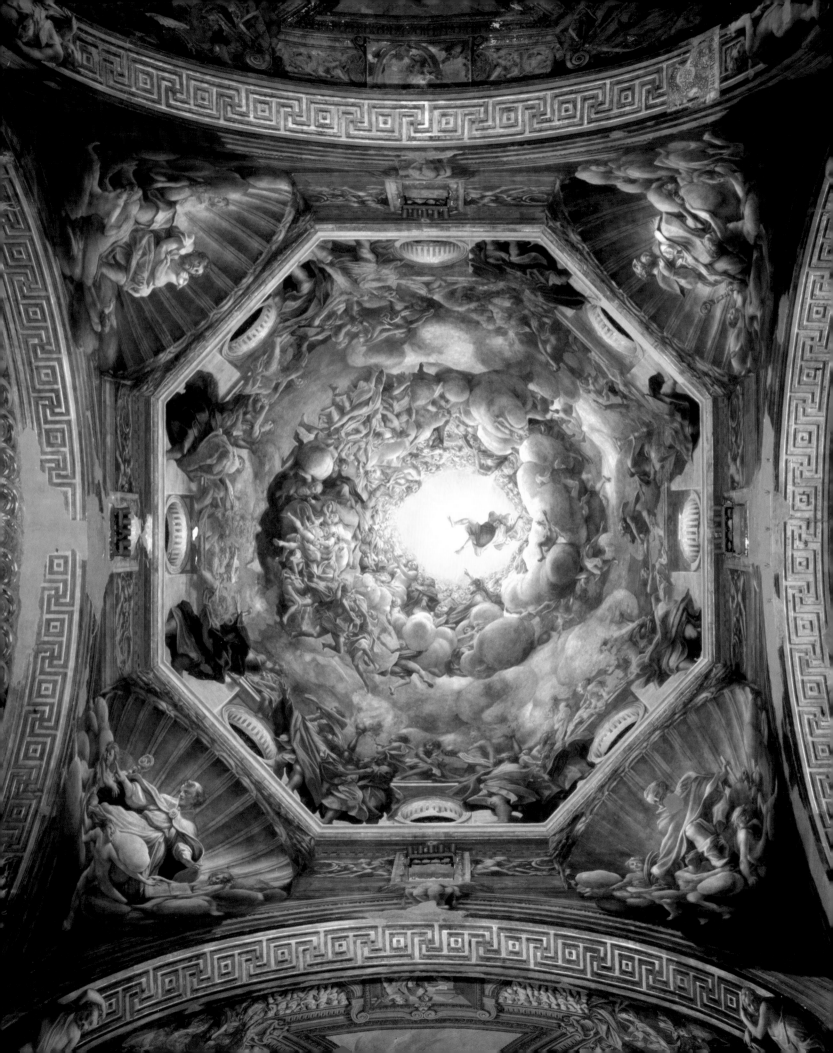

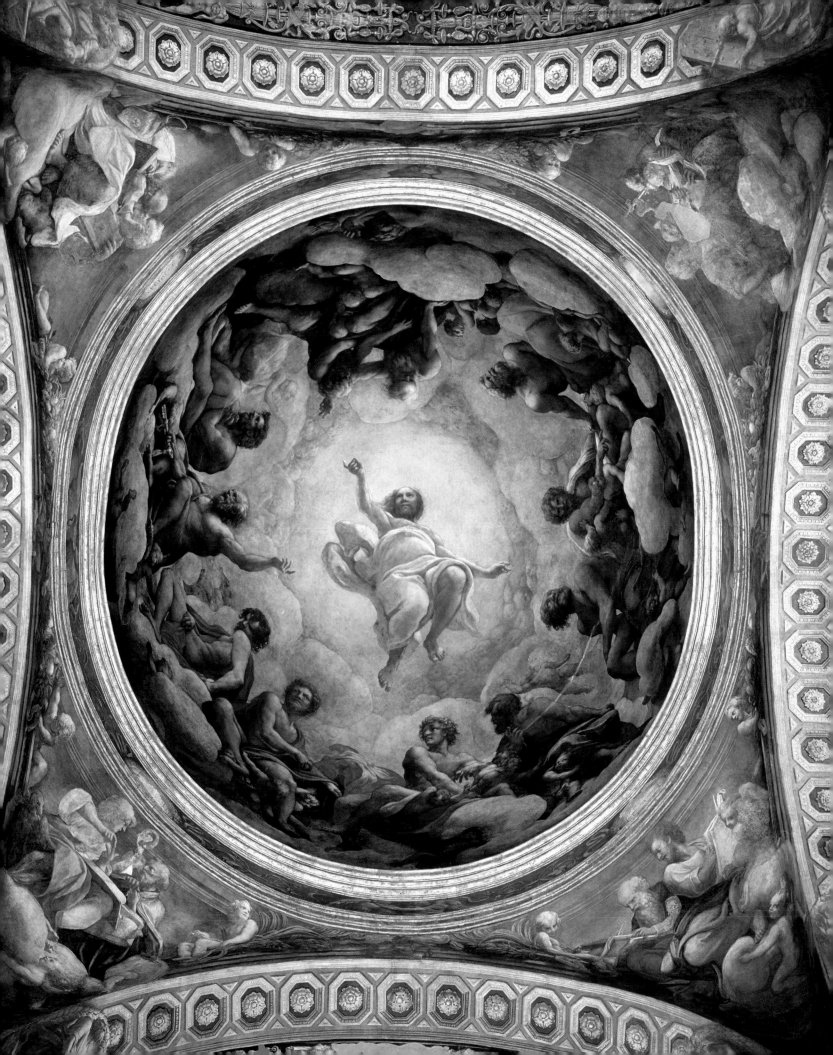

## La pintura en Venecia

Durante sus últimos años Giovanni Bellini fue testigo de cómo sus alumnos elevaban la pintura veneciana a nuevas cotas. No obstante, según lo que sabemos hoy en día Bellini ya había sido sobrepasado por Palma il Vecchio, Tiziano y Giorgione, aunque sus creaciones no habían obtenido todavía el reconocimiento del público debido a su corta edad. A estos tres se les suele considerar los tres grandes maestros de la pintura veneciana, aunque también debería incluirse dentro de este grupo por lo menos a Paolo Veronese y Jacopo Tintoretto.

Giorgione (aprox. 1478 - 1510) debió llegar a Venecia siendo muy joven y realizó progresos a un ritmo tan notable durante su etapa de aprendizaje con Bellini que, siendo todavía joven, se convirtió en un modelo para sus compañeros. Una de las pinturas que completó siguiendo la influencia de Bellini fue *Los tres filósofos* (1507/1508), que representa tres eruditos vestidos a la antigua usanza delante de un segundo plano accidentado y de la entrada a una cueva. Por entonces Giorgione ya había realizado un encargo del comandante Tuzio Constanzo para Casteldelfranco, su obra maestra *La Virgen de Casteldelfranco*, una virgen entronada con dos santos, Liberalis de Treviso y Francisco (aprox. 1504/1505). Esta representación de santos poco conocidos marca con su delicado colorido la evolución del arte veneciano tradicional. Está realizada con pinceladas pequeñas e irregulares, lo cual creó la luz «mágica» y le valió su fama. Junto con *Santa Bárbara* de Palma, la *Asunción de la Virgen* (1516/1519) de Tiziano y su *Virgen con santos y miembros de la familia Pesaro* (1519/1526), esta obra de arte es una buena representación de la pintura veneciana.

Giorgione fue uno de los que marcaron las pautas en el campo de los desnudos femeninos, y aquí también tendrá que competir con Tiziano. Tiziano y Correggio completarán lo que había empezado Giorgione. Su *Venus durmiente* (aprox. 1508/1510), que nunca llegó a completar, está tumbada en una sábana blanca en un paisaje celestial. En un principio tenía un cupido a sus pies pintado por Tiziano que posteriormente se cubrió. Esta Venus seguramente sirvió de modelo a los retratos similares de Palma, Tiziano y otros artistas venecianos.

Jacopo Negretti (1480 - 1528), llamado Palma «il vecchio» (el viejo), también llegó a Venecia a una edad muy temprana y se convirtió en alumno de Giovanni Bellini. Es probable que en algunos momentos trabajase en estrecha colaboración con Tiziano y Giorgione, puesto que la influencia de ambos es inconfundible; Palma estaba en su mejor momento cuando pudo pintar sagradas familias o bellezas venecianas en paisajes idílicos.

El segundo de este grupo era Tiziano Vecellio (aprox. 1477/1488 - 1576), llamado Tiziano, que llegó a Venecia antes de los diez años y comenzó su formación con Giovanni Bellini. Aunque sufrió varias transformaciones durante su larga vida, finalmente, se

**Giorgione (Giorgio Barbarelli da Castelfranco)**,
*La Tempestad*, ca. 1507.
Óleo sobre lienzo, 82 x 73 cm.
Galleria dell'Accademia, Venecia.

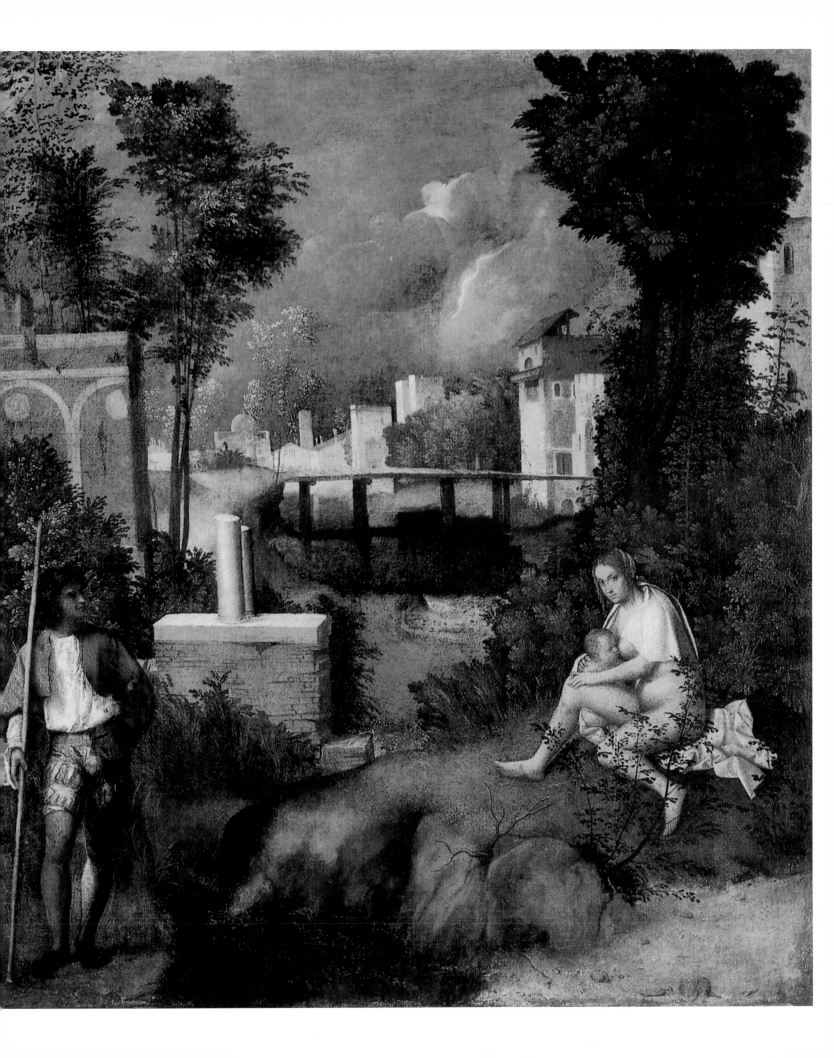

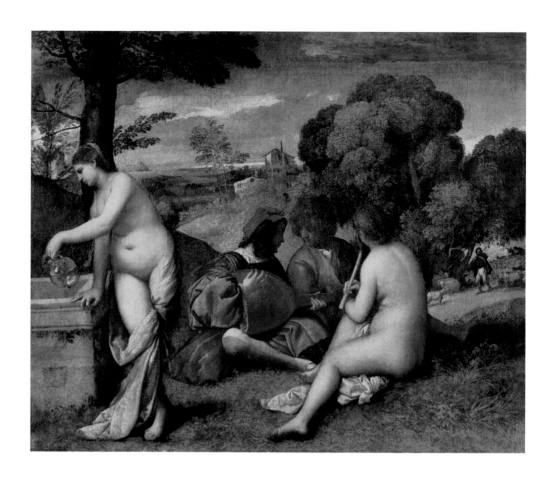

convirtió en el principal maestro del Alto Renacimiento italiano, y uno al que nadie pudo igualar. Fue un psicólogo pintor o un pintor psicólogo, lo cual se evidencia especialmente en su principal obra maestra, que pertenece a su primer período, aproximadamente de 1510 a 1520 *Der Zinsgroschen* (aprox. 1515).

Entre sus pocos frescos se encuentran las *Escenas de la vida de San Antonio de Padua* (1511), en el que demuestra su sensibilidad hacia lo monumental. En su segunda pieza principal de este período, el *Amor sacro y profano* (1515), todavía no había superado el ideal de belleza que le une a Palma y a Giorgione. Estos retratos incluyen la *Venus de Urbino* (1538), *Venus con un espejo* (aprox. 1555) y también *Venus y Adonis* (1553), encargado por Felipe II de España (1527 - 1598).

El aumento del ritmo de trabajo en Tiziano entre 1500 y 1520 puede medirse con la ayuda de dos pinturas de la Virgen: la *Virgen Gitana* (1512), una mujer morena normal que pertenece al pueblo de Venecia y la *Virgen de las cerezas* (1516/1518) rodeada por un Juan Bautista niño y por José y Zacarías. Los hitos de su gran despliegue de energía son tres grandes retablos: la pintura La *Asunción de la Virgen*, también conocida por el nombre más breve de *Assunta* (1516/1518), *La Virgen de la familia Pesaro* (1519/1526) y finalmente la *Muerte de San Pedro Mártir*.

**Giorgione (Giorgio Barbarelli da Castelfranco)**,
*Concierto pastoral*, ca. 1508.
Óleo sobre lienzo, 109 x 137 cm.
Museo del Louvre, París.

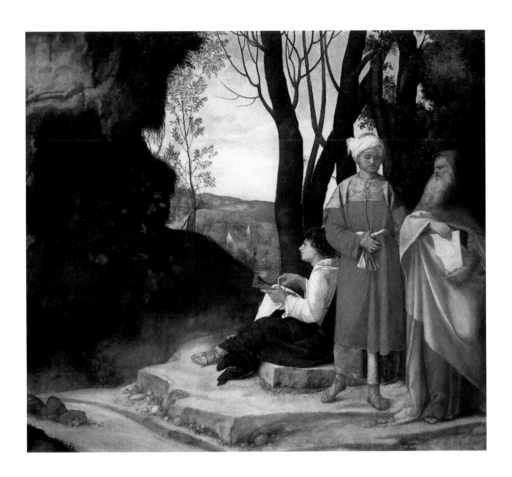

Sin embargo, Tiziano también pintó retratos de príncipes y les confirió una nueva apariencia intelectual y distinguida; decoró sus apartamentos conocidos o secretos con un tema mitológico, un reflejo auténtico de la época. En 1522/1523 ilustró la mitología clásica de las actividades de los seguidores de Baco en un grupo de pinturas utilizando toda su imaginación en los colores en *Baco y Adriana* para su comisionado real el duque Alfonso I d'Este en Ferrara. Tampoco faltó durante sus últimos años su poder artístico para rodear dicho trabajo con el atractivo sensorial del color. Este culto a la belleza surgió de los estudios de numerosos individuos. Así, *Flora* (aprox. 1515) o la *María Magdalena penitente* (aprox. 1533), rodeada por su largo pelo al viento, son dos ejemplos excelentes del arte de Tiziano para la idealización, que sólo se encuentra en *La Bella* (aprox. 1536), el famoso retrato de Isabella d'Este (¿quizás Eleonora Gonzaga?). Tiziano retrató al emperador Carlos V (1500 -1558) montado a caballo con la armadura puesta y galopando hacia el campo de batalla, que es uno de los retratos a caballo más hermosos de la historia del arte, y que como resultado de la combinación de la atmósfera rural y el personaje retratado que persigue su objetivo con firme determinación es al mismo tiempo una obra de arte de la pintura. A lo largo de su vida Tiziano llegó finalmente a dominar el mundo de la pintura veneciana en su totalidad.

**Giorgione (Giorgio Barbarelli da Castelfranco)**,
*Los tres filósofos*, 1507-1508.
Óleo sobre lienzo, 123.5 x 144.5 cm.
Kunsthistorisches Museum, Viena.

**Palma il Vecchio**,
*La Sagrada Familia con María Magdalena y San Juan Bautista de niño*,
ca. 1520.
Óleo sobre madera, 87 x 117 cm.
Galleria degli Uffizi, Florencia.

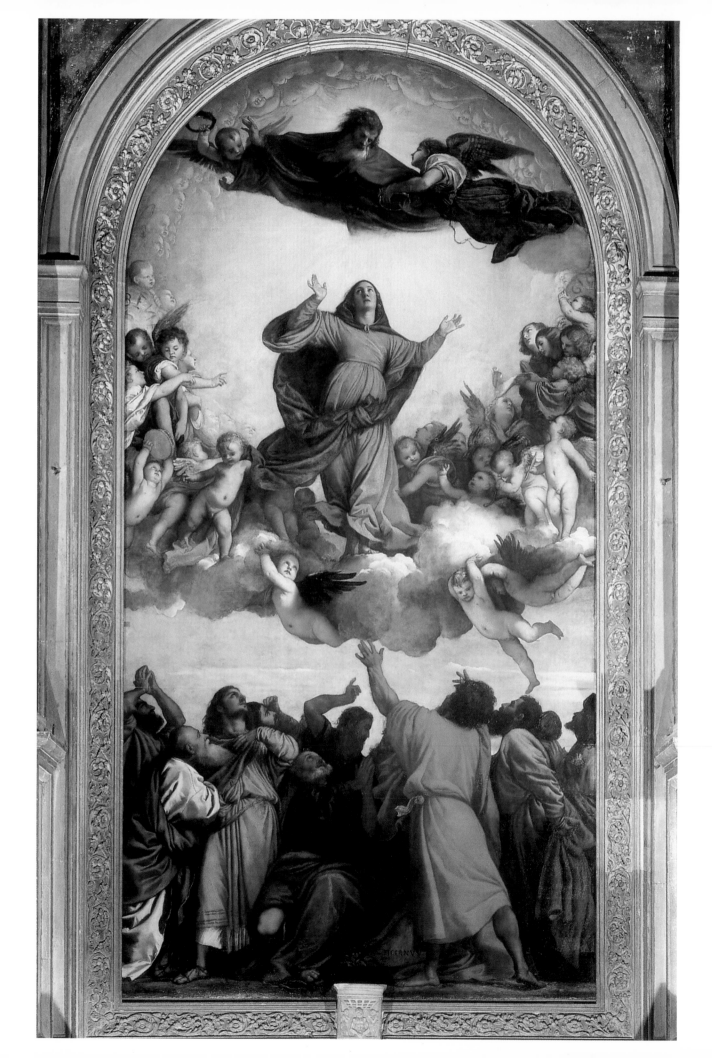

Incluso un pintor inagotable y muy susceptible a las influencias extranjeras como Lorenzo Lotto (aprox. 1480-1556), uno de los pintores más imaginativos de aquel tiempo, tuvo a Tiziano como modelo. Fue uno de los estudiantes de Giovanni Bellini, de quien recibió unos conocimientos cruciales, al igual que de Giorgone. Lotto intentó una y otra vez combinar el esplendor del colorido veneciano, los claroscuros de Correggio y el movimiento de sus figuras con su motivación por los escorzos, pero no tuvo éxito hasta que volvió a Venecia en 1526 y compitió allí con Tiziano, por ejemplo con la figura de *San Sebastián*, emergiendo con un movimiento fluctuante y con una luz casi dorada. Alguna vez se llegó a decir que Lotto era un esteta poco materialista e incluso realizó un intento de desnudo en el *Triunfo de la castidad* mostrando a una mujer joven vestida con recato que espanta a una Venus desnuda y a un Cupido asustado para que levante el vuelo. El movimiento y el tratamiento del cuerpo de la mujer desnuda testimonian que Lotto hubiera podido igualar a Tiziano si su extrema devoción no le hubiera apartado del mundo.

La influencia de la pintura veneciana sobrepasó los límites de Venecia y puede encontrarse muy especialmente en Verona. Paolo Caliari, que procedía de esta región y al que posteriormente se le daría el mote de Veronese (1528 - 1588), ya había creado obras personales antes de su llegada a Venecia en 1555 pero sin su madurez definitiva, antes de estudiar las obras de Tiziano y la de otros grandes pintores.

En algunas de estas series de pinturas y en los frescos alegóricos y mitológicos de la Villa Barbaro (1566/1568) cercana a Treviso creó obras de pintura decorativa y cohesionada. Le gustaba tanto crear el mayor esplendor posible que no podía reprimirse a la hora de representar los martirios cristianos. Así, sus retratos de los mártires llevados al lugar de su ejecución reflejan a menudo la extravagancia y la multitud de personas como si se tratase de una fiesta popular. El tema bíblico sólo fue una excusa para el monumento clásico de las pinturas venecianas contemporáneas sobre la vida, las *Bodas de Caná* (1563) o la extraordinariamente grande *Cena en casa del fariseo* (1573) para representar un espléndido banquete con hombres fuertes y mujeres hermosas de la sociedad veneciana rodeando a Cristo, incluido el servicio, los músicos y los actores, que eran bastante usuales en aquel tiempo.

A Veronese también le gustaba representar historias del Antiguo Testamento siempre y cuando proporcionaran una excusa para presentar mujeres de mayor o menor edad en poses estéticas o realizando gráciles movimientos, como por ejemplo en la *Historia de Esther* (1556) o el *Rescate de Moisés* (1580), temas que trató con la misma devoción que los dioses de la mitología griega, entre los que *El rapto de Europa* puede considerarse sin duda una obra maestra.

En el palacio del Dogo de Venecia Veronese realizó las mejores creaciones que su arte podía ofrecer cuando cambió de su estilo jovial y decorativo a lo monumental. Su trabajo era el fiel reflejo de su estilo de vida tranquilo y modesto, en claro contraste con el distinguido y mundano Tiziano, el favorito de emperadores reyes y príncipes.

**Tiziano (Vecellio Tiziano)**,
*La Asunción de la Virgen*, 1516-1518.
Óleo sobre panel, 690 x 360 cm.
Santa Maria Gloriosa dei Frari, Venecia.

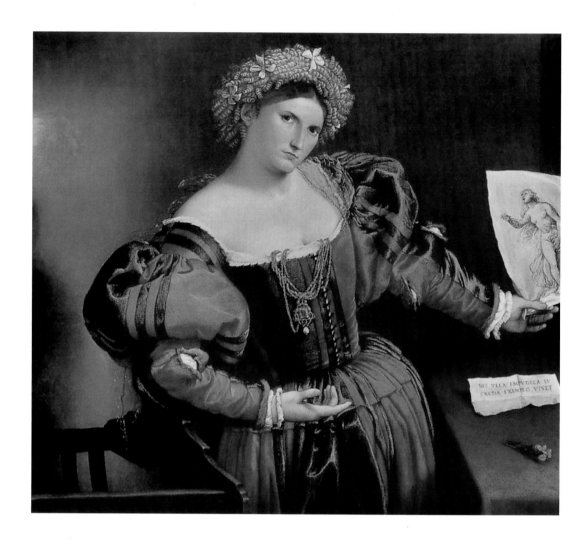

El veneciano temperamental Jacopo Robusti (1518 - 1594), más conocido por su apodo de Tintoretto (pequeño tintorero), tuvo un estilo totalmente diferente del de Veronese. Trató de incluir en sus pinturas la vida dramática intensificada hasta el sentimentalismo pasional, lo cual tal vez faltaba en la pintura veneciana anterior, como su colorido, y especialmente el dorado de sus primeros trabajos en su corto aprendizaje con Tiziano. Este dorado puede verse en sus cuadros mitológicos como por ejemplo en *Venus, Vulcano y Marte* o *Adán y Eva* o también en su serie *Milagro de San Marcos* (1548), que se convirtió en uno de los símbolos del arte veneciano. Incluyó este principio naturalista en la pintura veneciana imitando a Miguel Ángel. Era lo que hoy llamaríamos un «adicto al trabajo», y llegó a crear más pinturas que Tizianio y Veronese juntos. Por supuesto que un artista como Tintoretto, capaz de todo y deseoso de todo, pintó retratos excelentes pero sin demostrar el talento de captar la vida interior de Leonardo, Rafael y Tiziano. Aun así, las pinturas solemnes y representativas de los dogos, los príncipes, comandantes y dignatarios proporcionan unos testimonios históricos incomparables.

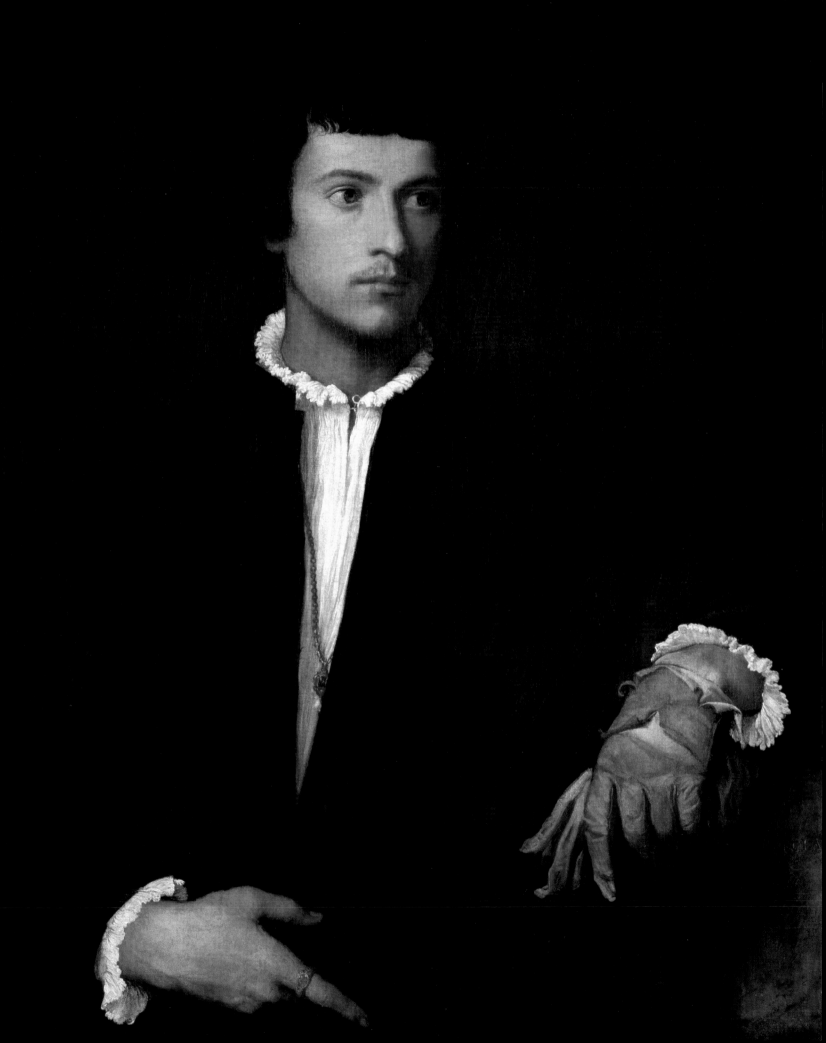

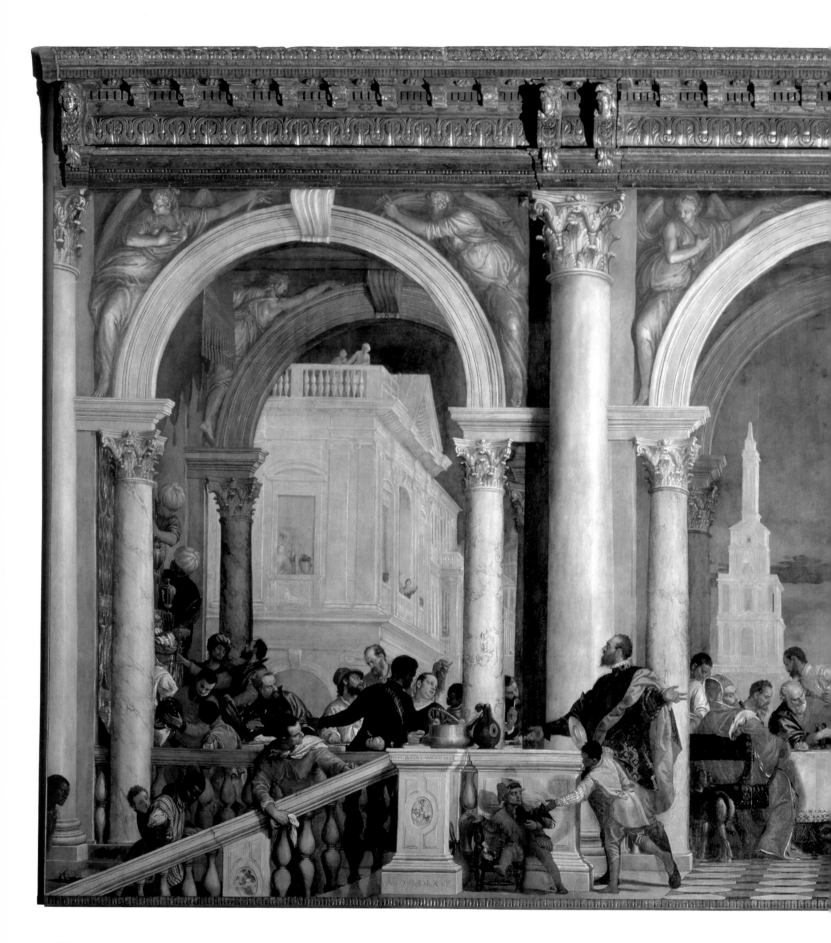

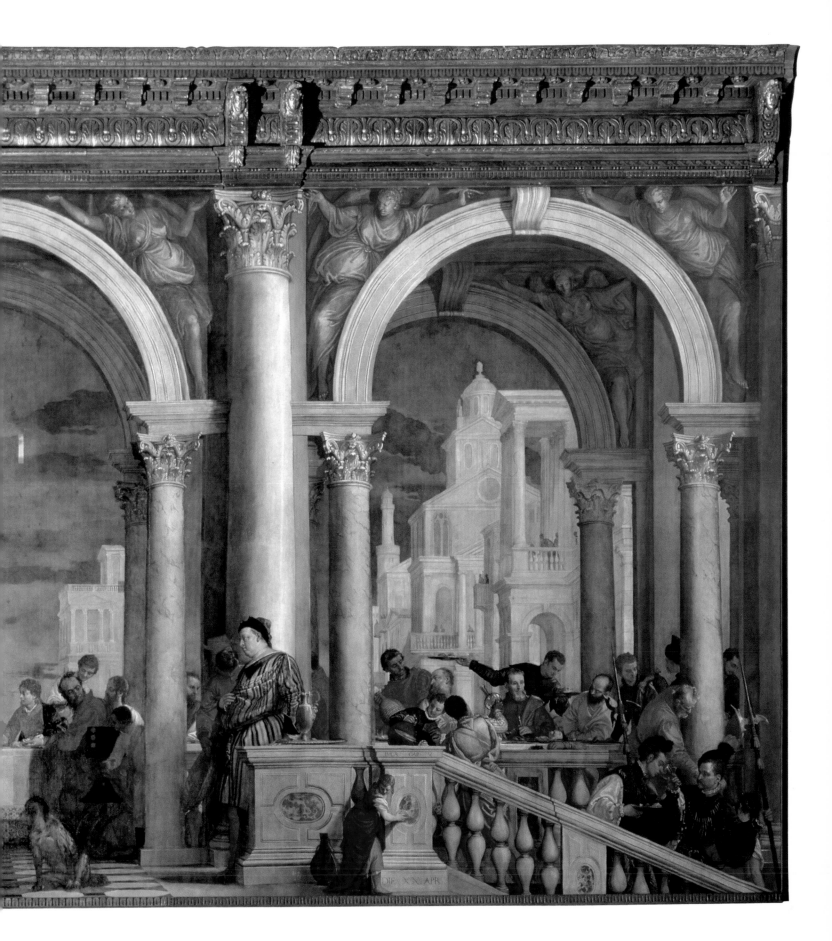

## La arquitectura del norte de Italia

La arquitectura romana, al igual que la escultura, estuvo influida durante bastante tiempo por los artistas florentinos que habían emigrado y construido principalmente palacios de ciudad. Una de las últimas construcciones de estilo romano-florentino fue la oficina papal la Cancellaria, cuya fachada ya estaba completada cuando Bramante llegó a Roma. Con él intentó realizar una imitación perfecta de las estructuras arquitectónicas clásicas que adoptaron Rafael, Baldassarre Peruzzi (1481 - 1536) y Antonio da Sangallo (aprox. 1483 - 1546), y resultó ser una de sus mayores ventajas.

Otro maestro constructor que llamó la atención como escritor fue Giacomo Vignola (1507 - 1573), el sucesor de Miguel Ángel en la supervisión de la construcción de San Pedro. Como arquitecto siguió su propio manual.

Jacopo Sansovino (1486 - 1570), quien tuvo una influencia similar en la arquitectura florentina a la de Tiziano sobre la pintura, también proviene de la escuela de Bramante. El apogeo de Sansovino comenzó cuando llegó a Venecia en 1527 y fue nombrado maestro constructor de la República. Entre sus mejores obras se encuentran los relieves mitológicos sobre un pedestal, las cuatro estatuas de bronce (*Paz, Apolo, Mercurio* y *Palas Atenea*) y el grupo de arcilla cocida cubierto de oro *Virgen y el pequeño Juan* en el interior del recibidor del campanario de San Marcos y también en *Marte y Neptuno*, los dos gigantes de las escaleras del palacio del dogo (aprox. 1554).

El genuino maestro constructor de iglesias en la Venecia de la segunda mitad del siglo XVI fue el escultor de piedra y teórico de la arquitectura Andrea di Pietro, conocido como Andrea Palladio (1508 - 1580). Trabajó como arquitecto desde 1540, primero en Vicenza y luego en Venecia. Su principal actividad en Venecia, los encargos de palacios, ya estaba cubierta por los arquitectos nativos, de tal forma que Palladio se dedicó allí a la construcción de iglesias y llevó a cabo sus magníficas ideas para la construcción en las dos iglesias de San Giorgio Maggiore en la isla ubicada frente a Il Redentore en la Giudecca (Venecia).

A partir de 1530 Génova, con su puerto natural se convirtió en un poderoso rival de la República de Venecia, pero no invirtieron parte de las riquezas que había ido acumulando en la construcción de magníficos palacios sino hasta que las recibieron del comercio internacional. A comienzos del siglo XVII estos edificios inspiraron a un joven artista flamenco de tal forma que llegó a recopilar planos de estos palacios para posteriormente grabarlos en bronce con el propósito de ayudar a su modo al comercio local de construcciones. Pedro Pablo Rubens (1577- 1640), quien viajó a Roma, Mantua y Venecia, reconoció que los palacios genoveses constituían un grado más de evolución con respecto a los palacios venecianos, puesto que no construían magníficas fachadas sino que circunscribían lo representativo del edificio al interior, incluso teniendo en cuenta ciertos requisitos para el uso humano.

**Veronese (Paolo Caliari)**,
*La fiesta en la casa de Levi*, 1573.
Óleo sobre lienzo, 555 x 1310 cm.
Galleria dell'Accademia, Venecia.

**Tintoretto (Jacopo Robusti)**,
*Crucifixión* (detalle), 1565.
Óleo sobre lienzo, 536 x 1224 cm.
Scuola di San Rocco, Venecia.

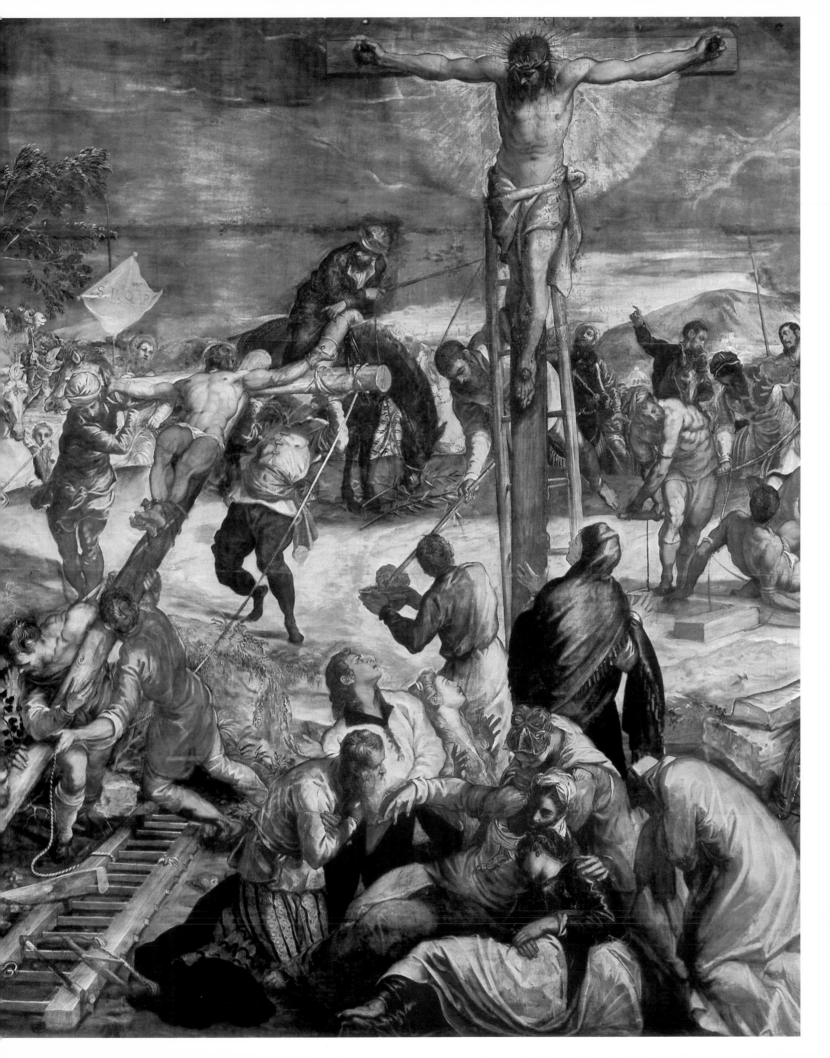

**Giacomo (o Jacopo) Barozzi da Vignola**, conocido como **Vignola**, *Fuente con dioses del río y vista del frontispicio de los jardines de Villa Farnese*, ca. 1560.
Villa Farnese, Caprarola.

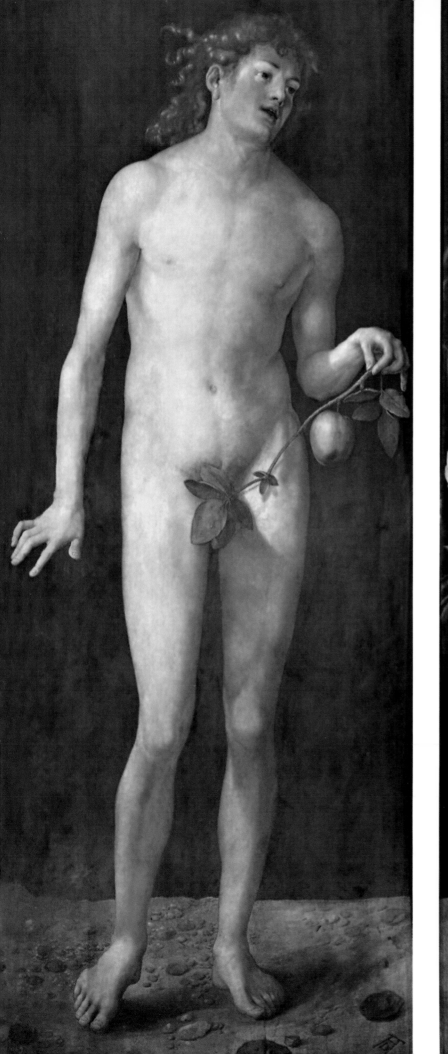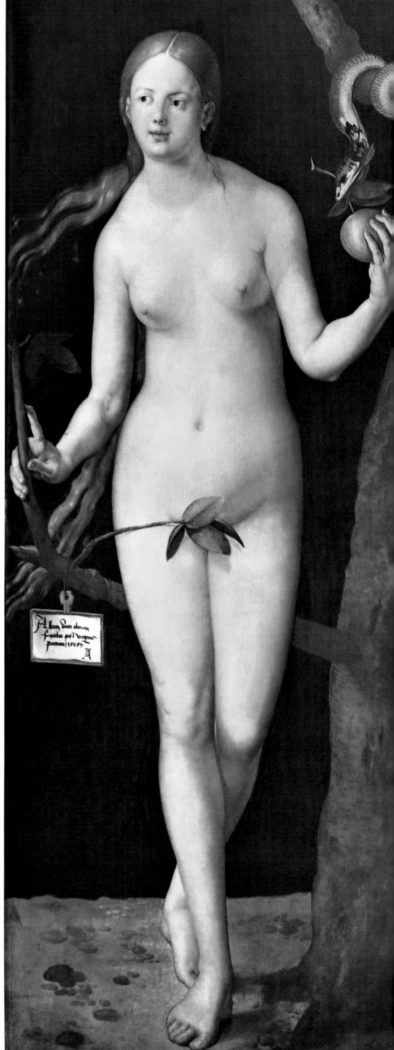

# II. El Renacimiento en Alemania y el norte de Europa

Las peculiaridades y las características del arte del Renacimiento italiano sólo existen en menor medida en la Alemania del siglo XVI, hasta tal punto que el término Renacimiento es bastante inadecuado para este país. La renovación del arte alemán del siglo XV tiene raíces y causas completamente diferentes del arte de Italia. Alemania, que toma como modelo a los Países Bajos, fue el punto inicial de este nuevo movimiento. Los grandes maestros alemanes, como Durero, Holbein y Cranach no rechazaron por completo las nuevas ideas provenientes de más allá de los Alpes, pero sí limitaron su aplicación a los accesorios ornamentales o bien diseñaron de una forma completamente independiente las obras que los humanistas favorecían de acuerdo con la mitología grecorromana y con la historia relacionadas con las ideas en parte fantásticas sobre el Medievo

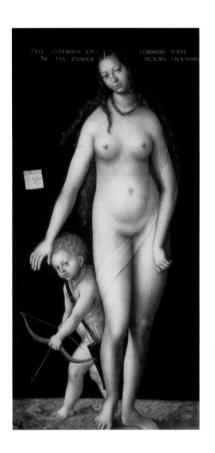

## Alberto Durero

Con Durero (1471 - 1528), el arte alemán de aquella época alcanzó su máximo desarrollo en su constante evolución, que se llevaba produciendo desde la Edad Media. Como resultado de sus viajes, su período creativo se divide de un modo interesante en tres períodos que se integraron de forma suave. Creó pinturas al óleo y murales, trabajó con pintura a temple y acuarelas, realizó grabados en cobre, talló sobre madera y, finalmente, realizó dibujos que fueron considerados obras de arte independientes. Así, llegó a dominar todas las técnicas conocidas hasta entonces. Su primer período todavía está bajo la influencia de sus modelos, y en caso de que ya por entonces se hubiera aventurado a intentar una tarea del calibre de la serie de pinturas sobre la *Revelación de Juan*, tendría que haber luchado en concreto con las dificultades que le ocasionaban la clara disposición y agrupación de un número de figuras tan numeroso. En sus retablos de esta época todavía se nota la influencia de las escuelas de Nuremberg y Colmar, lo cual se aprecia especialmente en el *Altar de María* (aprox. 1496), la *Lamentación por Cristo* (aprox. 1498) y el *Altar Paumgartner* (aprox. 1503), pero en la *Adoración de los Magos* (aprox. 1504) ya se había separado completamente de sus

**Alberto Durero**,
*Adán y Eva*, 1507.
Óleo sobre lienzo, 20.9 x 8.2 cm.
Museo del Prado, Madrid.

**Lucas Cranach el Viejo**,
*Venus y Cupido*, 1509.
Óleo sobre lienzo, transferido de panel de madera, 213 x 102 cm.
Museo del Hermitage, San Petersburgo.

modelos. Otras obras importantes de este período son *Pasión*, una serie de dibujos en tinta negra (1504) sobre papel teñido de verde realizados con un estilo de claroscuro, y un *Autorretrato* (1500).

La razón inmediata del segundo viaje de Durero a Venecia fue un encargo de uno de los mercaderes alemanes de la ciudad, que quería un retablo para la iglesia de San Bartolomé. Ya había empezado su trabajo a comienzos de 1506, pero debido a la multitud de figuras que debía incorporar y a su cautela habitual no se completó antes del otoño. La obra, conocida como *La celebración del Rosario* fue comprada posteriormente por Rodolfo II (1552-1612) y transportada a su residencia de Praga.

En los cuadros que creó después de su vuelta a Nuremberg mantuvo claramente la profundidad y el alma de sus comienzos, pero con el colorido veneciano. Su gusto también había cambiado considerablemente, tanto en la representación de los desnudos como en el tratamiento de los ropajes, cuyos pliegues se diferencian cada vez más de la precisión de las arrugas del Gótico Esta transformación puede apreciarse mejor a través de las pinturas realizadas durante los años 1507-1511, entre las cuales se encuentran los dos retablos de gran tamaño de *Adán y Eva* (1507): el *Martirio de los ciento diez* del *Altar Heller* (aprox. 1508) con la asunción de la Virgen en el medio y la pareja en los dos paneles laterales, y el *Día de Todos los Santos* (1511). En los siguientes años tuvo que ganarse la vida con los grabados de cobre, bocetos para grabados en madera y otros trabajos menores. En esta época de tanto trabajo también encontramos tres grabados en cobre, que no pudieron ser interpretados durante mucho tiempo: *Caballero montando sin miedo con la Muerte y el Demonio*, *San Jerónimo en su estudio* y, finalmente, *Melancolía*, esa enorme y arrugada mujer rodeada por instrumentos científicos, que se abandona en una contemplación meditativa. Es probable que Durero estuviera narrando sus experiencias y algunas de sus conclusiones sobre los enigmas de la humanidad. Tuvo que luchar constantemente contra falsificadores y estafadores que copiaban sin ningún rubor sus grabados en madera a pesar de la protección imperial que le ofrecían los privilegios, e incluso llegó a venderlos en Nuremberg, donde también creó dos de sus obras maestras como retratista: el retrato de Jacob Muffel (1526) y el de Hieronymus Holzschuher (1526). Este último fue un seguidor de la Reforma, a favor de la cual parece ser que se inclinó también Durero. Es posible que su idea de retratar a los cuatro evangelistas, su mayor obra maestra, proviniera también de estas consideraciones. No sólo se trata de un retrato de estos apóstoles, bastante efectivo para las clases de religión, sino que describen el carácter humano conforme a los conocimientos de la época: el flemático y el melancólico en Pedro y Juan, que se encuentran en un panel y el colérico y el sanguíneo en Marcos y Pablo, en el otro panel.

**Alberto Durero**,
*Retrato de una joven*, 1505.
Óleo sobre panel de madera, 26 x 35 cm.
Kunsthistorisches Museum, Viena.

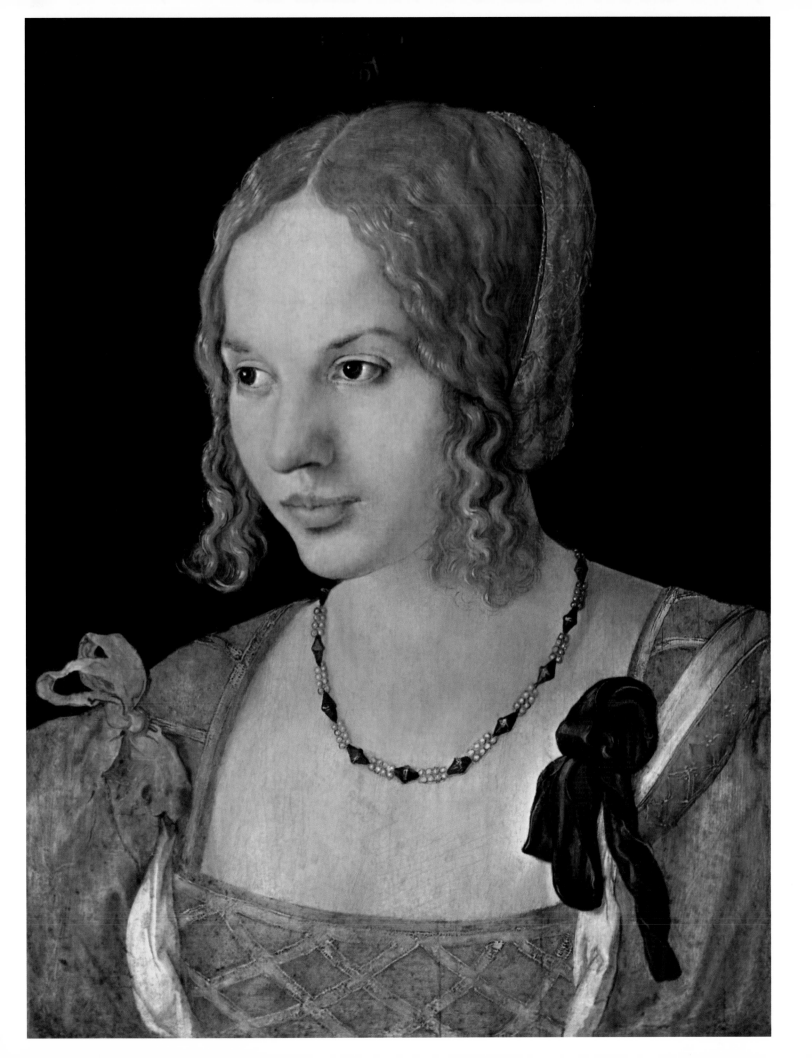

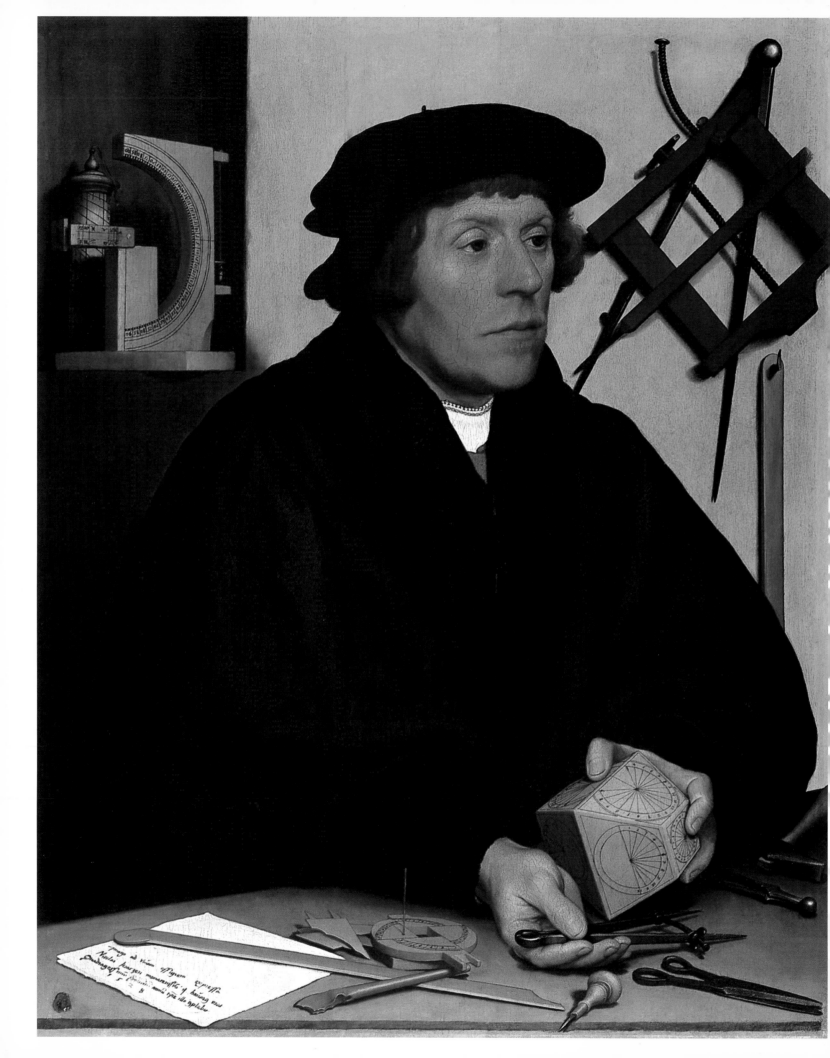

# Hans Holbein el Joven

Aparte de Alberto Durero, Hans Holbein el Joven (1497/1498 - 1543) ocupa un indisputable segundo puesto entre los grandes maestros de la Alemania del siglo XVI. Al contrario que Durero, Holbein es el genuino maestro del Renacimiento alemán porque alcanzó al final una imitación absolutamente objetiva de la naturaleza. En Basilea, donde trabajó desde 1515 inicialmente como pintor de retablos de madera, se familiarizó con los clásicos y creó sus primeras obras de arte: un retrato doble de *Jacob Meyer de Hasen y su segunda esposa Dorothea Kannengießer* (1516). Este retrato fue durante mucho tiempo un ejemplo insuperable de este género de retratos en el que el pintor subordinaba totalmente su creación a la personalidad del retratado. La objetividad a la hora de reproducir todas las manifestaciones externas se combina con una perspicacia psicológica que revela el interior de las personas. Esta habilidad, que Holbein poseía de un modo ilimitado, le hace destacar sobre todos los demás retratistas de la época. Puede considerarse sin duda un psicólogo pintor, y la habilidad que alcanzó se evidencia en su retrato de *Erasmo de Rotterdam* (1523).

Otra de sus primeras obras es el *Retablo de la Pasión* (aprox. 1523). El panel exterior izquierdo contiene las burlas a Cristo y Cristo en el Monte de los Olivos, el panel interior muestra el transporte de la cruz y el beso de Judas. El panel exterior derecho muestra el castigo y el entierro de Cristo y el panel interior derecho a Cristo frente a Pilatos y la Crucifixión.

El alcalde de Basilea realizó un nuevo encargo a Holbein, la *Virgen de Darmstadt* (1526/1530), un retablo para su capilla privada que muestra a Jacob Meyer, a sus hijos y a su segunda esposa. Según las costumbres de la época se retrató a la primera esposa del alcalde a la derecha de la esposa viva.

Holbein sentía una admiración tan profunda por el arte clásico que lo consideró el mayor ideal de belleza, y por ello cruzó los Alpes hasta el norte de Italia. En su obra se perciben influencias del Renacimiento italiano que se muestran especialmente en concreto en la *Virgen de Solathum* (1522). Por su estructura y composición es la contrapartida alemana a la *Virgen de Castelfranco* de Giorgione. La Virgen entronada está rodeada por dos santos, el obispo Ursus y el soldado romano Martinus, vestido con una armadura contemporánea.

Holbein poseía una capacidad de trabajo que sólo se puede explicar por la energía infatigable de la juventud, y realizó una cantidad enorme de pinturas y dibujos antes y después de sus viajes, hasta 1526, que no puede ignorarse. Antes de su viaje a Inglaterra en 1526 realizó los dibujos para una larga serie de pinturas, entre las que se encuentran las 45 ilustraciones del Antiguo Testamento y las famosas pinturas de la Danza de la muerte. Lo que pretenden transmitir estas últimas es la idea de que la muerte no hace distinciones de clases y arrastra consigo a papas, emperadores, príncipes, campesinos, ciudadanos y vagabundos con la misma cruel guadaña.

**Hans Holbein el Joven**, *Nicolas Kratzer*, 83 x 67 cm. Museo del Louvre, París.

**Lucas Cranach el Viejo**, *La fuente de la juventud*, 1546. Óleo sobre panel de tilo, 122.5 x 186.5 cm. Staatliche Museen zu Berlín, Berlín.

# Lucas Cranach el Viejo

El tercer gran maestro entre los pintores del Renacimiento alemán es Lucas Cranach el Viejo (1472 - 1553), quien alcanzó una gran fama en muy poco tiempo y también acumuló considerables riquezas debido a la increíble cantidad de obras que realizó con su propio nombre y símbolo, una serpiente alada. Entre sus obras se cuentan retablos de mayor o menor tamaño, retratos alegóricos, históricos y mitológicos, escenas de género, numerosas tablas de madera y, sobre todo, retratos de los príncipes sajones y sus familias, y de los reformistas Lutero, Melanchton y Bugenhagen.

Como pintura puramente artística su *Descanso durante la huida a Egipto* de 1504 no ha sido superada por ninguna otra obra suya. En la única ocasión en la que consiguió desplegar una energía artística similar fue en sus últimos años de vida, cuando produjo la que se decía su mejor obra, su *Autorretrato* a los 77 años (1550), y la pintura del centro del altar alado de la iglesia de la ciudad de Weimar (1552/1553). Durante sus primeros veinte años de trabajo en Wittemberg creó al mismo tiempo una serie de pinturas al óleo que se acercan bastante a su *Huida a Egipto* a las que se debe mencionar si queremos dar una imagen auténtica del arte de Cranach. Entre sus maravillosos retratos de la Virgen se encuentra la *Virgen y el Niño bajo un manzano* (1520/1526) y la *Virgen y el Niño con uvas* (1534). La intensidad y la profundidad de su devoción también pueden apreciarse en su *Cristo en la columna*. Sin embargo, también sirvió a los reformistas con su arte. Al principio realizó las tablas de madera de Martín Lutero, y un poco después las del joven noble Jörg trabajando en la traducción de la Biblia en Eisenach Wartburg, que acabaron teniendo un mercado cada vez mayor a medida que la Reforma se iba extendiendo, lo que resultó en una producción masiva desde su taller.

Debido al ingente número de encargos no dispuso de demasiado tiempo para este trabajo artístico, de tal forma que sólo le era posible vigilar el taller, al que bombardeaban con encargos, pero que ya no pudo proporcionarle ningún estímulo. Los numerosos retablos son por tanto unas ejecuciones asombrosas de su taller llevadas a cabo por su taller, y él sólo echaba una mano con sus mejores realizaciones y aplicando todo el esplendor del color cuando quería asegurarse el favor de sus mecenas reales satisfaciéndoles. Cranach el viejo murió el 16 de octubre de 1553.

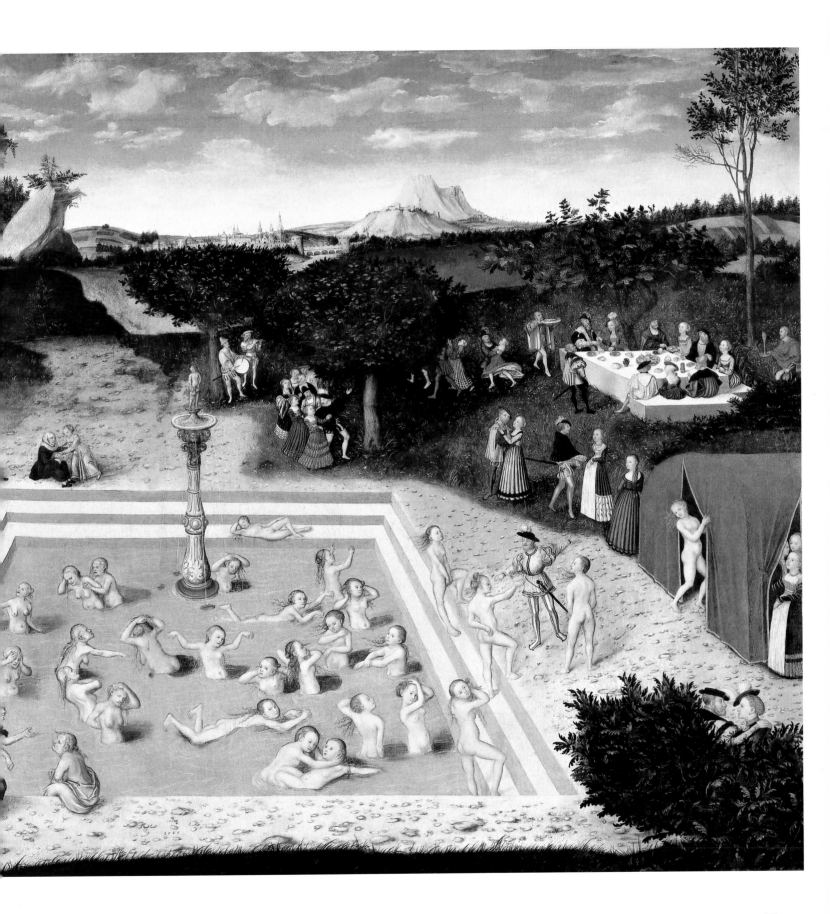

**Tilman Riemenschneider**

Aparte de los veinte años que este pintor, escultor y grabador de cobre vivió en Cracovia, en donde creó el altar mayor de la iglesia de Santa María, enmarcado de un modo colorista, y de su corta estancia en Bresalu (1485), Stoss trabajó principalmente en Nuremberg; el *Atar mayor de Cracovia* es la primera obra que se le atribuye. En esta etapa la influencia gótica es todavía muy visible, especialmente en la *Muerte y asunción de la Virgen* y los seis relieves de la vida de María en las alas del altar. Su sensibilidad hacia la belleza se expresa a través de las figuras de la Virgen. Probablemente realizó su mejor obra en el retrato de la Anunciación, que cuelga en el medio de la bóveda del coro del *Saludo de los ángeles* enmarcado por un rosario de casi 4 metros de alto y tres de ancho y rodeado con medallones con representaciones de los siete gozos de María y por apóstoles y profetas. Su último trabajo, el *Altar Bamberg* (1520/1523), irradia la paz y la armonía que le faltaron durante buena parte de su vida.

Tilman Riemenschneider,
*La Última Cena* (detalle del *Altar de la Sagrada Sangre*), 1501-1502.
Tilo.
Iglesia de San Jacobo, Rothenburg.

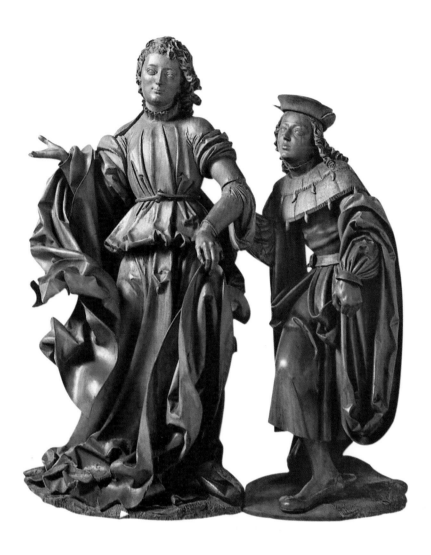

## Veit Stoss

Tilman Riemenschneider (aprox. 1460 - 1531) puede competir con los maestros de Nuremberg en cuanto a volumen de trabajo e importancia artística. Riemenschneider se fue a Wurzburg en 1483, donde recibió su título de maestro artesano y fundó un taller que en sus mejores días dio trabajo a un máximo de 18 aprendices y desde el que proveyó a las iglesias de la ciudad y sus alrededores con altares esculpidos y obras en piedra, aparte de cumplir con sus obligaciones como alcalde de la ciudad. Además de algunos altares, sus principales obras son la tumba del emperador Enrique II (973 - 1024) y su esposa Kunigunde (fallecida en 1033) de la catedral de Bamberg y las estatuas en piedra de *Adán y Eva* y el portal de la iglesia de Santa María de Wurzburg. Estas dos figuras tuvieron la misma importancia como estudios de modelos vivos que las figuras del mismo nombre del *Altar Ghent*. Riemenschneider con frecuencia dejó sin pintar sus tallas en madera para aprovechar el juego de luces y sombras.

Veit Stoss,
*Tobías y el ángel*, ca. 1516.
Madera.
Germanisches Nationalmuseum,
Nuremberg.

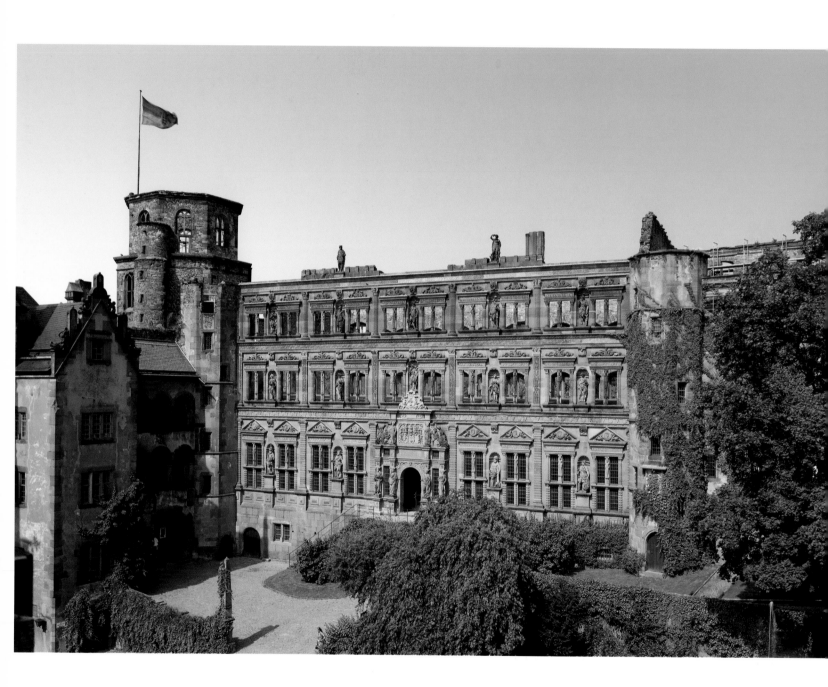

# La arquitectura durante el Renacimiento alemán

Al igual que en pintura la arquitectura alemana de comienzos de este período sólo adoptó las nuevas formas ornamentales del Renacimiento italiano sin apartarse de su método tradicional de construcción. Las primeras innovaciones pueden encontrarse en los portales de algunos palacios, que probablemente fueron obra de inmigrantes italianos. En los intentos posteriores se atrevieron con construcciones pequeñas, como por ejemplo las fuentes; es posible que la primera estructura ejecutada en formas puramente renacentistas sea la fuente del mercado de Maguncia (1526). A principios de los años treinta este estilo «clásico» se extendió en todas las ciudades comerciales de Alemania. Los mercaderes recién enriquecidos decoraban sus casas medievales con gabletes con nuevas fachadas, lo cual era una fuente de trabajo para los trabajadores de la piedra locales. Aunque no llegaron a alcanzar la elegancia de Italia, debido a su excesivo tamaño y densidad, fue esto precisamente lo que le confiere un carácter nacional. Las casas recién edificadas de las ciudades mantenían en la parte delantera los gabletes escalonados y llenaban las esquinas con volutas y adornos, que no aparecían en otro lugar, o las recortaban con espirales abruptas. En los edificios públicos, como los palacios o los ayuntamientos se mantuvo la forma medieval de organización de los espacios interiores. El trazado de las iglesias construidas o restauradas durante el Renacimiento tampoco se vio afectado por las nuevas ideas de los maestros constructores italianos en su evolución, y mantuvieron la tradición medieval.

A pesar de la destrucción que dejaron tras de sí las numerosas guerras alemanas, que ya habían comenzado con la Guerra de los Treinta Años, del afán destructivo de los especuladores de edificios, de una urgencia injustificable por modernizarse, y en muchos casos, de una negligencia debida a la falta de medios económicos, se han preservado tantos palacios, ayuntamientos y edificios residenciales que el testimonio es contundente. Cierto número de ciudades pequeñas incluso conservan parte de las estructuras en los centros, que era donde la gente solía construir durante el siglo XVI y el primer tercio del siglo XVII, y que ahora convierten a sus poseedoras en imanes para el turismo.

Del mismo modo actuaron los concejales y los alcaldes, que habían surgido de entre los ciudadanos más prósperos: intentaron decorar de una manera gradual los viejos ayuntamientos con los adornos más modernos hasta que inevitablemente, una cosa tras otra, el edificio se iba cubriendo lentamente con todos los nuevos añadidos.

No obstante, al sur de Alemania siguieron más fervientemente la arquitectura italiana durante los siglos XVI y XVII. Elias Holl construyó en Augsburgo la armería (1602/1607) como maestro constructor de la ciudad, y el ayuntamiento, que fue considerado el edificio secular más bello del norte de los Alpes.

*«Ottheinrichsbau»*, Ala dedicada al Renacimiento del castillo de Heidelberg, construido por el Elector Ottheinrich, 1556-1559. Heidelberg, Alemania.

No obstante, el monumento clásico más importante de la arquitectura renacentista es el palacio de Heidelberg, aunque debe su colorido nacional a los escultores holandeses, que habían recibido su formación en Italia. El *Frauenzimmerbau*, que comenzó en el reinado de Luis V y del que sólo se conserva el suelo, tiene su origen en el siglo XVI. Deben mencionarse especialmente dos edificios: por un lado el *Ottheinrichsbau* (1556/1559), construido por el elector del palatinado de Ottheinrich, cuyo patio exterior es uno de los ejemplos más fabulosos del arte arquitectónico y creativo del siglo XVI, y cuya fachada fue construida por el holandés Alexander Colins, y por otro lado el *Friedrichsbau*, llamado así en honor del elector Federico IV, cuya fachada correspondiente al patio contiene estatuas de los predecesores de este cargo. Algunos italianos consideran que los holandeses no comprendieron el arte clásico y realizaron todo simplemente enorme y pesado, sin conseguir nada ni remotamente parecido a la elegancia, pero Colins tuvo en mente la forma de pensar de su tiempo, y conforme a estos patrones dio forma a los dioses y héroes de la antigüedad.

Otra obra importante de este artista es la tumba de Maximiliano I de Innsbruck. Es el reflejo de un arte que no ha agotado la herencia de un pasado rico, y que también cuenta con ingentes tesoros obtenidos de Italia, sin conseguir alcanzar un equilibrio entre lo viejo y lo nuevo.

También dominó en Munich la influencia italiana, a donde llegó de la mano de un holandés formado en Italia: Pieter de Witte, más conocido como Candido, su nombre italiano, quien reconstruyó la antigua residencia de los príncipes bávaros, la amplió y la dotó de preciosos patios como el *Grottenhof*.

La construcción de iglesias en el Renacimiento alemán estuvo dominada por una discrepancia similar a la que afectó a la arquitectura secular, que se vio intensificada por diferencias religiosas. En el sur de Alemania, en donde la Iglesia católica fue predominante, los Jesuitas, que tenían como modelo fundamental su iglesia de Prigen (il Gesù), fueron principalmente los que construyeron las nuevas iglesias siguiendo los dictados de Roma. No obstante, como norma tenían que relacionar el estilo arquitectónico romano con las formas arquitectónicas del Gótico, incluso en aquellos países en los que la Iglesia Romana mantenía su reconocimiento incondicional. Tanto en Colonia como en Wurzburg se construían iglesias cuyos fundamentos góticos sólo se escondían en parte con los adornos italianos, y esto ocurría en bastantes iglesias que se construían para el culto protestante partiendo desde cero. Una de estas iglesias es Santa María de Wolfenbüttel (1608), construida por Paul Francke, que fue la primera gran construcción del protestantismo, construida con un edificio principal con una nave y dos pasillos, y otra es la iglesia de la ciudad de Bückeburg (1613), en cuyo frente se armonizan los gabletes y las altas ventanas góticas con el amor de Italia por lo espléndido.

**Alexander Colin,**
*El sitio de Kufstein por las tropas imperiales, bajo las órdenes del Emperador Maximiliano I en 1504.*
Relieve de mármol de la tumba del emperador Maximiliano I. Hofkirche, Innsbruck.

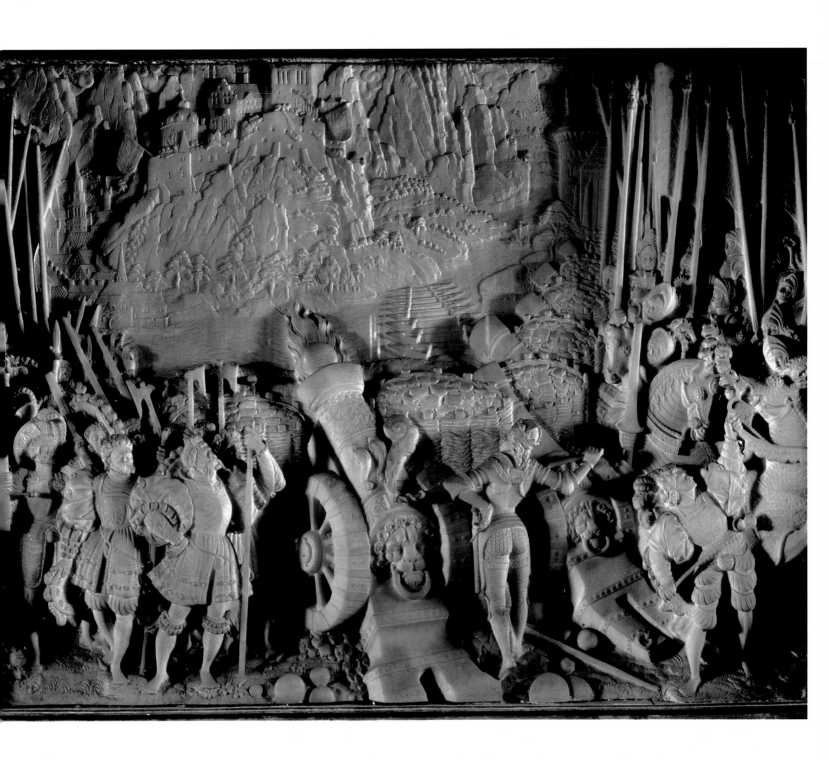

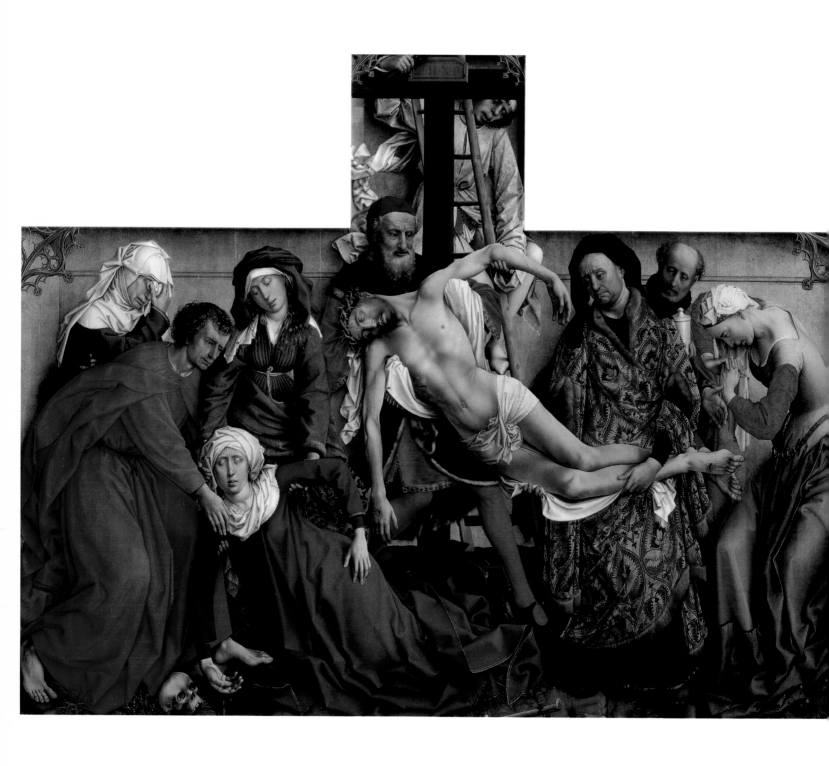

# III. El Renacimiento en los Países Bajos, Francia, Inglaterra y España

## Los Países Bajos

En los Países Bajos la pintura siguió los mismos pasos como forma principal de expresión artística que en Alemania. La diferencia radica en el logro de una unidad nacional contrastable con las influencias italianas, que supone un hito único en la historia del arte, y que coloca al país en el centro del arte europeo en el siglo XVII, a pesar de su división política y religiosa.

Los comienzos de esta escisión se remontan a finales del siglo XV, un momento en el que entra en escena una nueva generación de artistas a los que el estilo de los fundadores del realismo holandés, los hermanos Van Eyck y Rogiers Van der Weyden, ya les resultaba demasiado cerrado y difícil y buscaban con ahínco unas reproducciones más vivaces.

Los hermanos Van Eyck, Hubert (1370 - 1426) y Jan (aprox. 1390 - 1441), provenían de las cercanías de Maastricht. Jan probablemente se mudó a Brujas, centro económico de Flandes, en 1432, donde vivió hasta el fin de sus días. A juzgar por el trabajo que dejó, llevó a cabo cierto número de obras para miembros de la corte y patricios durante este tiempo e incluso se permitió, pasado el tiempo, amenazar a la corte cuando empezó a dejar de recibir los pagos. El *Altar Ghent* consta de dos pisos con alas y doce paneles móviles pintados en ambos lados que reflejan la adoración del cordero místico según la revelación de San Juan. La decoración tiene lugar en la mitad inferior del cuadro central. En la mitad superior aparece Dios entronado flanqueado por María y Juan. Lo sagrado y lo profano se separan mediante la disposición de las escenas y las figuras de las alas. La parte inferior del cuadro central con la adoración del cordero está rodeada por dos pares de alas. Por la izquierda se acercan los luchadores de Cristo con los jueces justos y por la derecha los santos ermitaños con Pablo y Antonio y los peregrinos encabezados por un Cristóbal enorme para que puedan tomar parte en la adoración del cordero. Cuando se cierran las alas puede verse la Anunciación de María en la mitad superior situada en una habitación gótica con ventanas con arcos a través de las que se puede ver las casas de una ciudad, y en la parte inferior cuatro figuras: en medio, las figuras de Juan Bautista y Juan Evangelista pintados en grisalla y representados como estatuas y a derecha y a izquierda se reconocen las figuras arrodilladas del patrocinador del

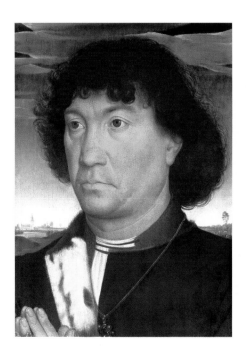

**Rogier Van der Weyden**,
*El descenso de la cruz*, ca. 1435.
Óleo sobre panel, 220 x 262 cm.
Museo del Prado, Madrid.

**Hans Memling**,
*Retrato de un hombre rezando ante un paisaje*, ca. 1480.
Óleo sobre panel, 30 x 22 cm.
Musée Mauritshuis, La Haya.

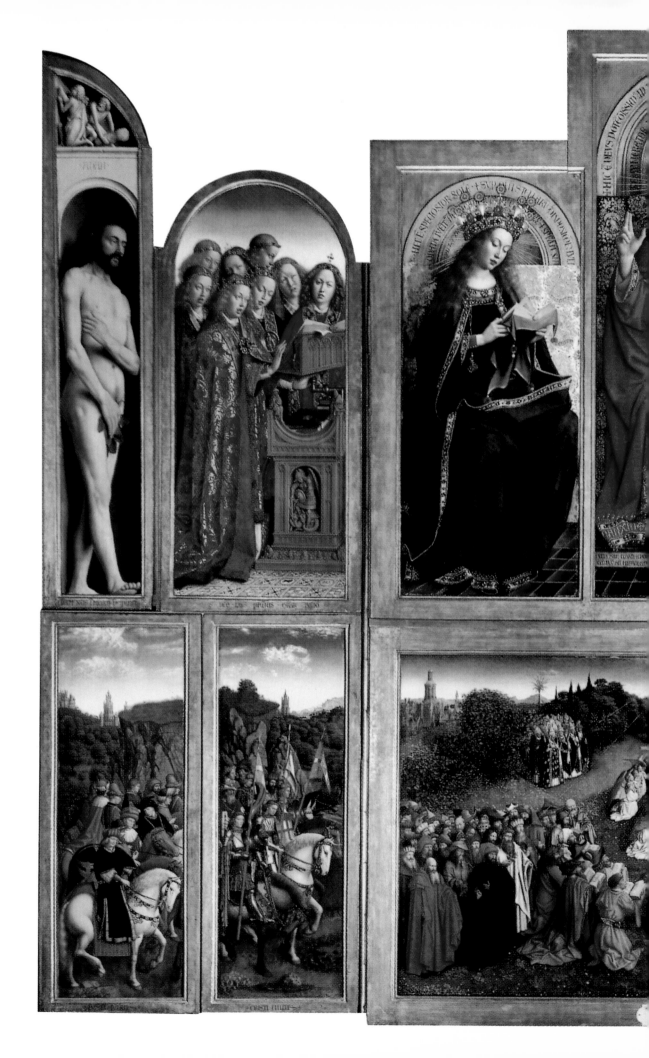

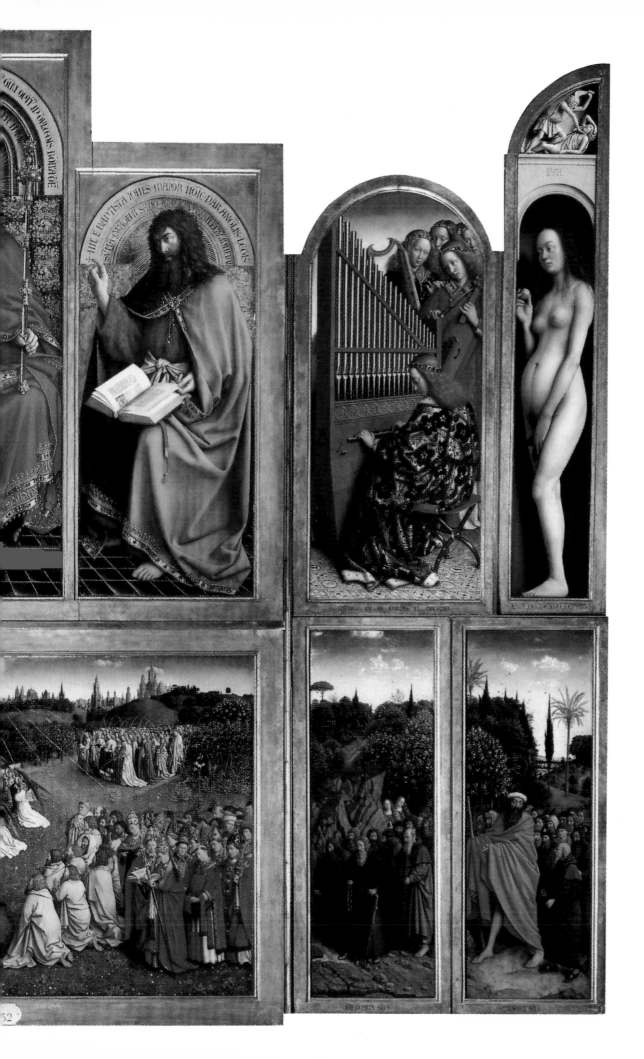

85

altar Jodocus Vyd y su esposa Isabella, que tienen una expresión extremadamente realista, que no obstante se ve atemperada y transfigurada por una expresión reverente. El arte holandés antiguo se basó en esta obra maestra de la pintura durante casi un siglo, aunque también supo desarrollarlo e intensificarlo más. Después de esta compleja obra de arte Jan Van Eyck realizó principalmente retratos individuales durante sus últimos años de vida, Entre estos se encuentra la pintura al óleo *Virgen del canciller Rollin* (1435). Las pinturas religiosas de Jan Van Eyck fueron superadas con certeza por otros artistas en lo que se refiere a las características de la Virgen, pero sus retratos como *Retrato del cardenal Albergati* (1431/1432), el *Retrato de Jan de Leeuw* (aprox. 1435) o el *Retrato de Margarita Van Eyck* (1439) difícilmente pueden ser superados en energía y realismo.

Sin embargo, fue Rogier Van der Weyden (aprox. 1400 - 1464) quien hizo evolucionar la pintura holandesa. Trabajó principalmente en Bruselas y Lovaina en donde fundó la escuela de pintura de Brabante, en la que se formaron importantes artistas. Entre sus primeras obras ya se encuentran obras como por ejemplo *El nacimiento de Cristo* (1435/1438) y *San Lucas pintando a la Santa Virgen*, en donde ya deja claro el rumbo de su arte. Se le atribuyen cierto número de obras de arte importantes. En este período también adquiere un mayor entendimiento del paisaje, lo cual se evidencia especialmente en el que una ventana abierta nos muestra una buena panorámica de un pintoresco paisaje fluvial. El *Descenso de la Cruz* (aprox. 1443), con sus figuras a tamaño real pintadas con colores cálidos sobre un fondo dorado es totalmente diferente: aquí se expresan todas las formas posibles de dolor.

Uno de los mejores y más productivos alumnos de Van der Weyden fue Hans Memling (1433/1440 - 1494), quien se dedicó más a la belleza que al alma. Una de sus principales obras de arte es la *Capilla de Santa Úrsula*, un relicario en forma de iglesia gótica que muestra tres escenas de la vida de Santa Úrsula en los lados más largos. Otras obras principales de Memling son el tríptico del *Juicio Final* (1466/1473), el tríptico de los *Desposorios místicos de Santa Catalina de Alejandría* (1479), *Colonia, Tramo del Rhin entre Bayernturm y Groß-St.-Martin* (1489) y el retablo de la iglesia de Santa María de Lübeck (1491).

En el siglo XVI las provincias del norte de los Países Bajos tenían un espíritu mucho más serio y austero, lo que no les permitió acoger los movimientos más humorísticos ni que la alegría cundiera entre los ciudadanos.

El mayor representante de este movimiento fue el pintor, dibujante y grabador de cobre Lucas van Leyden (1494 - 1534), a quien con frecuencia se le compara con Alberto Durero, ya que ambos trataron los mismos temas. Su mentalidad realista y objetiva deja su impronta en sus numerosos grabados en cobre y en sus relativamente escasas pinturas, entre las cuales se encuentran los *Jugadores de ajedrez* (aprox. 1508) o la *Curación del ciego de Jericó* (1532) y algunos retratos que destacan en particular. Asimismo tendió a reflejar escenas

**Jan Van Eyck**,
*La Adoración del cordero* (Retablo de Ghent, panel central), 1423-1432.
Óleo sobre panel, 350 x 461 cm (abierto); 365 x 487 cm (totalmente abierto).
Catedral de San Bavo, Ghent.

**Lucas Van Leyden**,
*El compromiso*, 1527.
Óleo sobre panel, 30 x 32 cm.
Koninklijk Museum voor Schone Kunsten, Amberes.

**Hieronymus Bosch**,
*Carreta de heno* (tríptico), 1500-1502.
Óleo sobre panel, 140 x 100 cm.
Monasterio de San Lorenzo, El Escorial.

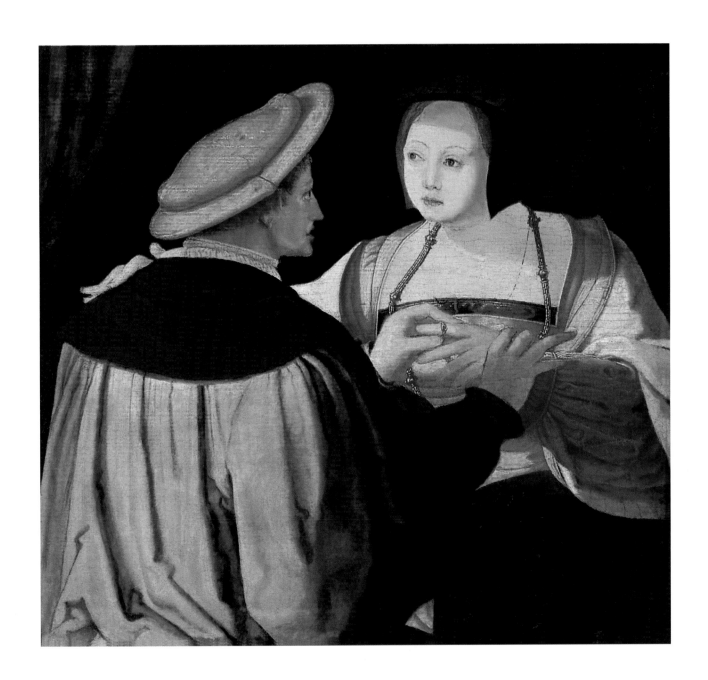

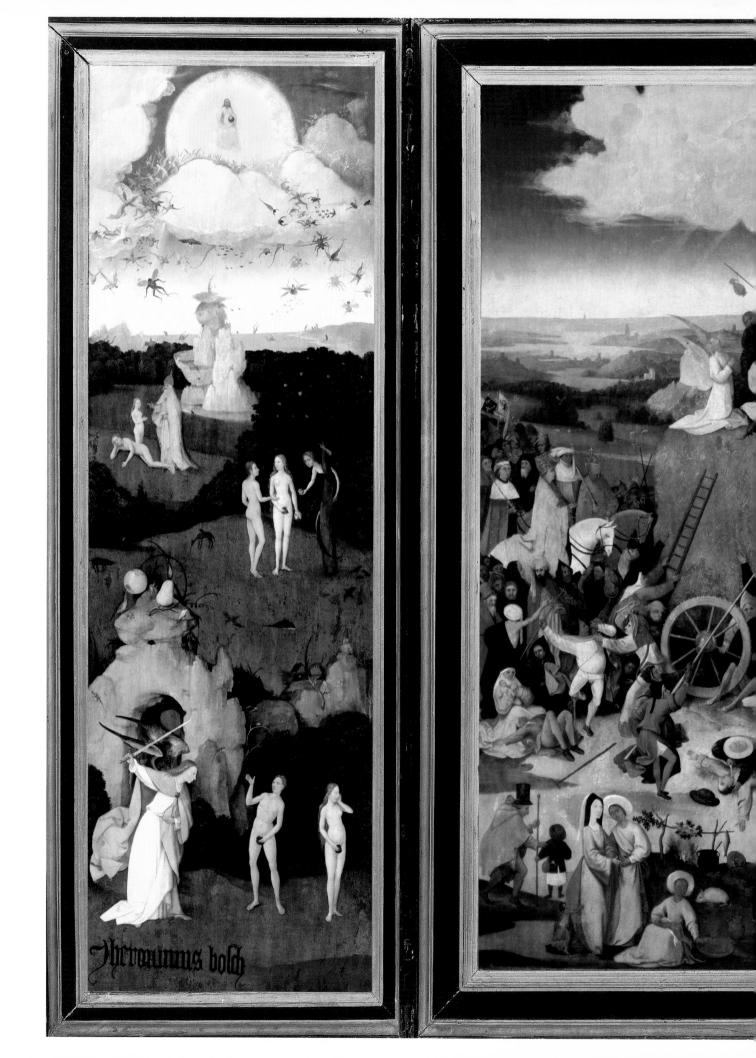

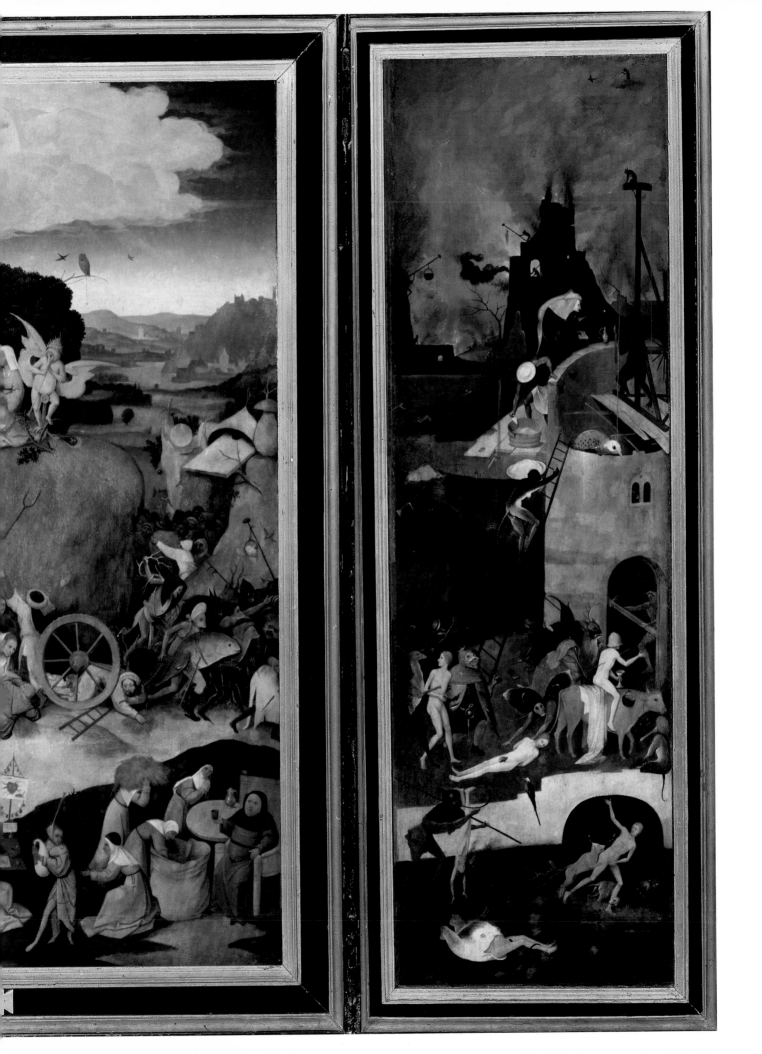

bíblicas como reflejo de aquellos tiempos o como una fiesta popular o entretenimiento de las calases sociales más altas.

Sólo Hieronymus Bosch, el Bosco (aprox. 1450 - 1516), quien fue el representante del elemento burlesco de la pintura holandesa junto con van Leyden le igualó en influencia. El Bosco solía representar el castigo de los condenados en el Juicio Final con una imaginación exorbitada y daba vida a terribles figuras fantasmales y demoníacas, hervía en calderos a los condenados y les torturaba con todo tipo de instrumentos al rojo vivo, y transformaba las amenazas de los predicadores de aquellos tiempos contra los que abrazan la herejía en fantásticas representaciones. Estas interpretaciones se realizaron en grabados en cobre, con lo que se obtuvo un elevado número de ventas. Uno de los hijos de Bruegel, Pedro Bruegel el Joven se especializó en la representación de estos tormentos del infierno, con lo que se le dio el sobrenombre de *Höllenbrueghel* (infierno Bruegel).

## Francia

A diferencia de los Países Bajos, la escultura y la pintura fueron las principales formas de arte en Francia. La arquitectura siguió una evolución similar a la de Italia, pero comenzó en torno a 1500 de una forma ligeramente escalonada. No obstante, en Francia a los cambios individuales en el estilo no se les dio el nombre de las divisiones clásicas de la historia del arte, sino el nombre de los reyes de la época, quienes, junto con la nobleza, tuvieron una mayor influencia en el desarrollo de la arquitectura que las clases medias.

La primera mitad del reinado de Francisco I (1494 - 1547) corresponde aproximadamente con el Bajo Renacimiento Italiano. Su tendencia al esplendor no produjo más que algunos grandes palacios decorados con pinturas y esculturas de una forma bastante extravagante tanto en el interior como en el exterior. Como transición de los castillos medievales surgió un tipo intermedio con un cuadrilátero, una corte de honor, como característica y eje principal. Consta de tres alas y una entrada al frente para que resulte lo más majestuoso posible a la llegada del propietario y de sus invitados. Los palacios de príncipes y reyes posteriores siguieron esta misma idea. Las escaleras en espiral y en ocasiones abiertas, enfrente de las fachadas y los miradores y los balcones, y la línea vertical del conjunto con los tejados cortados a pico y el enorme número de chimeneas son típicos de Francia. Los ejemplos más conocidos y bellos de estas características son la escalera de la torre del castillo de Blois, que por lo demás es medieval, con el que comenzaron las actividades constructoras de Francisco I. El castillo de Chambord sigue fielmente el estilo de comienzos del Renacimiento en Francia, rodeado por un muro de más de 30 kilómetros. En el centro del castillo hay una caja de escalera con forma de espiral doble diseñada por Leonardo da Vinci.

**Francesco Primaticcio,**
*La habitación de la duquesa d'Etampes, conocido ahora como la escalera del Rey, 1541-1544.*
Museo del Palacio, Fontainebleau.

**Jean Clouet,**
*Retrato de Francisco I, Rey de Francia,* ca. 1530.
Óleo sobre panel de madera, 96 x 74 cm.
Museo del Louvre, París.

*Castillo de Chambord.*
Loir-et-Cher, Francia.

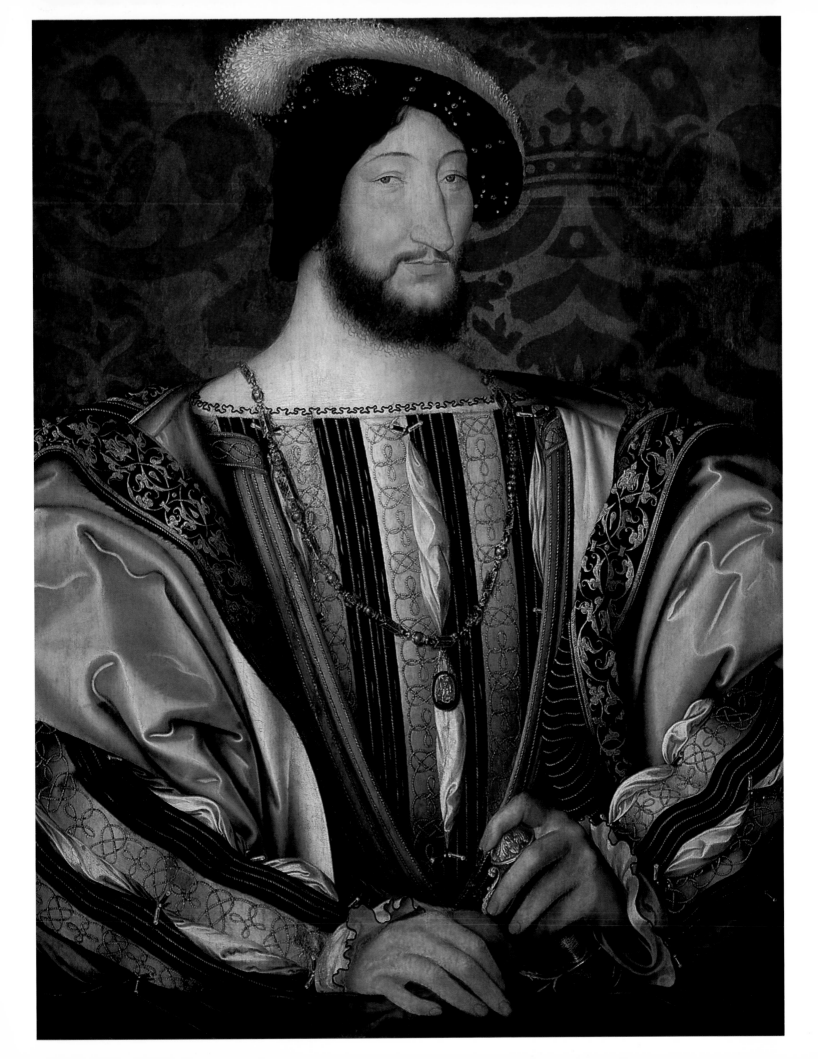

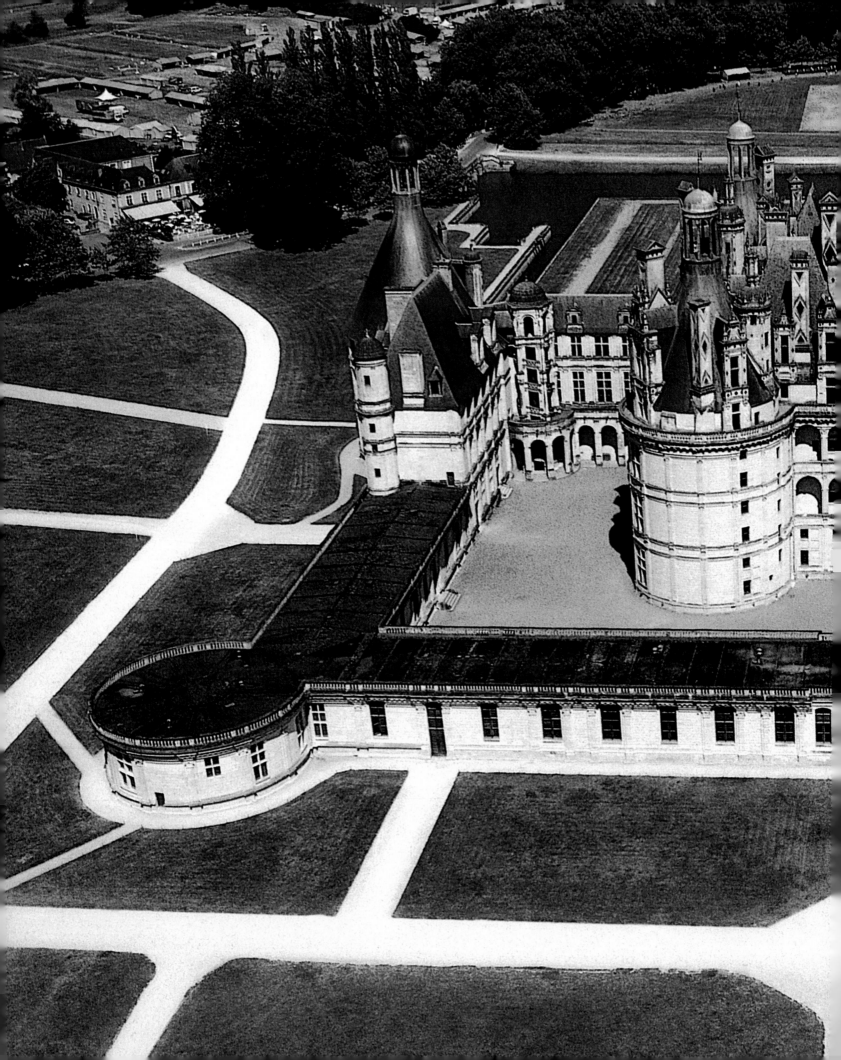

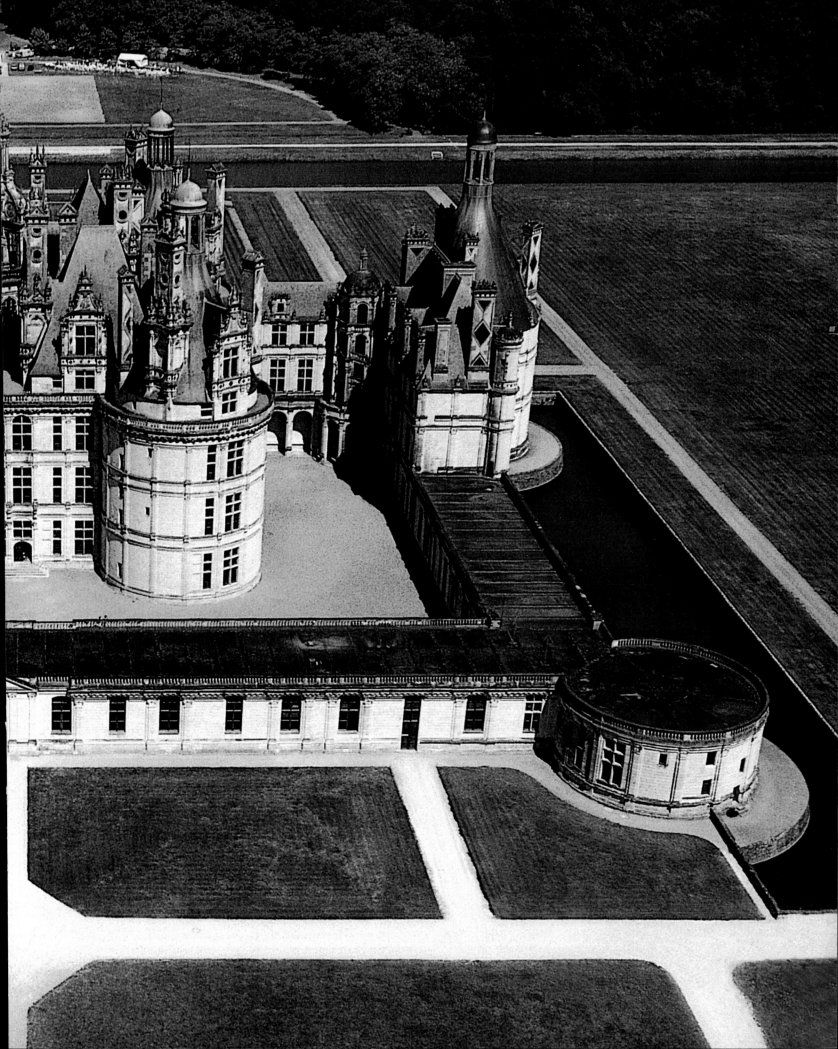

El Palacio de Fontainebleau, que también se comenzó a construir bajo el reinado de Francisco I y en el cual trabajaron artistas italianos o artistas que seguían el estilo italiano, supera a todos los castillos del Loira con su fachada algo monótona. El palacio tiene cinco patios y una capilla y también numerosas habitaciones increíbles. Para la decoración de las también numerosas habitaciones pequeñas, entre las cuales la galería de Francisco I nos deja con su sensación de unidad artística la mejor de las impresiones, Francisco I y Enrique II (1519 -1559) emplearon pintores y escultores italianos que muy pronto desarrollaron un nuevo estilo decorativo en Francia.

Hay otros edificios de comienzos del Renacimiento que son más atractivos que este palacio, como por ejemplo el palacio del obispo de Sens o los ayuntamientos de Orleans y Beaugency. Aproximadamente a mediados del siglo XVI los arquitectos franceses no sólo lideraron la arquitectura del país, sino también las relaciones con los clásicos de los italianos.

El arquitecto más importante de todos fue el maestro constructor Pierre Lescot (aprox. 1510 - 1578), quien recibió el encargo de construir el Louvre en 1546, que por entonces era el lugar de residencia en París de los reyes franceses. El diseño original consistía en un patio rodeado por cuatro alas, pero el edificio se amplió hasta aproximadamente cuatro veces más con el correr de los siglos. Lescot construyó aproximadamente la mitad de las actuales alas sur y oeste, cuyas fachadas se encuentran entre las creaciones más bellas del Alto Renacimiento. Aisladamente estaba influido muy probablemente por la moda de Italia, pero en su estructura y en especial la de los tejados del Louvre es definitivamente francés.

Otro arquitecto importante de aquel entonces y de aproximadamente la misma edad que Lescot fue Philibert de l'Orme (aprox. 1515 -1570), que nació en Lyon y ya había trabajado para el papa Pablo III en Roma. Su principal obra en Francia es el castillo de Anet (1544 / 1555) mandado construir por Enrique II cerca de Evreux para su amante Diana de Poitiers (1499 - 1566), y el palacio de Catalina de Medici (1564), que se incendió durante la Comuna de París en 1871.

Este estilo italiano probablemente alcanzó su punto final bajo la influencia de la escuela de Fontainebleau aproximadamente a finales del siglo XVI. Sin embargo, los escultores franceses sólo adoptaron la elegancia de las nuevas formas de expresión sin caer en el manierismo. De este modo creaban algo enérgico que el maestro constructor y escultor Jean Goujon (aprox. 1510 -1564/ 1569), el mayor representante del Renacimiento francés puro expresó de la forma más hermosa. No obstante, además de sus excelentes obras de arte también se encuentran los relieves del Louvre y otros palacios, además de retratos ricos en figuras para iglesias. Germain Pilon (1535 - 1590), contemporáneo suyo ligeramente más joven, escultor y realizador de medallones fue menos independiente. Sus obras más conocidas son las estatuas en mármol de las tres gracias, que llevan en sus cabezas una urna que contenía el corazón de Enrique II, pero sin duda su obra más

**Germain Pilon** (y Primaticcio),
*Tumba de Enrique II y Catalina de' Medici*, 1561-1573.
Basílica de San Denis, Saint Denis.

**Maestro de la escuela de Fontainebleau,**
*Retrato de Gabrielle d'Estrées y su hermana la duquesa de Villars*, ca. 1594.
Óleo sobre lienzo, 96 x 125 cm.
Museo del Louvre, París.

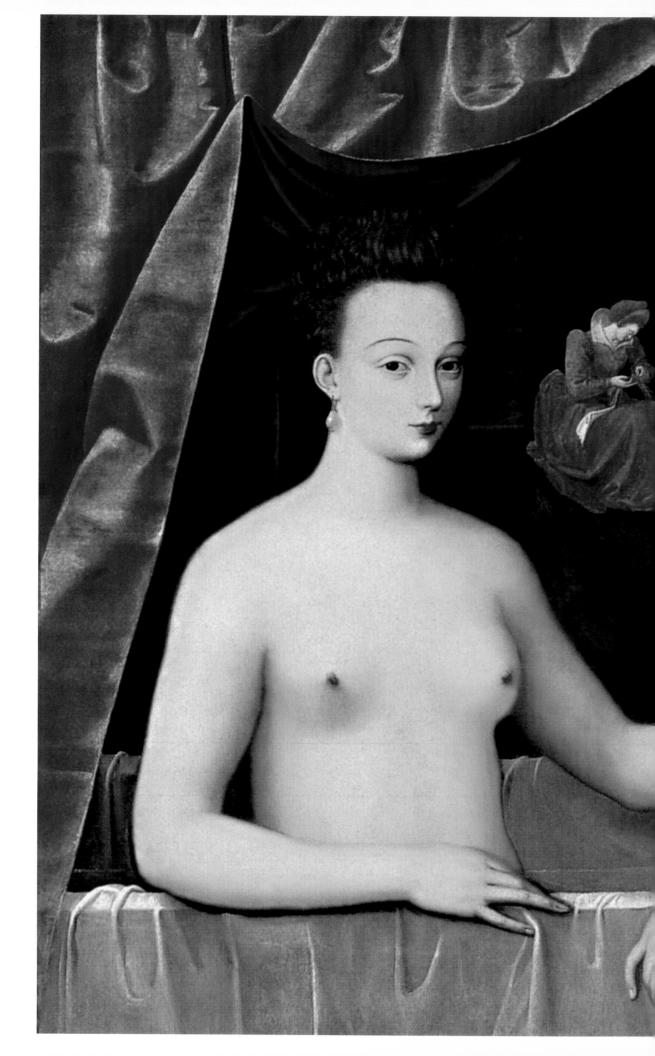

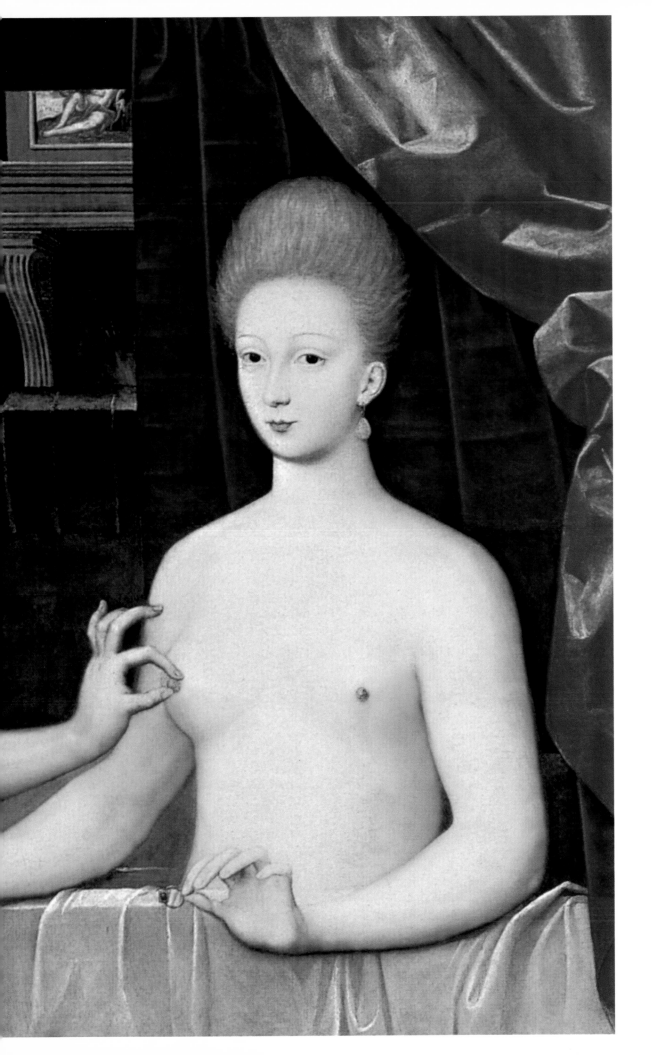

importante fue la tumba de Enrique II y su esposa Catalina de Medici (1519-1589) cuyas figuras en mármol aparecen desnudas, pero sin ningún naturalismo mundano.

Cuando se hace mención a la pintura francesa no influida por el arte italiano sólo se necesita tener en cuenta tres artistas, de entre los cuales el más anciano tuvo ciertamente contacto con esta tendencia durante su estancia en Roma. Jean Fouquet (aprox. 1420 - 1480) conoció a Fra Angélico alrededor de 1445 y siguió sus sugerencias en sus miniaturas para libros religiosos, como por ejemplo el díptico de la *Virgen y el niño* (aprox. 1450). Los otros dos maestros más importantes de aquel tiempo son Jean Clouet (1475 - 1540), que trabajó como pintor de la corte de Francisco I a partir de 1518 y su hijo François Clouet (aprox. 1505 - 1572), quien posteriormente continuaría la obra de su padre realizando en su pintura el mismo tipo de imitación simple de la naturaleza y los mismos detalles delicados.

## Inglaterra

No hubo en Inglaterra ningún pintor o escultor nativo de excepcional importancia artística que destacase por su técnica artesanal. La arquitectura era ejercida por arquitectos residentes que siguieron el estilo gótico hasta aproximadamente mediados del siglo XVI. No será hasta el principio del reinado de Isabel I (1533 -1603) cuando las influencias italianas penetren de forma gradual en la arquitectura inglesa como forma ornamental de acompañamiento pero sin cambiar demasiado las características de la construcción medieval. Esta mezcla de estilo gótico y renacentista, ciertamente atractivo desde el punto de vista artístico se evidencia en especial en algunos castillos y mansiones construidos entre 1567 y 1591 (casa Longleat, casa Burleigh, castillo de Longford) y edificios universitarios (Cajus y Trinity College de las universidades de Cambridge y Oxford) que son considerados en la historia del arte como isabelinos. También se produjeron algunas transformaciones en la arquitectura inglesa de los siglos XVII y XVIII siguiendo el modelo francés, que también recibieron el nombre del monarca correspondiente.

## España

En España donde el arte Gótico tardío ya se había manifestado en todo su esplendor, el Renacimiento tuvo un impacto aún mayor. Del mismo modo que los requisitos de los edificios medievales ya estaban ampliamente cubiertos, los arquitectos y escultores tuvieron que vérselas con las decoraciones de la corte, los portales o pequeñas incorporaciones a las iglesias que no hicieron más que aumentar su anhelo de esculturas ornamentales, de tal forma que el Bajo Renacimiento español recibe el nombre de Plateresco. El ayuntamiento de Sevilla (1527/1533), diseñado por Diego de Riaño y

**Robert Smythson,**
*Wollaton Hall* (vista exterior), 1580-1588.
Nottingham.

**Juan Bautista de Toledo** y **Juan de Herrera,**
*Monasterio de El Escorial,* 1563-1584.
Madrid.

considerado una de las creaciones más bellas del Bajo Renacimiento español, tiene una fachada dividida en el primer piso por medias columnas corintias y en el piso superior por medias columnas elegantes con elementos ornamentales que tal vez den la sensación de estar ligeramente recargados. Se percibe la influencia italiana en todos estos edificios, y se magnifica en el palacio y en la escalera del palacio del arzobispo y el palacio inconcluso cerca de la Alhambra, encargado por Carlos V a Pedro Machuco (hasta 1550). Con sus espléndidas columnas dóricas toscanas del piso inferior y las columnas griegas de la parte superior, y la columnata que rodea al patio, constituye una reminiscencia de la Villa Madama de Rafael. El Alto Renacimiento italiano llegó bajo el reinado de Felipe II. El monumento más excelso de su enorme devoción es el Monasterio de El Escorial, en una pequeña ciudad situada al noroeste de Madrid, dedicado a San Lorenzo y que era a la vez iglesia y residencia habitual. Siguiendo la mentalidad misántropa de Felipe II se escogió para su construcción un vertedero triste y yermo y se le dio la apariencia de algo frío e inalcanzable, de acuerdo con el diseño de Juan Bautista de Toledo (aprox. 1515 - 1567) y Juan de Herrera (1530 -1597). Desde tiempos de Carlos V este edificio renacentista es la tumba de los monarcas españoles, los cuales realizaron contribuciones personales a la biblioteca, que contiene aproximadamente 130 000 volúmenes y una valiosa colección de manuscritos. Es el mayor de todo el mundo, con más de 400 habitaciones, 16 patios interiores, 15 claustros, la basílica y un edificio central basado en San Pedro de Roma, todo ello construido con bloques de granito.

Esta oscura e ingente masa de granito de El Escorial influyó sobre el arte de todo el país, dándole un aire apologético e incluso ascético, como si le diera la espalda al mundo que fue característico del reinado de Felipe II y su sucesor.

Este estilo arquitectónico, con su renuncia a cualquier ornamentación externa, refleja la severa dignidad de la nobleza española y no tiene nada que ver con la gracia y el carisma del Alto Renacimiento romano. No obstante, más allá de estas paredes desnudas de cinco pisos que rodean un cuadrilátero marcado por altas torres angulares, se abren los patios y las habitaciones creando un efecto inigualable. A través de la puerta de entrada, un portal a dos aguas estrictamente flanqueado por dos columnas, se llega al Patio de los Reyes, rodeado por columnas; al fondo se ve la fachada de la iglesia. Un ancho tramo de escaleras conduce al visitante a la iglesia, cuya planta imita la de San Pedro de Roma, y cuyas características arquitectónicas se han adaptado a la magnitud de la fachada. Sin embargo, en algunas partes, como la Capilla Mayor y los Oratorios, se despliega una pompa y esplendor que difícilmente se encuentran en otro lugar, ni siquiera en San Pedro.

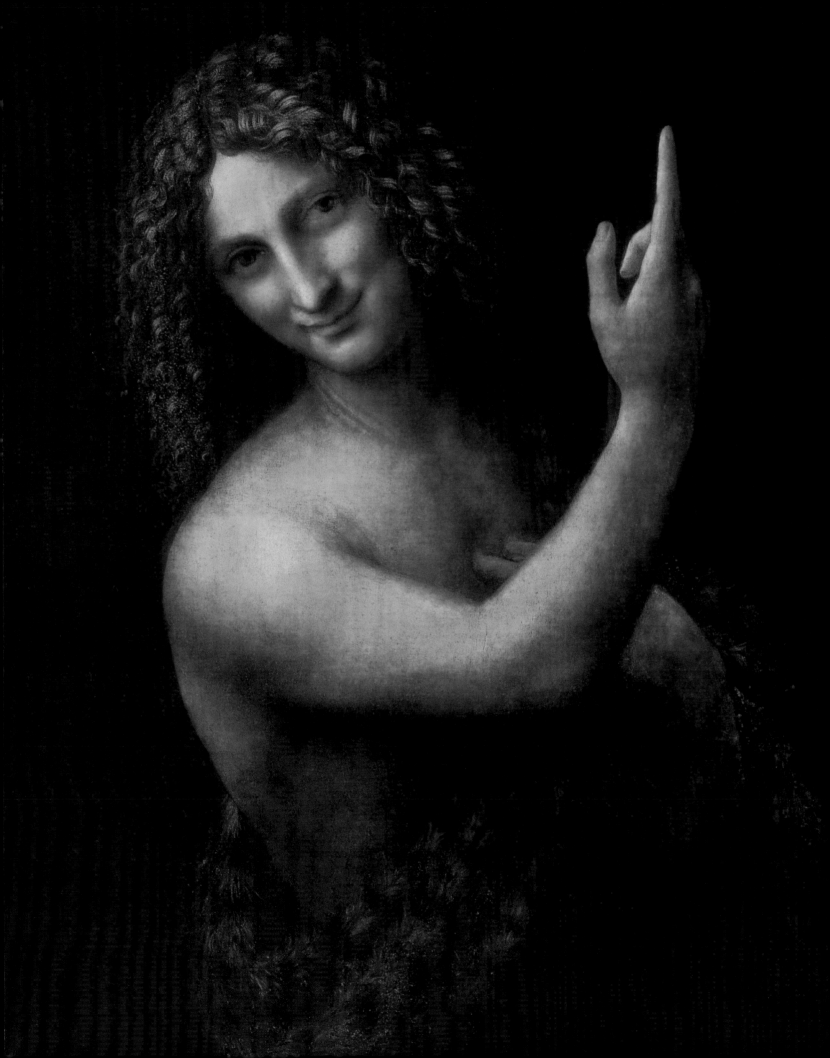

# Principales artistas

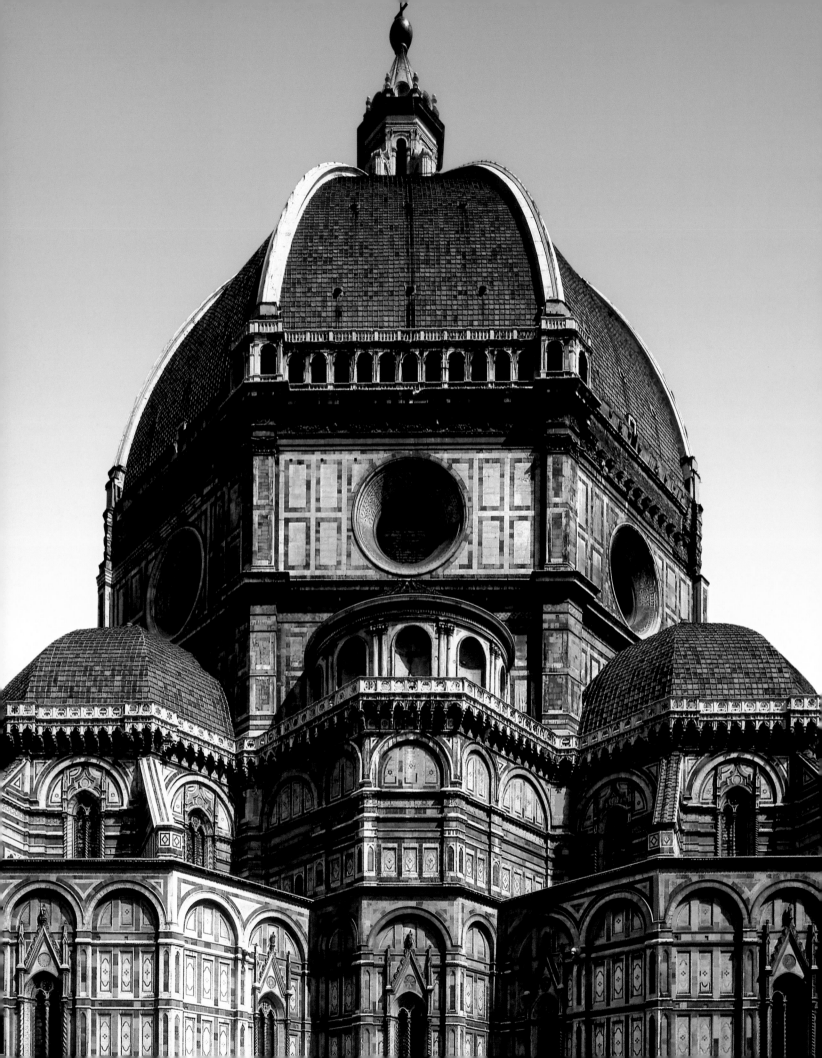

# Arquitectura

## Filippo Brunelleschi (Florencia, 1377 – 1446)

A Brunelleschi se le considera el padre de la arquitectura renacentista y uno de los arquitectos italianos más famosos, y, aunque no trabajó nunca como pintor, fue un pionero de la perspectiva, y además ideó normas de transporte de materiales de construcción. Filippo Brunelleschi comienza su carrera como aprendiz de orfebre y ya había aprobado las pruebas a los seis años de estudios, y fue aceptado en el gremio de los orfebres como maestro. Comenzó renovando las casas de las ciudades y otros edificios. Formó parte del grupo de artistas que en 1401/02 fue vencido por otro gran orfebre, Lorenzo Ghiberti en el concurso para las nuevas puertas del baptisterio de Florencia. Los dos paneles que presentó se conservan en Bargello. Aparentemente, Brunelleschi abandonó la escultura debido a este contratiempo. No obstante, se le atribuye una escultura importante perteneciente a otro momento, que es una crucifixión en madera pintada de Santa Maria Novella (aprox. 1412). Filippo se dedicó a los estudios arquitectónicos en Roma, y allí desarrolló sus excepcionales habilidades que le permitieron construir uno de los edificios renacentistas más importantes, la inacabada catedral gótica de Florencia (1420-36), que se convirtió en uno de los primeros ejemplos de la funcionalidad arquitectónica con relieves arquitectónicos, ventanas circulares y una catedral bellamente proporcionada. En otros edificios, como la iglesia de San Lorenzo (1418-28) construida gracias a los Medici y el orfanato Ospedale degli Innocenti (1421-55), el estilo de Brunelleschi es grave y geométrico, inspirado en la antigua Roma para pasar de un estilo lineal y geométrico a un estilo más rítmico, más caracterizado por la escultura, especialmente en la inacabada iglesia de Santa Maria degli Angeli (los trabajos en el edificio comenzaron en 1434), en la basílica del Santo Spirito (que comenzó en 1436) y la Cappelli dei Pazzi (que comenzó aproximadamente en 1441). Este estilo está enmarcado dentro de las primeras tendencias hacia el barroco. Filippo Brunelleschi murió a los 69 años y está enterrado en la catedral de Florencia.

**Leonardo da Vinci,**
*San Juan Bautista*, 1513-1515.
Óleo sobre lienzo, 69 x 57 cm.
Museo del Louvre, París.

**Filippo Brunelleschi,**
*Santa Maria del Fiore* llamada *Il Duomo*,
1420-1436.
Florencia.

**Leon Battista Alberti,**
*Santa Maria Novella* (parte superior de la fachada), 1458-1470.
Florencia.

IOHÃNES·ORICELLARI

# Leon Battista Alberti (Génova, 1404 –Roma, 1472)

Leon Battista Alberti fue una de las personalidades destacadas del Renacimiento. Utilizó los principios de la perspectiva matemática y desarrolló una brillante teoría del arte. Alberti provenía de una importante familia florentina que, no obstante, fue expulsada de la ciudad en 1387. Cuando volvieron a Florencia en 1429 Alberti se dedicó al estudio de la arquitectura y el arte bajo la influencia de Brunelleschi, Masaccio y Donatello. Alberti se convirtió en muy poco tiempo en el protegido de la familia Rucellai, para quienes creó dos de las obras más importantes del arte florentino: el Palazzo Rucellai en la Via della Vigna (que comenzó en 1455 y que hoy alberga el Museo Alinari), y el elegante y pequeño templo del Santo Sepolcro (1467) en la capilla Rucellai, cerca de San Pancrazio (donde hoy se encuentra ubicado el Museo Marini), pero la mayor parte de su trabajo como arquitecto tuvo lugar en Roma, en donde restauró San Stefano Rotondo y Santa Maria Maggiore de Rimini, y construyó el inacabado Tempio Malatestiano (1450), el primer edificio que trató de construir siguiendo sus principios arquitectónicos. Hasta ese momento la experiencia de Alberti como arquitecto había sido fundamentalmente teórica. Hacia el final de su carrera trabajó en Mantua donde se adelantó a la arquitectura religiosa típica de la contrarreforma en las iglesias de San Sebastiano (1460) y Santa Andrea (1470). La fachada de Santa Maria Novella (1458-71) está considerada su obra más importante, puesto que unifica los elementos ya existentes y las partes que añadió claramente como realización de sus nuevos principios.

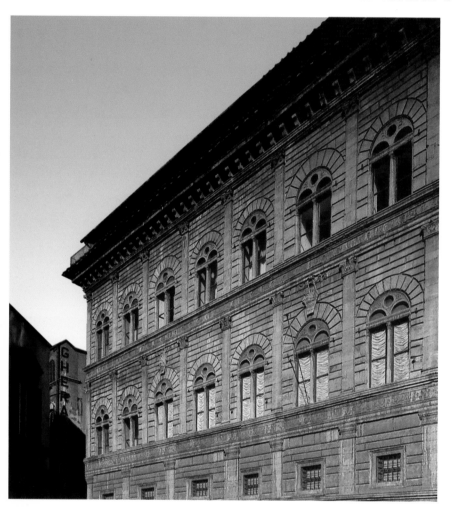

**Leon Battista Alberti,**
*Palacio Rucellai,* empezado 1456.
Florencia.

**Leon Battista Alberti,**
*Sant'Andrea,* empezado ca. 1471.
Mantua.

Alberti recibió formación en las lenguas latina y griega, pero nunca tuvo una educación formal como arquitecto. Sus ideas arquitectónicas fueron, por lo tanto, el resultado del autoaprendizaje. Sus dos artículos más importantes sobre arquitectura son *De Pictura* (1435), en el que enfatiza la importancia de la pintura para la arquitectura, del mismo modo que en su obra maestra teórica *De Re Aedificatoria* (1450). *De Re Aedificatoria* se divide también en diez libros, como los diez libros sobre arquitectura de Vitrubio, pero a diferencia de este, Alberti indicaba a los arquitectos cómo deberían construirse los edificios en vez de centrarse en lo que se había construido hasta la fecha. *De Re Aedificatoria* tiene la importancia de ser el tratado clásico de arquitectura entre los siglos XVI y XVIII.

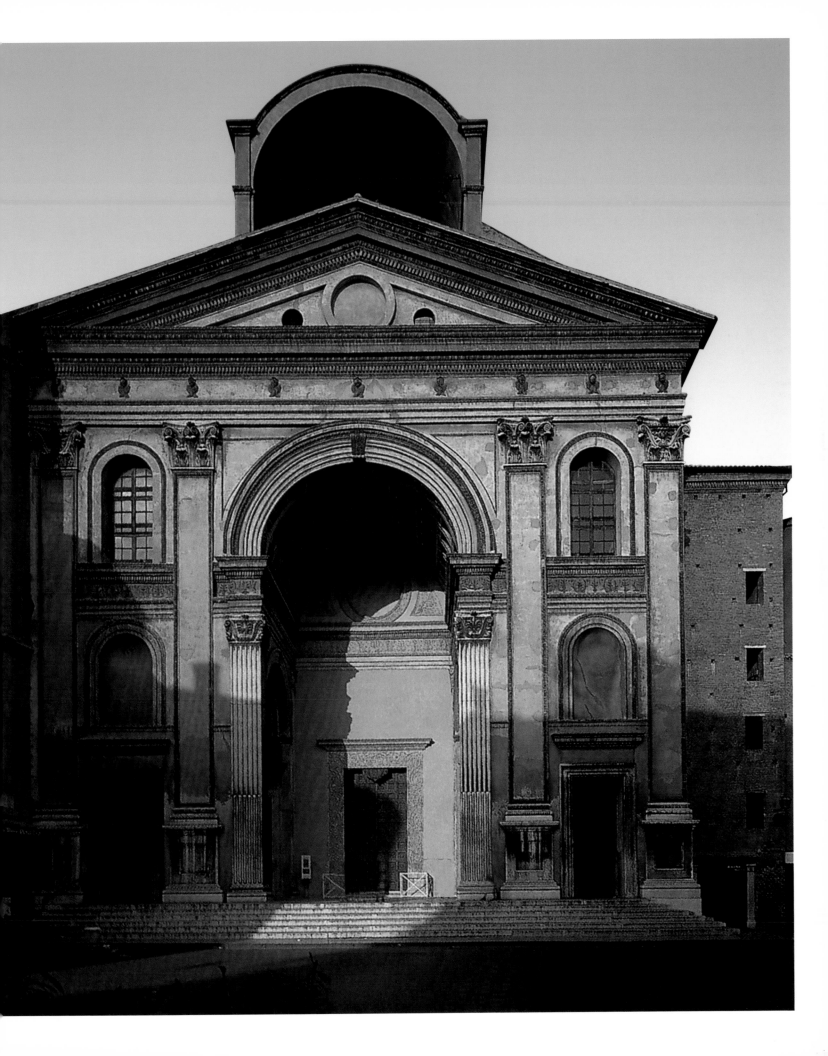

**Michelozzo di Bartolomeo,**
*Villa Medicea di Careggi,* 1457.
Florencia.

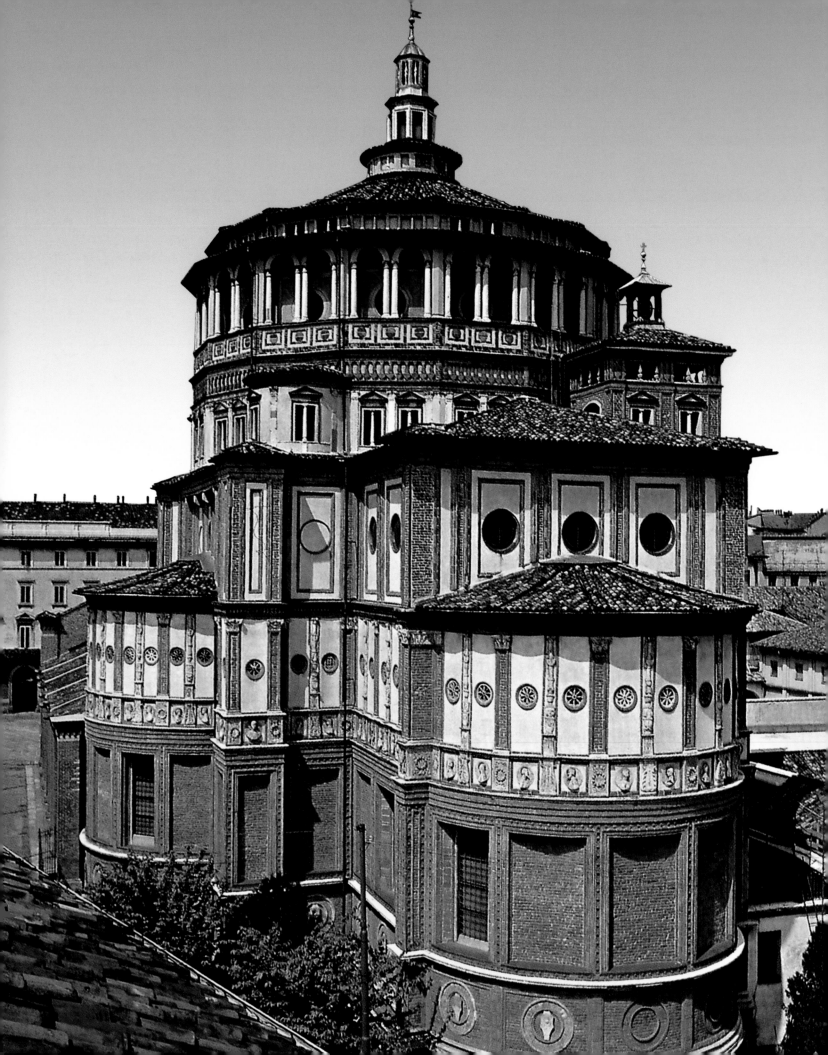

# Donato Bramante (Urbino, 1444 – Roma, 1514)

Donato Bramante nació en Monte Asdruald (el actual Fermignano), cerca de Urbino en 1444. No se sabe mucho de su formación inicial. Parece que dedicó la mayor parte del comienzo de su carrera al estudio de la pintura con Mantegna y Piero della Francesca. Las primeros noticias que se tienen de él datan de 1477, cuando trabajaba en los frescos del Palazzo del Podesta de Bergamo. Posteriormente se estableció en Milán en la década de los 80. Aunque creó algunos edificios en esta época (Santa Maria Presso, San Satiro, Santa Maria della Grazie, los claustros de San Ambrogio), sus pinturas, especialmente su uso de la técnica del trampantojo y la rigurosa monumentalidad de sus figuras dentro de sus composiciones solemnes tuvieron una gran influencia en la escuela lombarda. Se mudó de Milán a Roma en 1499, donde se ganó el favor del Papa Julio II, y será en esta ciudad donde Bramante habrá de comenzar su excepcional interpretación de la antigüedad clásica. En noviembre de 1503 el Papa le encomendó renovar el Vaticano. En un primer momento Bramante se dedicó al nuevo diseño básico de los palacios del Vaticano en el Belvedere. Trabajó en el nuevo edificio de San Pedro a partir de 1516, que posteriormente continuaría Miguel Ángel. En pocos años Bramante se convirtió en el arquitecto más importante de la corte papal. Su importancia histórica no radica tanto en los edificios que construyó, de los cuales se conserva sólo una pequeña parte, sino en que constituyó una importante fuente de inspiración e influencia para los arquitectos posteriores. Bramante murió en 1514, un año después que su mecenas, el Papa Julio II.

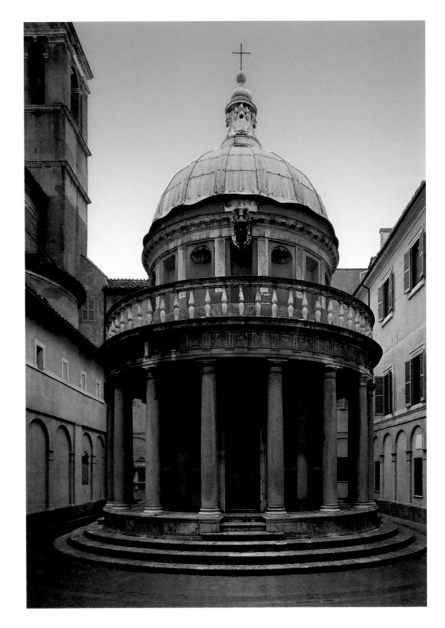

# Giuliano da Sangallo (Florencia c. 1445 – c. 1516)

El italiano Giuliano Giamberti, conocido como Giuliano da Sangallo, arquitecto militar, escultor en piedra y madera, es una de las figuras más importantes de la época debido a su contribución a la búsqueda de soluciones a los problemas culturales de la época y como heredero e intérprete de la herencia de Brunelleschi. Su padre, Francesco Giamberti, fundador de esta famosa familia, trabajó como arquitecto y maestro constructor de fortificaciones. Su hermano, Antonio da Sangallo el Viejo y su sobrino Antonio da Sangallo el Joven también fueron arquitectos. Su hijo Francesco da Sangallo trabajó como escultor. Giuliano viajó a Roma en 1465 donde se ocupó de estudiar los edificios y la cultura de la Antigüedad clásica. Quince años después comenzó su exitosa carrera como experto en varias áreas de la arquitectura. En sus comienzos Giuliano trabajó para Lorenzo de Medici conocido como «el Magnífico» para quien comenzó a construir un hermoso palacio en Poggio a Caiano, entre Florencia y Pistoia en 1485, y reforzó las fortificaciones de Florencia, Castellana y otros palacios. Giuliano también demostró su talento como arquitecto militar en las fortificaciones de Val d'Elsa de Poggio Imperiale di Poggibonsi, y en Ostia, Nettuno, Arezzo y Sansepolcro. Sus diseños para la sacristía de la iglesia del Santo Spirito (Florencia, 1489), el Palazzo Gondi (Florencia, 1490), la capilla Sassetti (Florencia, Santa Trinita, 1485 -1488) y la Villa Medici, que forma parte del nuevo tipo de villa renacentista, en Poggio a Caiano (1480), siguieron los dictados de Brunelleschi. Sangallo también realizó una contribución importante a los estudios innovadores del plan arquitectónico sobre la cruz griega, con respecto a la cual dio una solución armoniosa y elegante para la iglesia de Santa Maria delle Carceri de Prato (1485). Al mismo tiempo, trabajó en el gran diseño del Palazzo dei Tribunali de Nápoles (aproximadamente 1490). Sangallo diseñó el mismo tipo de palacio magnífico para el rey de Nápoles y para el rey de Francia. Tras la muerte de Bramante en 1514 trabajó con Rafael en San Pedro, y también tomó parte en la construcción de la iglesia de San Lorenzo de Florencia. Giuliano Sangallo falleció en Florencia. Tiene el honor de ser quien puso los cimientos para el desarrollo de las nuevas formas arquitectónicas a comienzos del siglo XVI.

**Donato Bramante,**
*Santa Maria delle Grazie,* empezado en 1492.
Milán.

**Donato Bramante,**
*Tempietto San Pietro in Montorio,* 1502.
Roma.

**Giuliano da Sangallo,**
*Villa Medicea di Poggio a Caiano,* 1480-1485.
Poggio a Caiano, Florencia.

**Miguel Ángel Buonarroti**,
*Vista frontal del Palacio de los
conservadores*, 1450-1568.
Capitolio, Roma.

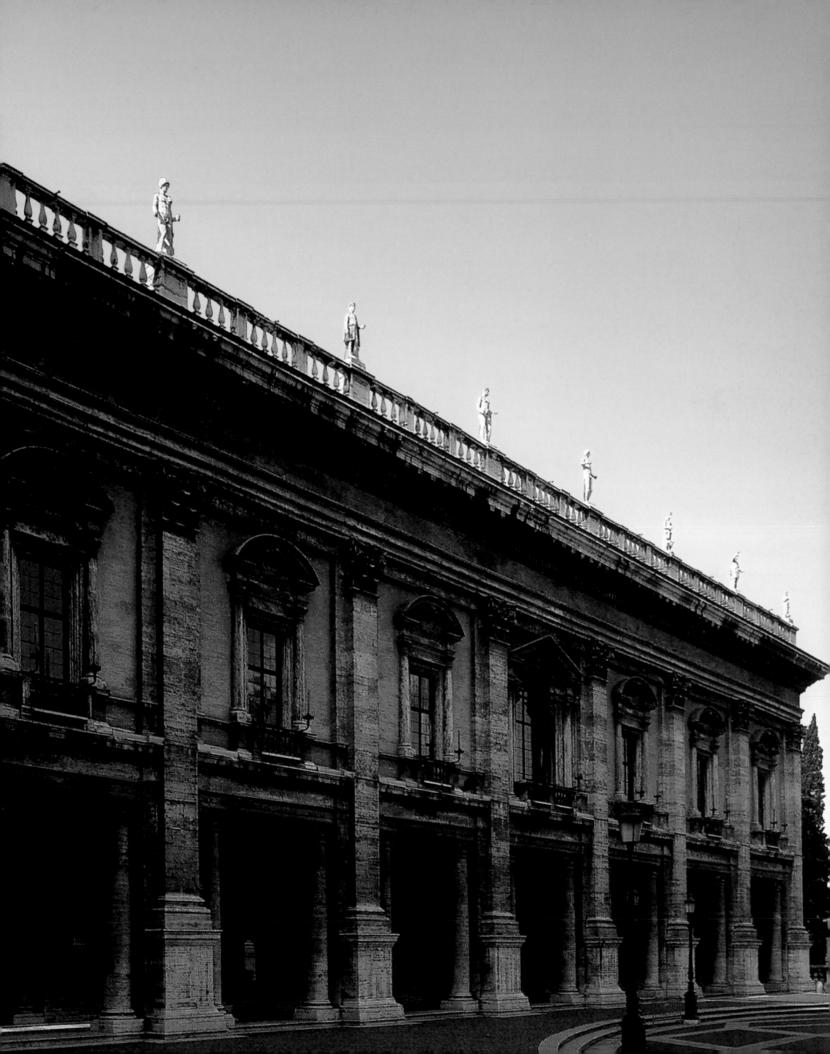

## Jacopo Sansovino (Florencia, 1486 – Venecia, 1570)

El nombre real del escultor y arquitecto italiano Jacopo Sansovino era Jacopo Tatti. Adoptó el sobrenombre de Sansovino como muestra de respeto hacia el escultor florentino Andrea Sansovino, de quien fue aprendiz. Vivió en Roma entre los años 1506-1511 y 1516-1527, donde intervino en los debates teóricos y prácticos sobre la arquitectura. Sus primeras esculturas estuvieron influidas principalmente por la Antigüedad clásica. Pasó de dedicarse a la escultura durante sus comienzos a diseñar varios edificios en Roma como arquitecto. Se marchó a Venecia en 1527, e introdujo allí el estilo clásico de la arquitectura romana del Alto Renacimiento. En 1529 se convirtió en el maestro constructor más importante de la ciudad, diseñando palacios, iglesias y edificios públicos. El estilo de estos edificios estaba caracterizado por la fusión de la tradición clásica florentina del maestro Bramante con el enfoque más decorativo de Venecia. Su actividad constructora comenzó con cuatro edificios importantes: el altar mayor de la Scuola Grande di San Marco (aprox. 1533), la nueva Scuola Grande di Misericordia, que se comenzó a construir en 1533, la iglesia de San Francesco della Vigna (que comenzó en 1534) y el Palazzo Corner della Ca' Grande, la casa de la moneda, la

Jacopo Sansovino,
*Villa Garzoni*, 1547-1550.
Cerca de Ponte Casale.

entrada a los pies del gran campanario y varias iglesias. Cuando el gobierno veneciano decidió renovar el centro de la ciudad (la Plaza de San Marcos) para expresar de forma simbólica la libertad del municipio, le encargó a Sansovino la construcción de los edificios más importantes del nuevo complejo urbano: Libreria Marciana, Zecca y la Loggetta del campanile. Sansovino alcanzó un fantástico equilibrio entre el clasicismo y la tradición veneciana como resultado de unos estudios bien logrados del complejo urbano. Otra de sus obras maestras fue la Villa Garzoni, creada como una fábrica pequeña en Pontecasale, cuya construcción comenzó aproximadamente en 1540. Sansovino se ha ganado la fama de ser la figura más importante del arte veneciano del siglo XVI. Sus diseños se convirtieron en el modelo fundamental de los palacios venecianos que se construyeron en todo el siglo. Su mayor obra maestra, la Libreria Vecchia (1536-88) de la Piazzetta San Marco, sigue el modelo del antiguo teatro romano de Marcellus: una trama de columnas dóricas, la arcada en el piso más bajo y columnas griegas en el primer piso conforman una larga fachada majestuosa. Al igual que con todos sus edificios, la arquitectura está ricamente decorada con impresionantes esculturas y frisos. Sansovino tuvo una enorme influencia sobre los arquitectos venecianos posteriores Andrea Palladio y Baldassare Longhena.

**Pietro Lombardo,**
*Iglesia de Santa Maria dei Miracoli,*
1481-1489.
Venecia.

**Jacopo Sansovino,**
*Palazzo Corner de la Ca'Granda,* 1537.
Venecia.

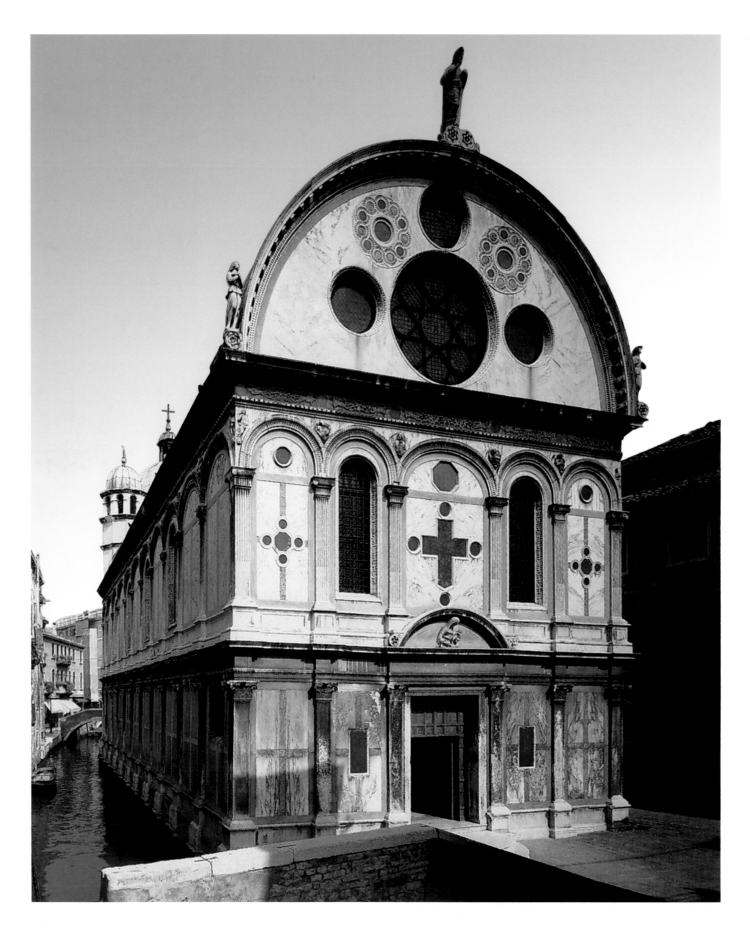

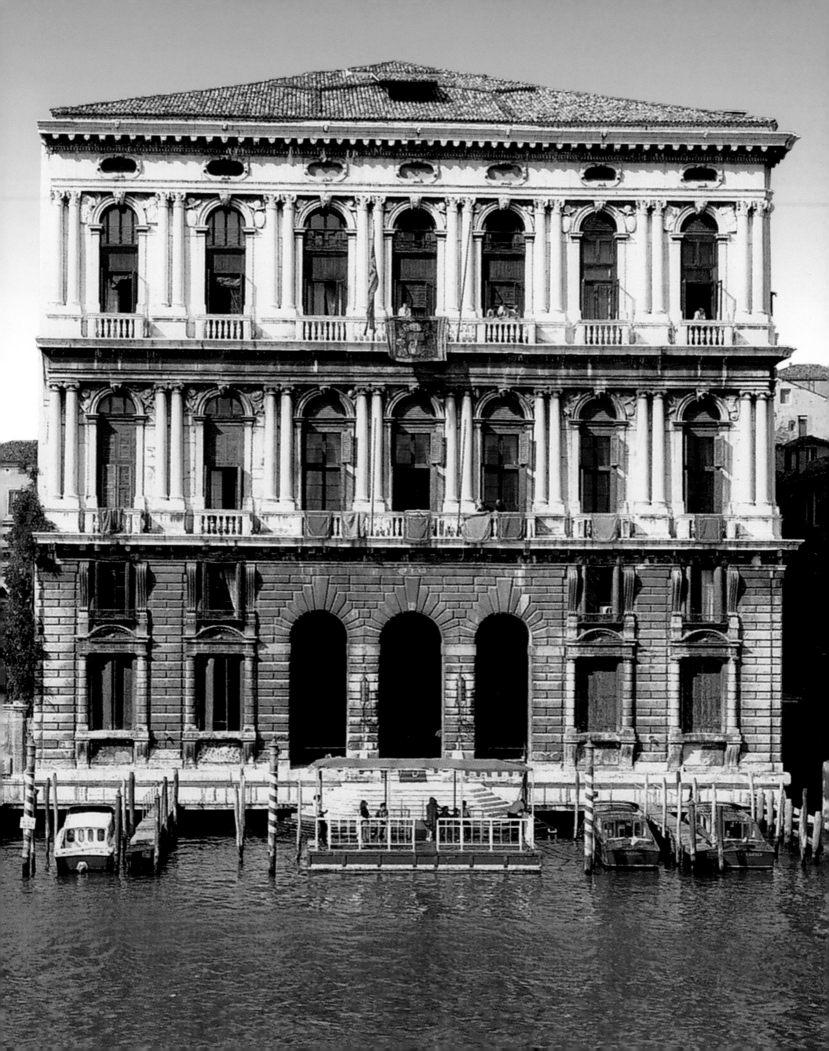

# Andrea Palladio (Padua, 1508 – Vicenza, 1580)

Andrea Palladio tuvo una enorme relevancia como artista, arquitecto y autor en el desarrollo de la arquitectura occidental, además de ser un escultor en piedra. Su nombre

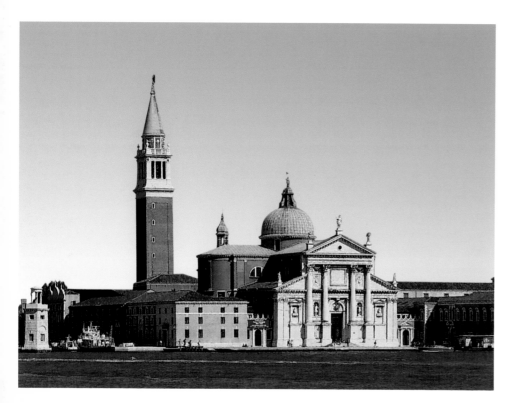

real es Andrea di Pietro. Adoptó el nombre de Palladio en honor de la diosa griega de la sabiduría, Palas Atenea. A los trece años ya entró en el taller del escultor de piedra Vicenza como ayudante, donde conocería a Giangiorgio, arquitecto no profesional, quien cuidaría de él, y cambió su nombre por el de Andrea Palladio. Después de recibir cierto número de encargos enmarcados en la tradición clásica, se dedicó principalmente a la construcción de palacios y villas para la aristocracia. En la década de los 60 llevó a cabo el diseño de edificios religiosos. Completó el refectorio del monasterio benedictino de San Giorgio Maggiore, el claustro del monasterio de Santa Maria della Carita en el actual Museo Academia y la fachada de la iglesia de San Francesco della Vigna. Su trabajo en Venecia culminó en tres iglesias magníficas, que hoy en día todavía se conservan: San Giorgio Maggiore, Il Redentore y «Le Zitelle» (Santa Maria della Presentazione). Sorprendentemente, a pesar de sus numerosos intentos, a Palladio nunca le llegaron a encomendar edificios no religiosos en Venecia. En 1570 publicó sus escritos teóricos en *I Quattro Libri dell'Architettura*, y ese mismo año fue nombrado arquitecto asesor de la República de Venecia. Aunque estuvo influido por cierto número de pensadores y arquitectos del Renacimiento, desarrolló sus ideas de un modo completamente independiente de la mayoría de las ideas contemporáneas. Las obras de Palladio tienen un esplendor ligeramente menor al de otros arquitectos renacentistas, pero en cambio establece un buen método que ha perdurado a lo largo de los siglos. Sus loggias, dotadas de columnatas, constituyen una innovación que se extenderá más adelante por toda Europa. Palladio falleció en Vicenza en 1580.

**Andrea Palladio,**
*San Giorgio Maggiore,* empezado en 1566 (completado en 1610 por Simone Sorella).
Venecia.

**Andrea Palladio,**
*Iglesia de Il Redentore* (vista frontal), 1577-1592.
Venecia.

**Andrea Palladio**,
*Villa Rotonda*, empezada en 1550
(y completada por Vincenzo Scamozzi).
Vicenza.

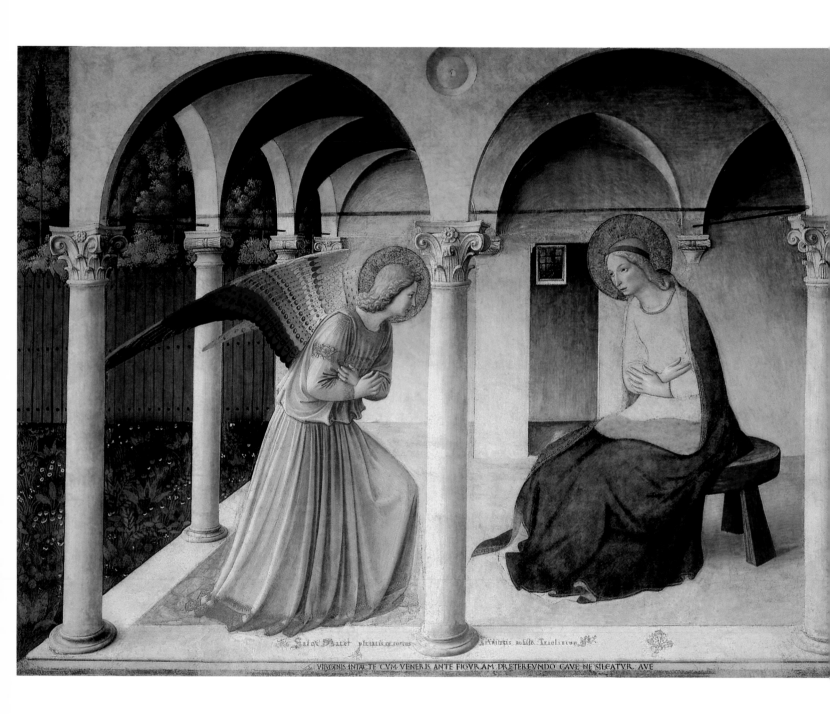

# Pintura

## Fra Giovanni Angélico (Vicchio, 1387 – Roma, 1455)

Aislado entre las paredes del claustro, el pintor y monje dominico Angélico dedicó su vida a las pinturas religiosas.

De sus primeros años únicamente se sabe que nació en Vicchio en el amplio y fértil valle de Mugello, que su nombre era Guido de Pietro y que durante su juventud vivió en Florencia, probablemente en alguna *bottegha* o taller porque a los veinte años ya era un pintor reconocido. En 1418 ingresó en el convento de los dominicos de Fiesole con su hermano. Ambos fueron bien recibidos como novicios y después de un año tomaron los hábitos, si bien Giovanni se cambió el nombre por el de Fra Giovanni da Fiesole, que le habría de durar toda la vida. El título de *Angélico*, es decir, el ángel o *Il beato*, el bendito, se le confirió a título póstumo. A partir de entonces se convirtió en un ejemplo de cómo se unen dos personalidades en un solo hombre: era ante todo un pintor y también un monje devoto. Los temas de sus cuadros fueron siempre de corte religioso y destilan un espíritu profundamente religioso, pero su devoción como monje no eclipsó su dedicación al arte, por lo que su vida transcurrió entre las cuatro paredes del monasterio pero en contacto con los movimientos artísticos de su tiempo y se desarrolló continuamente como pintor. Sus primeros trabajos muestran que había asimilado el arte de los iluminadores, herederos a su vez de la tradición bizantina, y que le caló la sencillez de la fe de las obras de Giotto. También estuvo influido por Lorenzo Monaco y la escuela de Siena, y tuvo como mecenas a Cosimo de Medici. Fue entonces cuando comenzó a aprender de ese brillante grupo de escultores y arquitectos que enriquecieron Florencia con su genialidad. Ghiberti estaba realizando sus grabados en bronce para las puertas del baptisterio, Donatello su famosa estatua de San Jorge y el grupo de niños bailando en la galería del órgano de la catedral y Luca della Robbia estaba trabajando en su friso de niños que cantan, bailan y tocan instrumentos. Más aún, Masaccio demostró la dignidad de la forma en la pintura. A través de este artista se revela a los florentinos y al resto de las ciudades la belleza de la forma humana y de su vida y movimientos. Angélico captó el entusiasmo y confirió a sus figuras un increíble realismo y movimiento.

**Fra Giovanni Angélico,**
*La Anunciación* (frente a la parte superior de la escalera que lleva al segundo piso), 1450.
Fresco, 230 x 321 cm.
Convento di San Marco, Florencia.

**Lorenzo Monaco,**
*La Adoración de los Magos,*
1421-1422.
Témpera sobre panel, 115 x 170 cm.
Galleria degli Uffizi, Florencia.

**Gentile da Fabriano,**
*La Adoración de los Magos,* 1423.
Témpera sobre panel, 303 x 282 cm.
Galleria degli Uffizi, Florencia.

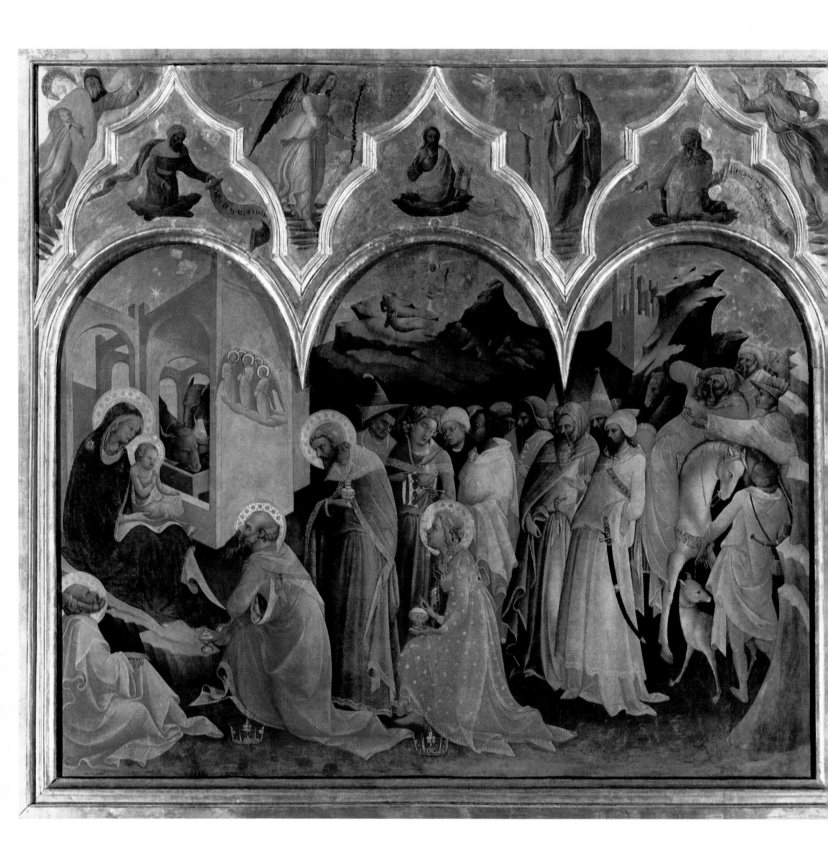

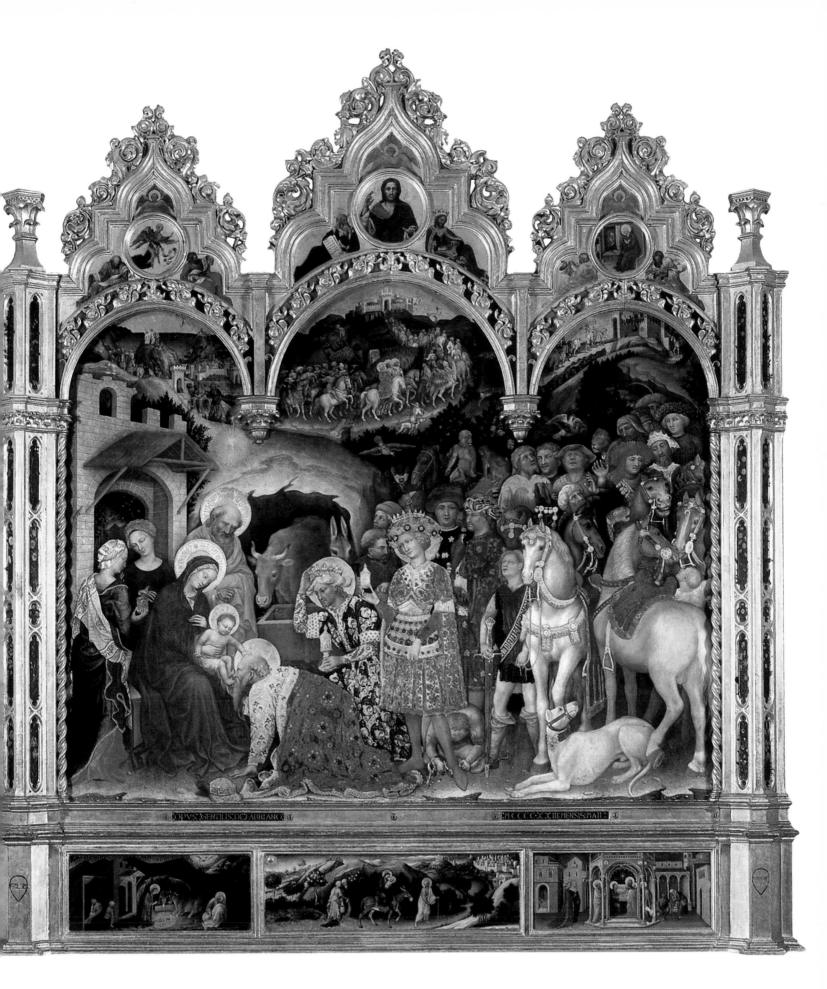

**Lorenzo Monaco**,
*La Coronación de la Virgen*, 1421-1422.
Témpera sobre lienzo, 450 x 350 cm.
Galleria degli Uffizi, Florencia.

# Jan y Hubert Van Eyck (Brujas, c. 1390 – 1441) (Brujas, c. 1366? – 1426)

Se sabe muy poco de estos dos hermanos, incluso la fecha de sus nacimientos es incierta. Su obra más famosa, que comenzó Hubert y acabó Jan es el retablo de *La doración del cordero*. Jan, y probablemente también Hubert, estuvo durante un tiempo al servicio de Felipe el Bueno, duque de Borgoña, que comenzó como «sirviente y pintor», al actuar al mismo tiempo en calidad de sirviente, y por sus servicios recibió dos caballos para su uso personal y un «sirviente en régimen de alquiler» para que le atendiera. Vivió la mayor parte de su vida en Brujas. Su asombroso uso del color es otra de las razones de la fama de hermanos Van Eyck. Desde Italia llegaban artistas para estudiar sus pinturas, para descubrir lo que debían hacer para pintar así de bien, con tal brillantez, con un efecto tan completo y sólido como el de estos dos hermanos, que habían encontrado el secreto de la pintura al óleo. Antes que ellos ya se habían realizado intentos de mezclar colores en un medio de aceite, pero tardaba en secarse y el barniz que se añadía a la mezcla oscurecía los colores. No obstante, los hermanos Van Eyck dieron con un barniz que se secaba rápidamente sin perjudicar los colores, y, aunque guardaron celosamente el secreto, Antonio Messina, que trabajaba en Brujas, desentrañó el misterio y a través de él lo conoció el resto del mundo. Este invento hizo posible un enorme desarrollo en el arte de la pintura. Con estos dos hermanos nace el grandioso arte de Flandes. Como el «florecimiento repentino del aloe después de haber dormido durante una eternidad», este arte, que hunde sus raíces en el suelo patrio, nutrido por las artes menores de la artesanía, alcanzó su madurez y prosperó. Dicho florecimiento, tal y como se experimentó, vino de Italia, pero para entonces el arte flamenco independiente, que nació en el contexto local de Flandes, ya estaba desarrollado por completo.

**Jan Van Eyck,**
*Retrato de un hombre* (autorretrato?), 1433.
Óleo sobre madera, 26 x 19 cm.
The National Gallery, Londres.

**Jan Van Eyck,**
*Retrato Arnolfini, Giovanni Arnolfini y su esposa,* 1434.
Óleo sobre panel de roble, 82.2 x 60 cm.
The National Gallery, Londres.

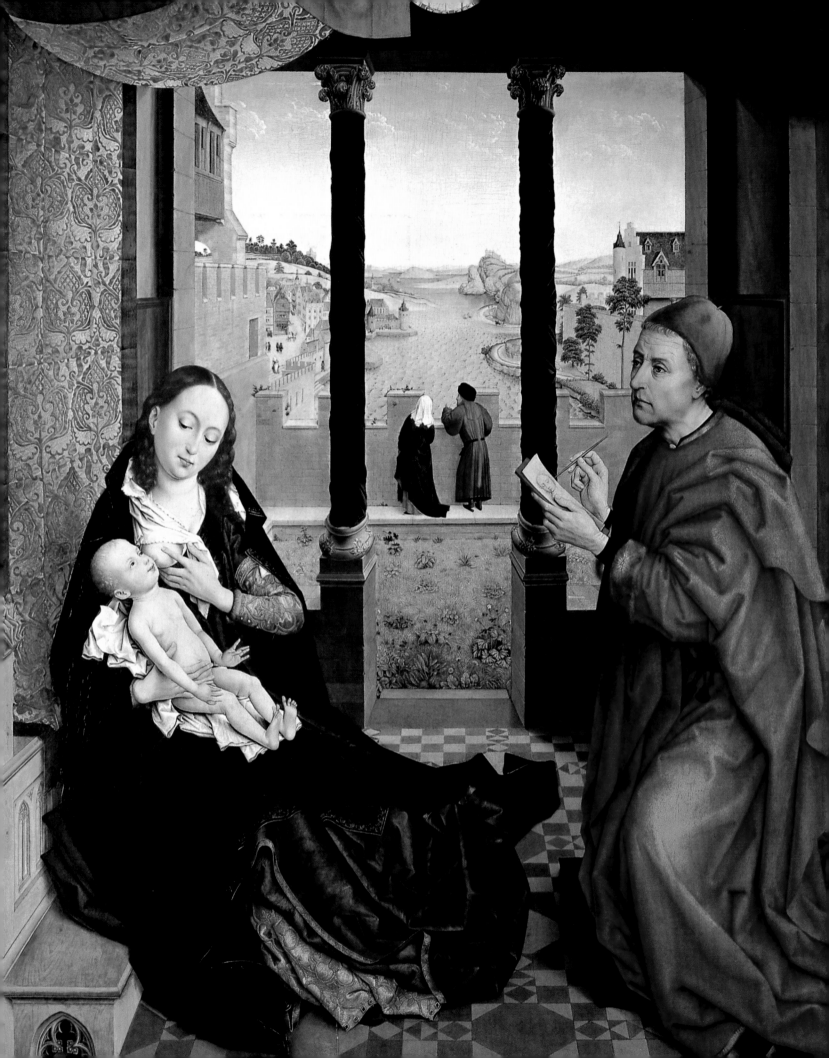

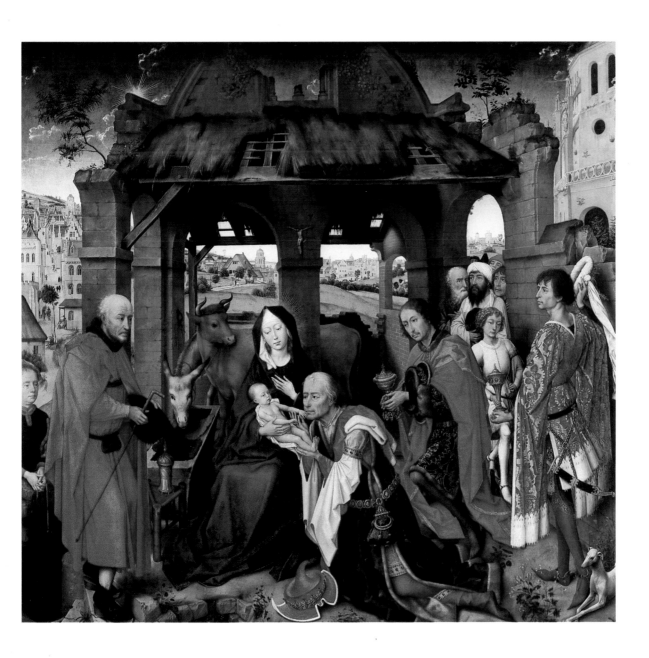

## Rogier Van der Weyden (Tournai, Flandes, 1399 – Bruselas, 1464)

Vivió en Bruselas, donde se convirtió en el pintor oficial de la ciudad (a partir de 1436), pero su influencia se dejó sentir por toda Europa. Uno de sus mecenas fue Felipe el Bueno, ávido coleccionista. Van der Weyden fue el único flamenco que supo entender de verdad la gran concepción del arte de los hermanos Van Eyck. Le añadió un sentimiento de *pathos* del que no consta ningún otro ejemplo en su país, excepto quizás con menos poder y nobleza en Hugo Van der Goes, que trabajó hacia finales de siglo. Tuvo una influencia considerable en el arte de Flandes y Alemania. Hans Memling fue su alumno más famoso. Van der Weyden fue el heredero de la tradición del Giotto y el último pintor cuya obra es estrictamente religiosa.

**Rogier Van der Weyden,**
*San Lucas dibujando a la Virgen,*
ca. 1435-1440.
Óleo sobre lienzo, 102.5 x 108.5 cm.
Museo del Hermitage, San Petersburgo.

**Rogier Van der Weyden,**
*Retablo de Santa Columba* (panel
central del tríptico), ca. 1455.
Témpera sobre madera, 138 x 153 cm.
Alte Pinakothek, Munich.

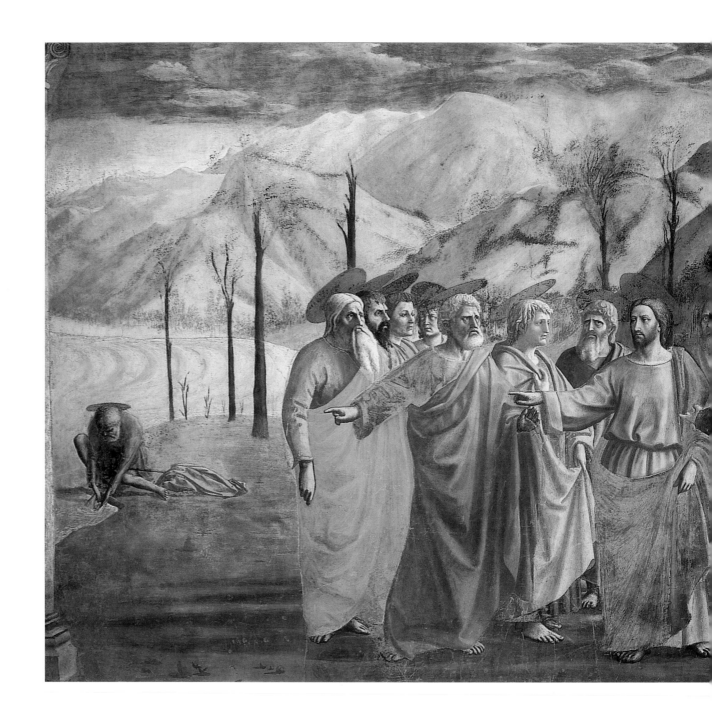

Tommaso Masaccio,
*El pago del tributo*, ca. 1428.
Fresco, 255 x 598 cm.
Capilla Brancacci de Santa Maria della
Carmine, Florencia

## Tommaso Masaccio (San Giovanni Valdarno, 1401 – Roma, 1427)

Fue el primer gran pintor del Renacimiento italiano, y utilizó por primera vez la perspectiva científica. Masaccio, llamado Tommaso Cassai, nació en San Giovanni Valdarno, cerca de Florencia. Se unió al gremio de los pintores florentinos en 1422.

Sus influencias provienen de sus contemporáneos, el arquitecto Brunelleschi y el escultor Donatello, de quienes recibió el conocimiento de la proporción matemática que

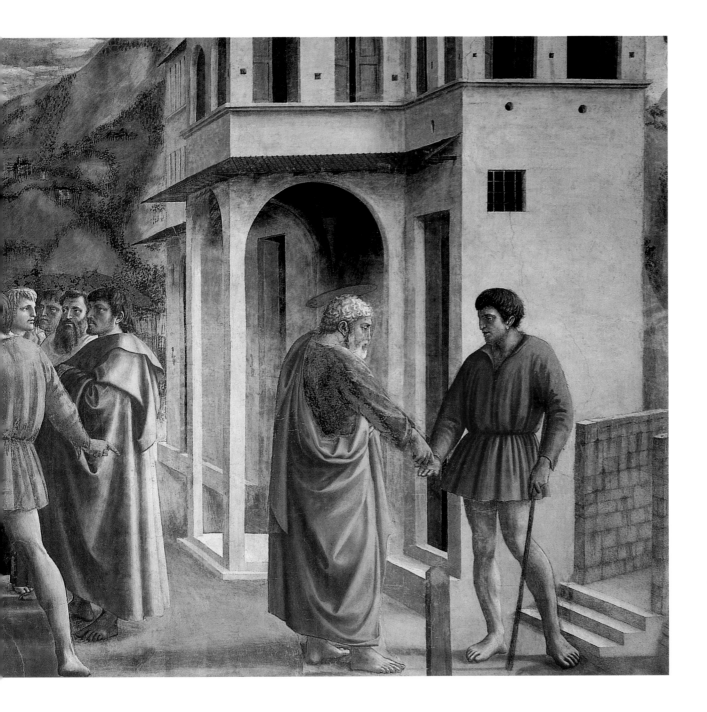

utilizó en la perspectiva científica, y el conocimiento del arte clásico que le diferenció del estilo gótico predominante en la época.

Creó un nuevo enfoque naturalista de la pintura que se preocupaba menos de los detalles y los ornamentos que de la simplicidad y la unidad, al igual que sucede con las superficies planas y la sensación de tridimensionalidad.

Junto con Brunelleschi y Donatello fue uno de los padres del Renacimiento. La obra de Masaccio tuvo una enorme influencia en el arte florentino posterior y en concreto en la obra de Miguel Ángel.

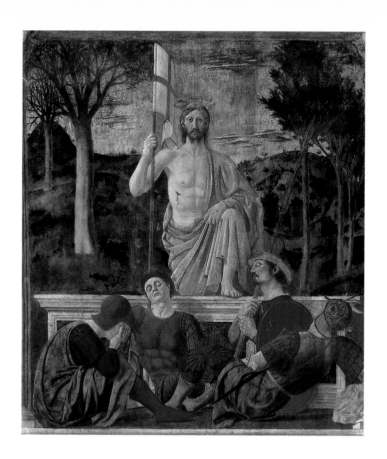

## Piero della Francesca (Borgo San Sepulcro, 1416 – 1492)

A pesar de que cayó en el olvido tras su muerte durante siglos, a Francesca se le considera a partir de su redescubrimiento a principios del siglo XX como uno de los artistas principales del *Quattrocento*. Nació en Borgo San Sepolcro (el actual Sansepolcro) en Umbría, donde vivió casi toda su vida. Su principal obra es una serie de frescos sobre *la Leyenda de la vera cruz* en el coro de San Francesco en Arezzo (c. 1452 - c. 1465).

Si bien estuvo influido en sus comienzos por todos los grandes maestros de las generaciones anteriores, su trabajo es una síntesis de todos los descubrimientos que realizaron estos artistas en los últimos veinte años. Creó un estilo en el que se combinan la grandeza monumental y meditativa y una lucidez casi matemática con la belleza diáfana del color y la luz. Era un trabajador lento y meticuloso que a menudo aplicaba trapos mojados al estuco de tal forma que, al contrario de lo habitual en los frescos, podía trabajar más de un día sobre la misma sección. Piero se dedicó al final de su carrera a trabajar para la corte humanista de Federico da Montefeltro en Urbino.

Vasari afirmó que Piero estaba ciego cuando falleció, y probablemente esta fuera la causa de que dejase la pintura. Tuvo una influencia enorme especialmente en Signorello, en la poderosa solemnidad de sus figuras y en Perugino (en la claridad en el espacio de sus composiciones). Al parecer, ambos fueron alumnos de Piero.

**Piero della Francesca**,
*Resurrección*, 1463.
Mural al fresco, 225 x 200 cm.
Museo Civico, Sansepolcro.

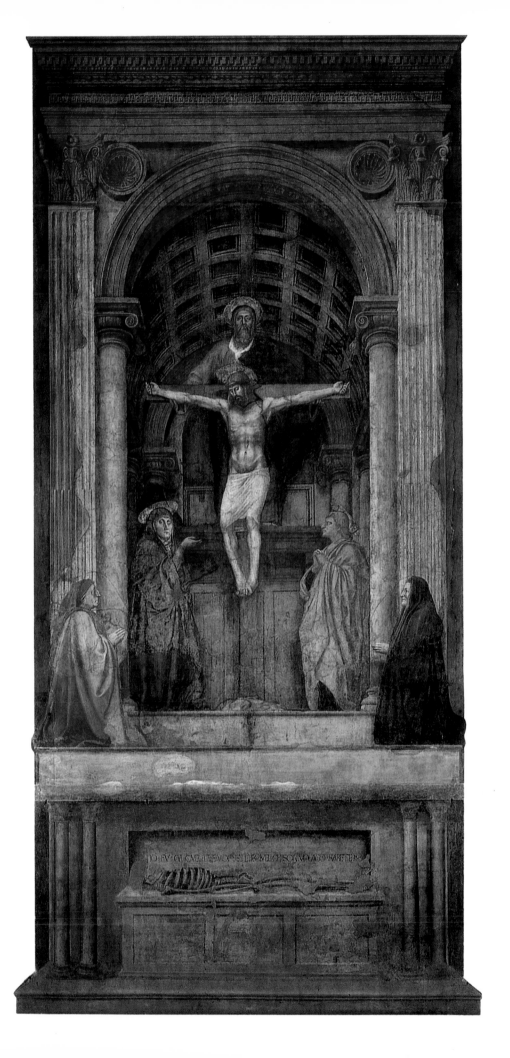

**Tommaso Masaccio**,
*Santísima Trinidad*, ca. 1428.
Fresco, 667 x 317 cm.
Santa Maria Novella, Florencia.

**Piero della Francesca**,
*El duque (Federico da Montefeltro) y la
duquesa de Urbino (Battista Sforza)*
(díptico: panel izquierdo), ca. 1472.
Témpera sobre madera,
cada panel 47 x 33 cm.
Galleria degli Uffizi, Florencia.

**Piero della Francesca**,
*El duque (Federico da Montefeltro) y la
duquesa de Urbino (Battista Sforza)*
(díptico: panel derecho), ca. 1472.
Témpera sobre madera,
cada panel 47 x 33 cm.
Galleria degli Uffizi, Florencia.

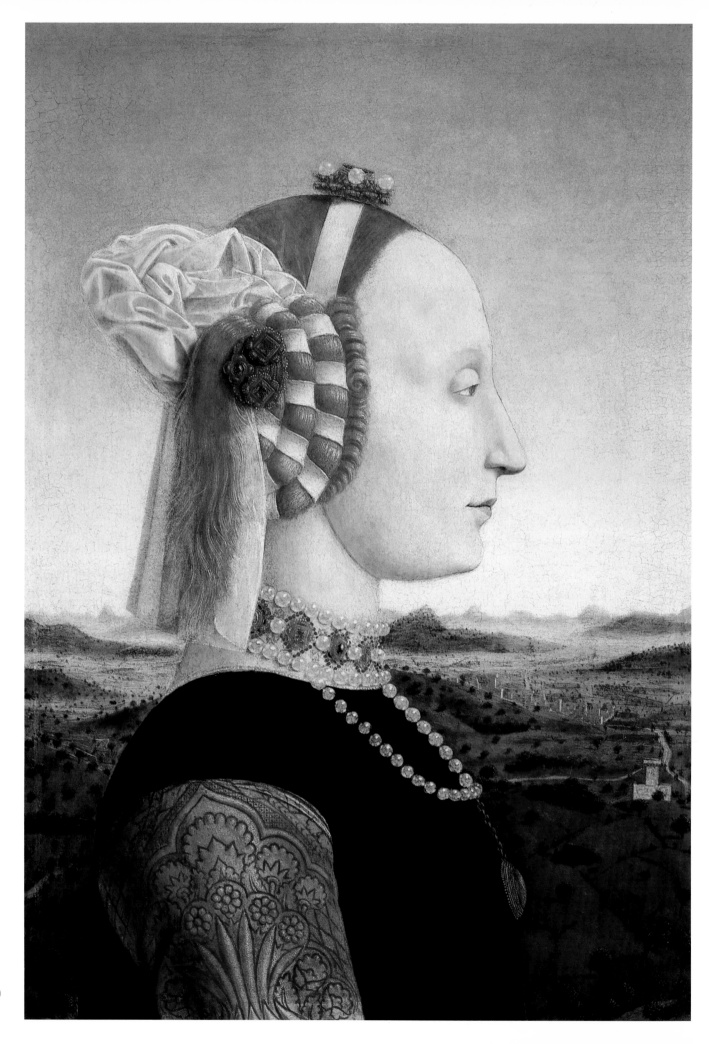

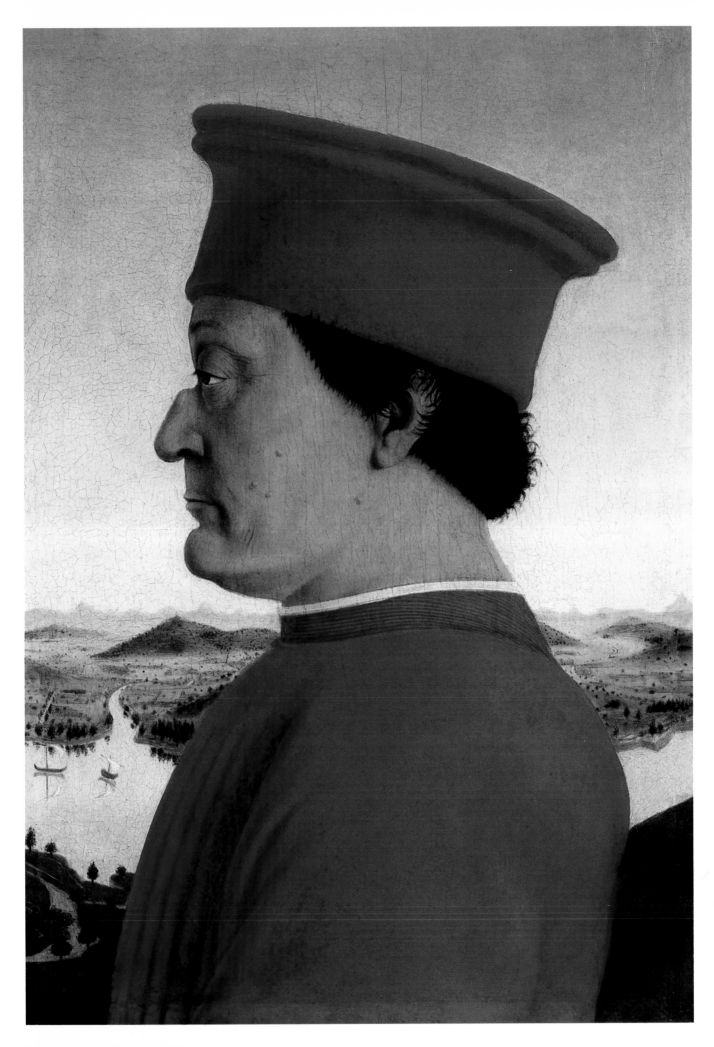

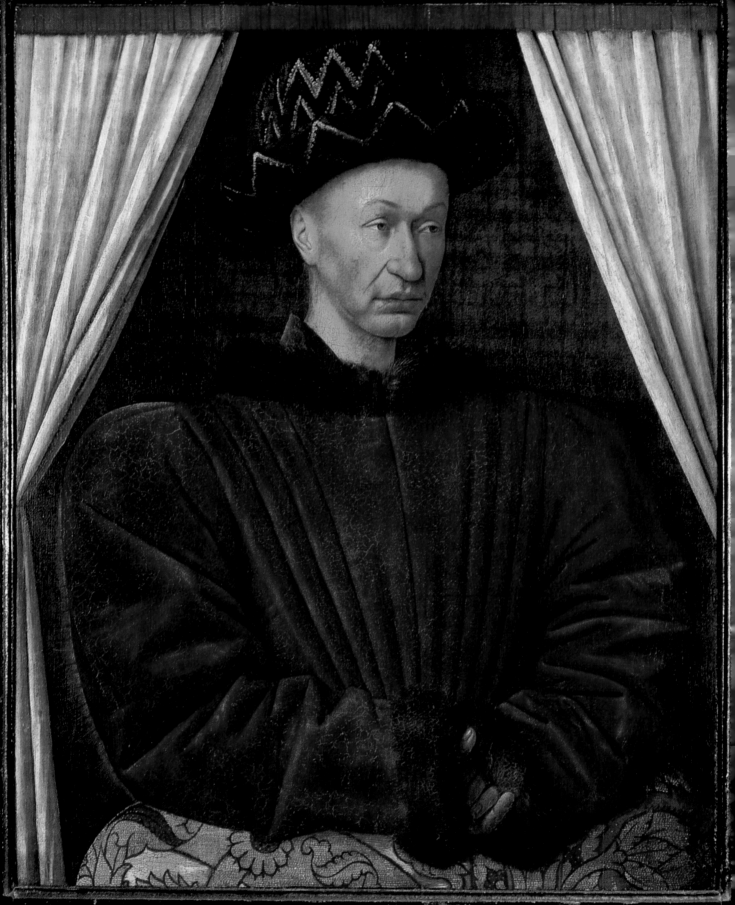

LE TRESVETORIEVX ROY DE FRANCE ·

· CHARLES · SEPTIESME · DE · CE · NOM

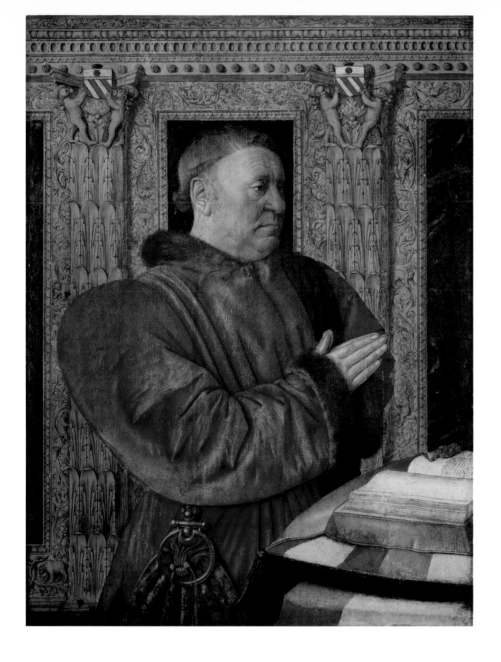

## Jean Fouquet (Tours, 1420 – 1481)

A Fouquet, pintor e iluminador, se le considera el pintor francés más importante del siglo XV. Poco se sabe de su vida, pero muy probablemente realizó en Italia el retrato del Papa Eugenio IV. Tras su regreso a Francia introdujo elementos del Renacimiento italiano en la pintura francesa. Fue el pintor de la corte de Luis XI.

Ya sea en los detalles más pequeños de las miniaturas o en tablas más grandes, el arte de Fouquet mantuvo su carácter monumental. Las figuras se realizan en planos amplios definidos por líneas de una pureza magnífica.

**Jean Fouquet,**
*Retrato de Carlos VII,* ca. 1450-1455.
Óleo sobre panel, 85 x 70 cm.
Museo del Louvre, París.

**Jean Fouquet,**
*Guillaume Jouvenel des Ursins,*
*Canciller de Francia,* ca. 1465.
Óleo sobre panel de madera,
93 x 73 cm.
Museo del Louvre, París.

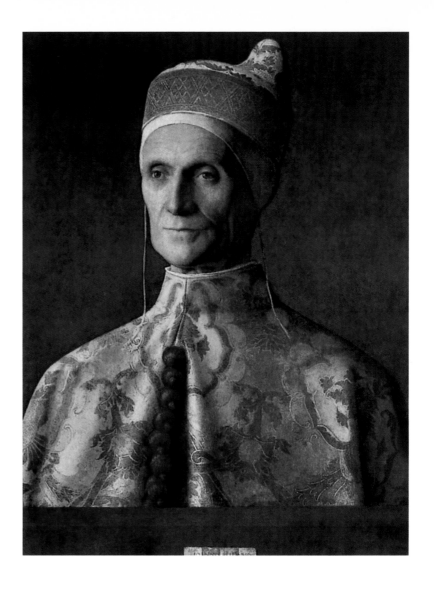

## Giovanni Bellini (Venecia, 1430 – 1516)

Giovanni Bellini era hijo de Jacopo Bellini pintor veneciano que se estableció en Padua cuando Giovanni y su hermano mayor Gentile eran todavía estudiantes. Aquí llegaron bajo la influencia de Mantegna, con quien también estrecharon lazos en razón del matrimonio de éste con su hermana. A su cuñado le debe Bellini gran parte de su conocimiento de la arquitectura y la perspectiva clásica y su tratamiento claro y escultórico de los paños. La escultura y el amor por lo antiguo fueron fundamentales en las primeras creaciones de Giovanni y dejaron su impronta en la majestuosa dignidad de su estilo posterior, que fue desarrollando lentamente durante su larga vida. Bellini murió de viejo, a los ochenta y ocho años y fue enterrado al lado de su hermano Gentile en la iglesia de San Juan y San Paulo. En el exterior, bajo la espaciosa bóveda del cielo se encuentra la estatua monumental Bartolommeo Colleoni de Verrocchio, quien fue una de las mayores influencias de Bellinni, tanto en su vida como en su arte. Con su influencia sobre todo el norte de Italia allanó el terreno para los poderosos coloristas de la escuela veneciana: Giorgione, Tiziano y Veronese.

**Giovanni Bellini**,
*El dogo Leonardo Loredan*,
ca. 1501-1505.
Óleo sobre álamo, 61 x 45 cm.
The National Gallery, Londres.

**Giovanni Bellini**,
*Retablo de San Zacarías*, 1505.
Óleo sobre madera, transferido a
lienzo, 402 x 273 cm.
Iglesia de San Zacarías, Venecia.

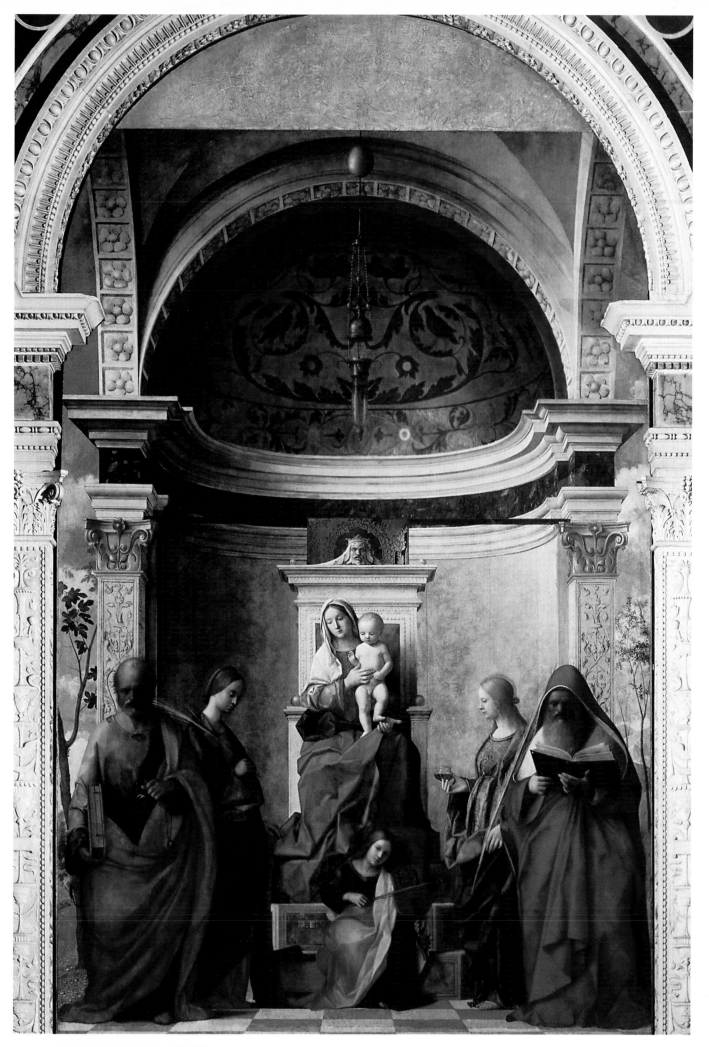

## Andrea Mantegna
## (Isola di Carturo, 1431 – Mantua, 1506)

Mantegna, humanista, geometrista y arqueólogo de gran erudición e imaginación, conquistó todo el norte de Italia mediante su arrogancia. Dominó la perspectiva con el propósito de crear ilusiones ópticas. Se formó en la escuela de Padua, a la que asistieron anteriormente Donatello y Paolo Uccello. Siendo muy joven ya recibía numerosos encargos, entre los que se encuentran por ejemplo los frescos de la capilla Ovetari de Padua.

En poco tiempo Mantegna encontró su lugar como modernista debido a sus ideas enormemente originales y al uso de la perspectiva en sus cuadros. Su matrimonio con Nicolosia Bellini, hermana de Giovanni, preparó el terreno para su entrada en Venecia.

Mantegna alcanzó la madurez artística con su *Pala San Zeno*. Permaneció en Mantua y se convirtió en el artista de una de las cortes más prestigiosas de Italia, la corte de Gonzaga. Este fue el nacimiento del arte clásico.

A pesar de sus vínculos con Bellini y Leonardo da Vinci, Mantegna se rehusó a adoptar su uso innovador del color y a abandonar su propia técnica de grabado.

**Andrea Mantegna**,
*Cámara Picta, Palacio Ducal*,
1465-1474.
Fresco, 99 x 71 cm.
Palazzo Ducale, Mantova.

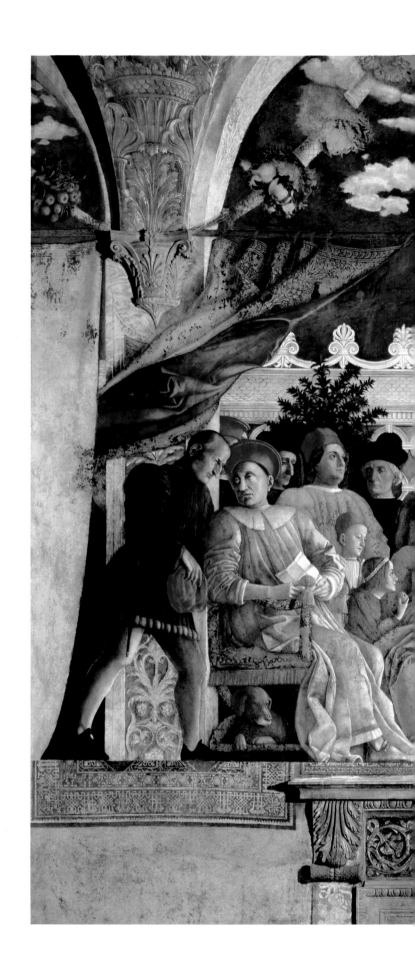

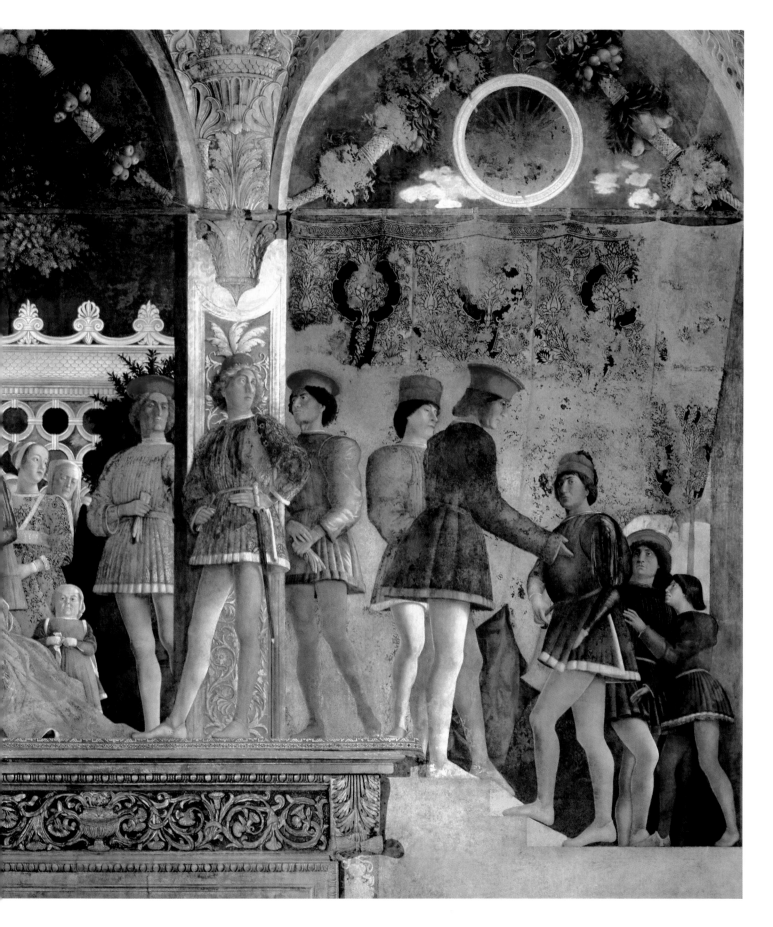

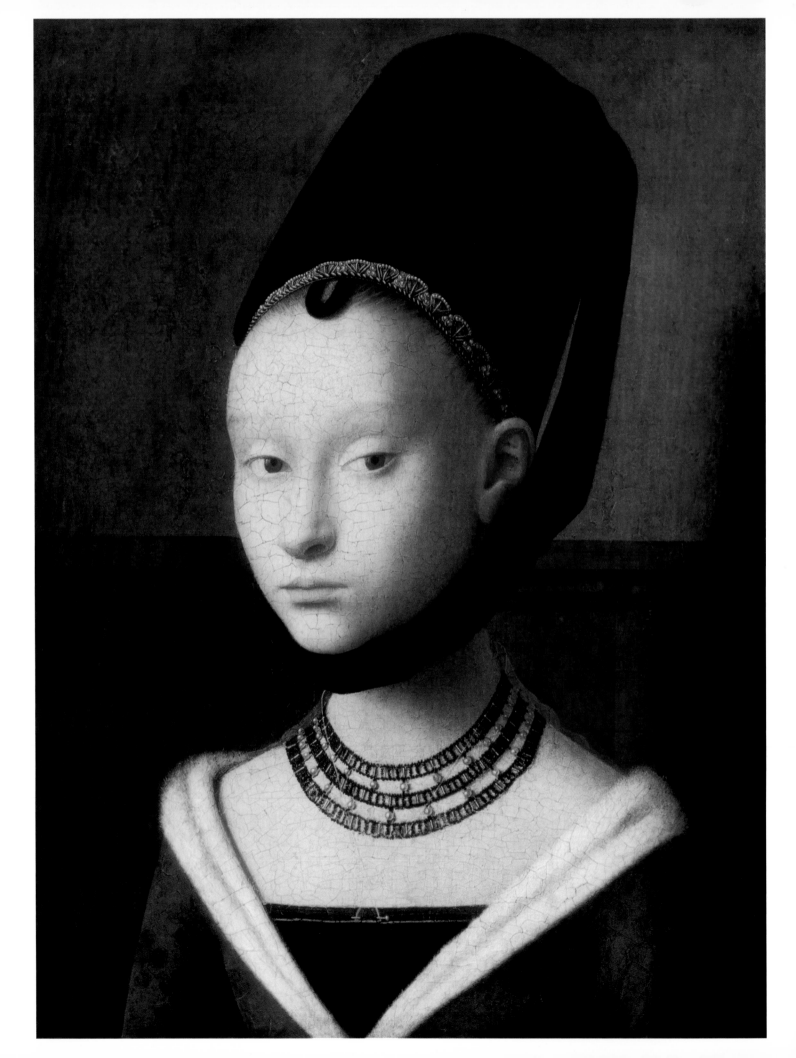

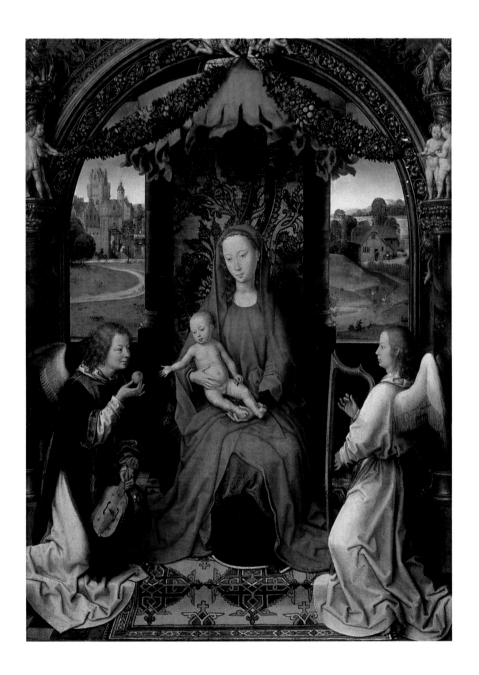

## Hans Memling (Seligenstadt, Alemania, 1433 – Brujas, 1494)

Poco se sabe de la vida de Memling. Se conjetura que fue alemán de nacimiento, pero lo cierto es que donde pintó fue en Brujas al igual que los hermanos Van Eyck, con quienes compartió el honor de ser considerado uno de los principales artistas de la llamada «escuela de Brujas». Siguió el método de pintura de estos hermanos y le añadió un sentimiento cálido. En los tres casos, el arte flamenco, que nació entre las condiciones locales y las ideas puramente locales, alcanzó su máxima expresión.

**Petrus Christus**,
*Retrato de una joven*, ca. 1450.
Óleo sobre panel de madera,
17.5 x 12.5 cm.
Gemäldegalerie, Berlín.

**Hans Memling**,
*La Virgen entronizada con el Niño y dos ángeles*, finales del siglo XV.
Óleo sobre panel, 57 x 42 cm.
Galleria degli Uffizi, Florencia.

# Sandro Botticelli (Alessandro di Mariano Filipepi) (Florencia, 1445 – 1510)

Fue miembro de una familia acaudalada y, en palabras de Vasari, «fue instruido en todas las cosas que se les suele enseñar a los niños antes de que elijan una vocación». A pesar de ello, se rehusó a aprender a leer, escribir y calcular, continúa Vasari, razón por la que su padre, renunciando a hacer de él un erudito, encomendó su formación al orfebre Botticello, y de él le viene el nombre por el que el mundo le recuerda. No obstante, el testarudo Sandro de mirada intensa, inquisitiva y tranquila, que nos dejó su retrato en el lado derecho de su pintura la *Adoración de los Magos*, también se convirtió en pintor y para ello se puso bajo el amparo del monje carmelita Fra Filippo Lippi, que al igual que sus contemporáneos era un realista, satisfecho con la alegría y el don de la pintura y con el estudio de la belleza y las características de la humanidad frente a los temas religiosos. Botticelli progresó muy rápidamente, adoró a su maestro y como prueba de su fidelidad también al hijo de éste, Filippino Lippi, a quien enseñó a pintar. No obstante, el realismo de su maestro apenas hizo mella en Lippi, ya que Botticelli fue un soñador y un poeta. No fue este un pintor de hechos, sino de ideas, y sus cuadros no son tanto una representación de ciertos objetos como diseños de formas. Tampoco es su colorido rico y realista, sino que está subordinado a la forma y es más a menudo un tinte que un color real. De hecho, estaba más interesado en las posibilidades abstractas de su arte que en lo concreto. Por ejemplo, sus composiciones, como se ha mencionado, son un diseño de formas, no ocupan realmente lugares bien definidos en un área bien definida, no nos atraen por su sensación de volumen sino por la figura, que nos sugiere una forma plana de decoración, y conforme a esto las líneas que forman las figuras se eligen con la intención principal de que sean decorativas.

Se ha dicho que Botticelli «a pesar de ser uno de los peores anatomistas, fue uno de los mejores dibujantes del Renacimiento». Como ejemplo de una anatomía falsa se puede señalar la forma imposible en que la cabeza de la Virgen se une al cuello, y otros ejemplos de articulaciones erróneas y formaciones incorrectas de miembros que aparecen en las pinturas de Botticelli, a pesar de lo cual se le considera uno de los mejores dibujantes: confirió a la línea una belleza y una importancia intrínseca. Dividió mediante el lenguaje matemático el movimiento de las figuras en sus elementos, en sus formas más simples de expresión para luego combinar estas diversas formas en un diseño que, con sus líneas rítmicas y armoniosas, produce un efecto sobre nuestra imaginación que corresponde a los sentimientos de poesía seria y tierna que invade al propio artista.

Esta capacidad de hacer que todas las líneas tengan a la vez importancia y belleza distingue al gran maestro dibujante de la mayoría de los artistas, los cuales utilizaron la línea principalmente como forma necesaria para representar objetos concretos.

**Sandro Botticelli (Alessandro di Mariano Filipepi),**
*Magnificat Madonna*, ca. 1481-1485.
Témpera sobre madera, diámetro: 118 cm.
Galleria degli Uffizi, Florencia.

**Sandro Botticelli (Alessandro di Mariano Filipepi),**
*El nacimiento de Venus*, ca. 1485.
Témpera sobre lienzo, 173 x 279 cm.
Galleria degli Uffizi, Florencia.

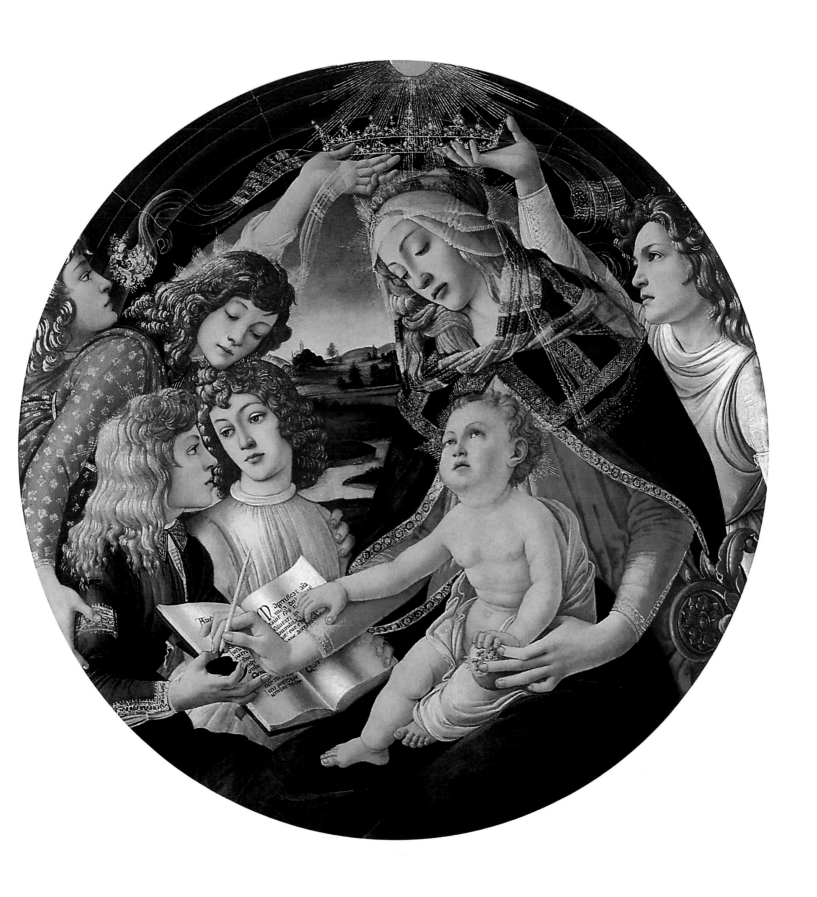

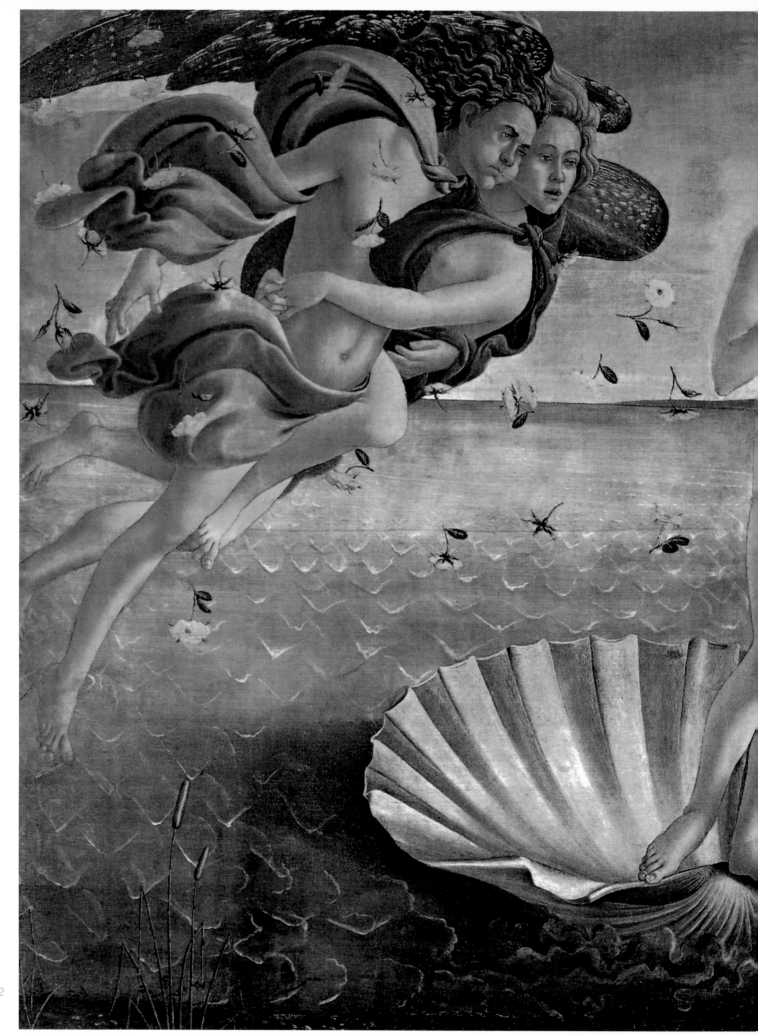

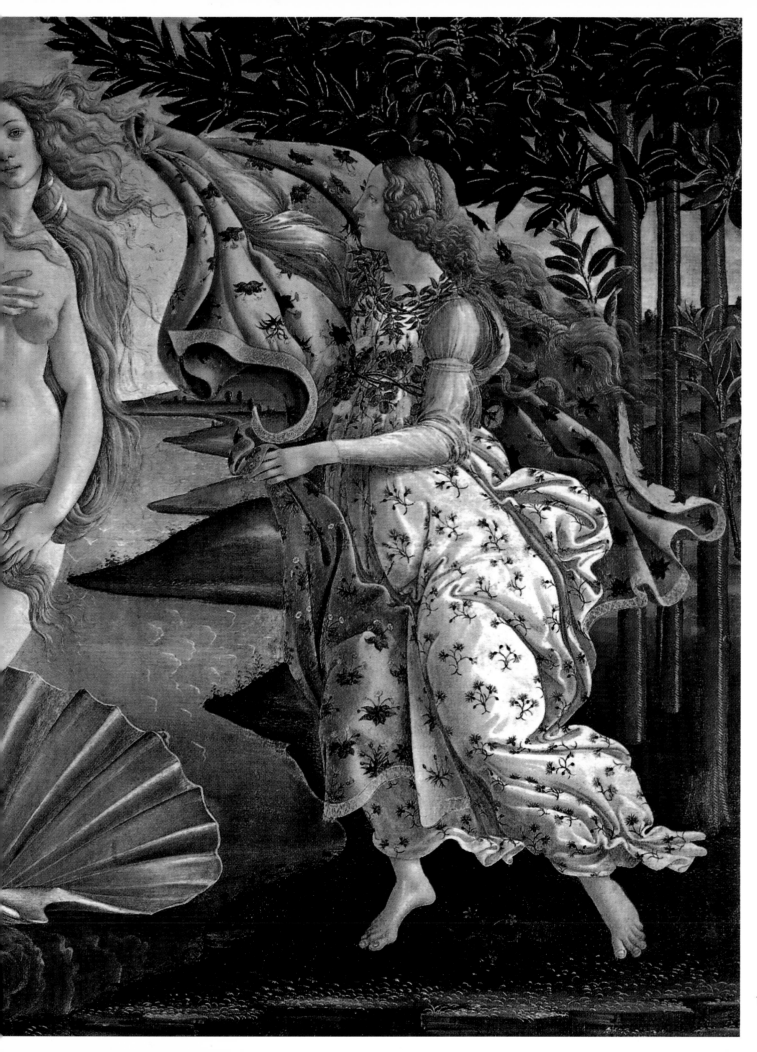

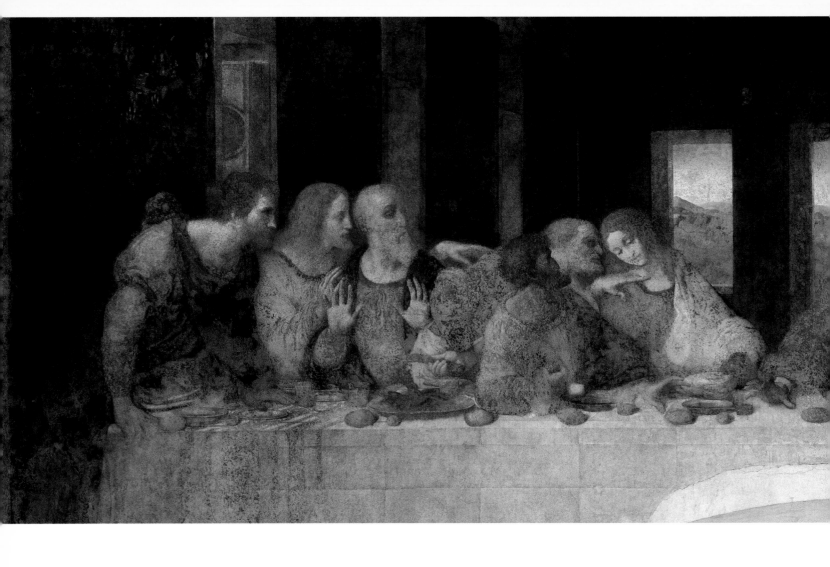

**Leonardo da Vinci,**
*La Última Cena*, 1495-1497.
Óleo y témpera sobre piedra,
460 x 880 cm.
Convento de Santa Maria delle Grazie
(Refectorio), Milán.

### Leonardo da Vinci (Vinci, 1452 – Le Clos-Lucé, 1519)

Leonardo vivió sus primeros años de vida en Florencia, su madurez en Milán y los últimos tres años de su vida en Francia. El maestro de Leonardo fue Verrocchio. Fue primero orfebre, y luego pintor y escultor. Como pintor fue el representante de la escuela altamente científica de dibujantes, pero fue más famoso como escultor, con la estatua de Colleoni de Venecia. Leonardo fue un hombre de una arrebatadora belleza física, y gran carisma en sus modales y conversaciones y de grandes habilidades intelectuales. Tenía una base sólida en las ciencias y matemáticas de entonces, y fue un músico excepcional. Su talento para el dibujo era extraordinario, lo que puede apreciarse en sus numerosos dibujos y en sus pinturas, relativamente pocas. Su talento estuvo al servicio de la observación más minuciosa y de la más rigurosa investigación analítica en cuanto al carácter y a la estructura de la forma.

Leonardo es el primero de una serie de grandes hombres que albergaron la ambición de crear en su pintura un tipo de unidad mística mediante la fusión de materia y espíritu.

Cuando los artistas que le precedieron concluyeron sus experimentos para dominar la pintura, en los que no cejaron durante dos siglos, Leonardo estuvo listo para pronunciar las

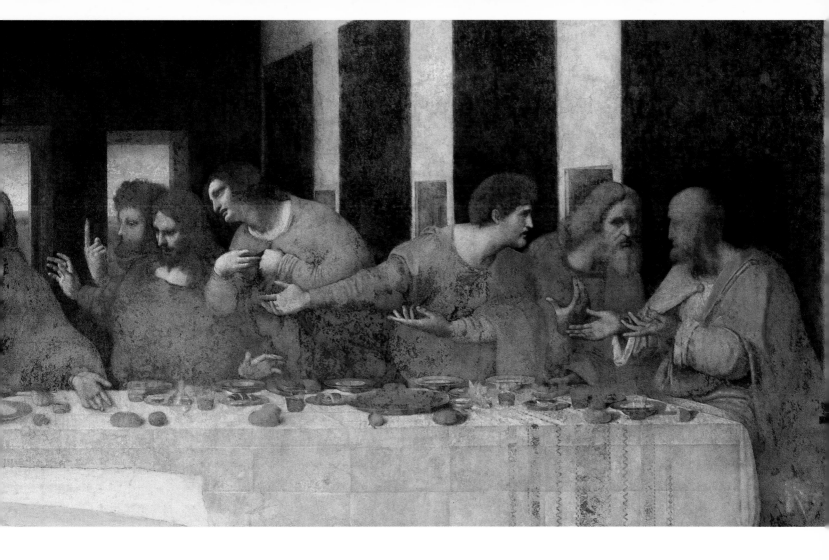

palabras que se convertirían en la consigna de todos los artistas merecedores de tal nombre: *cosa mentale*.

Completó el dibujo florentino con el moldeado de luces y sombras, una sutileza aguda que sus predecesores utilizaron únicamente para dar una mayor precisión a sus contornos. Aplicó esta maravillosa técnica, este moldeado y claroscuro, no sólo para pintar la apariencia externa del cuerpo, sino para investirlo con el reflejo del misterio de la vida interior. En la *Mona Lisa* y en las demás obras maestras que produjo se valió incluso del paisaje no sólo como una decoración pintoresca, sino como un tipo de eco de esa vida interior y un elemento de una armonía perfecta.

Confiando en las todavía noveles leyes de la perspectiva, este humanista de notable erudición, que fue al mismo tiempo un pionero del pensamiento moderno, sustituyó por estas el principio de concentración de la forma del discurso de los primitivos, que es la base del arte clásico. La pintura ya no se nos presenta como un agregado casi fortuito de detalles y episodios, sino que es un organismo en el que todos los elementos, líneas y colores, luces y sombras, componen el entramado sutil de un intenso centro espiritual y sensual. No es la importancia externa de los objetos lo que refleja Leonardo, sino su interior y su relevancia espiritual.

**Leonardo da Vinci,**
*Dama con armiño (retrato de Cecilia Gallerani),* 1483-1490.
Óleo sobre panel, 54 x 39 cm.
Museo Czartoryski, Cracovia.

**Leonardo da Vinci,**
*Mona Lisa (La Gioconda),* ca. 1503-1506.
Óleo sobre panel de álamo, 77 x 53 cm.
Museo del Louvre, París.

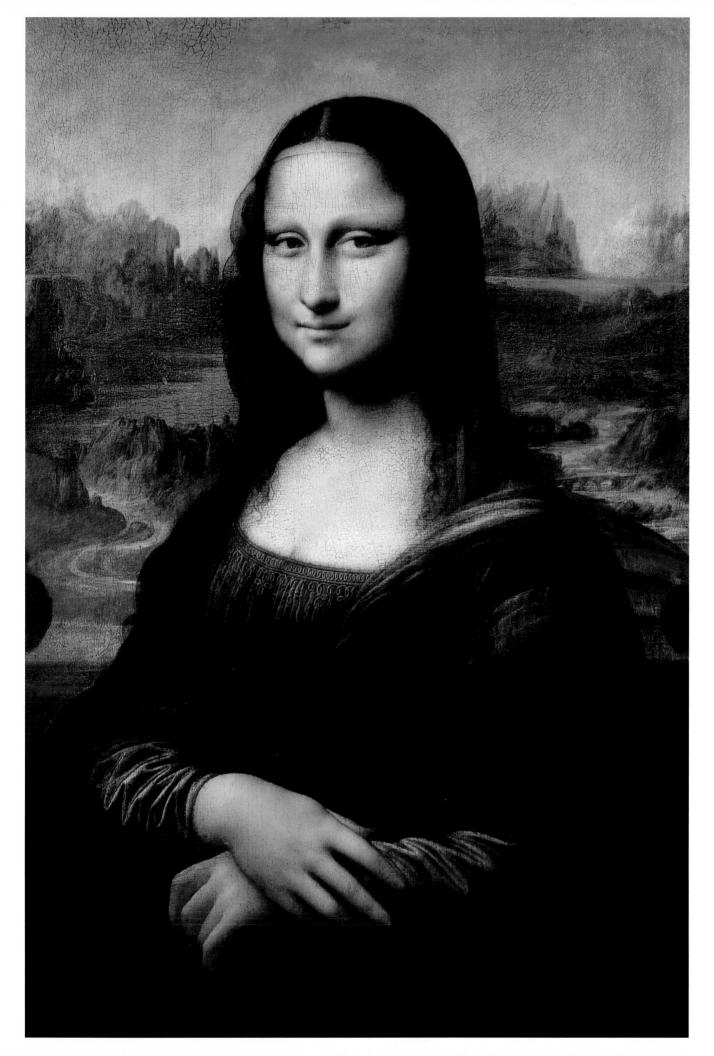

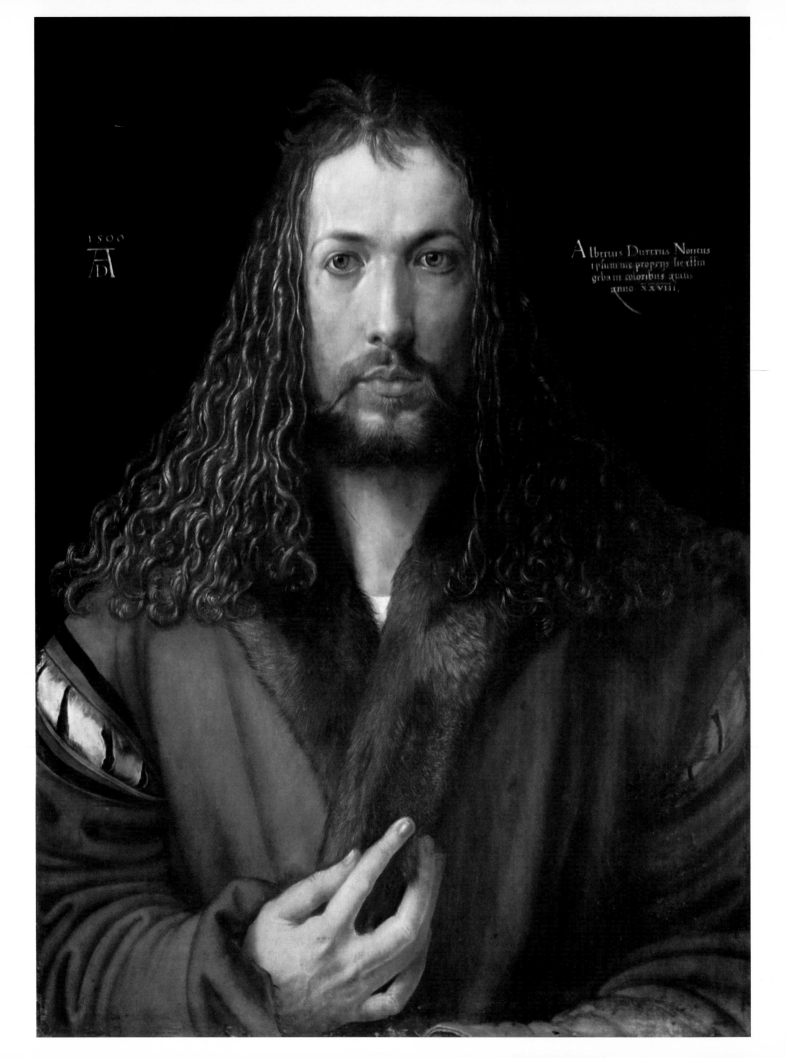

1500

AD

Albertus Durerus Noricus
ipsum me proprijs sic effin
gebam coloribus aetatis
anno XXVIII.

## Alberto Durero (Nuremberg, 1471 – 1528)

Durero es el artista alemán más importante y el mejor representante de la mentalidad alemana. Su talento para el dibujo era extraordinario, aunque es más célebre por sus grabados en cobre y madera que por sus pinturas. En ambos, puso sus portentosas manos al servicio de la observación más minuciosa y de la investigación analítica del carácter y la estructura de la forma. Admiró profundamente a Lutero y tuvo en su ámbito el equivalente del poder del Reformista.

El Renacimiento en Alemania fue un movimiento más bien de carácter moral e intelectual y no tanto artístico, debido en parte a las circunstancias del norte.

Los ideales de gracia y belleza se ven reemplazados por el estudio de la forma humana, lo cual florecerá de una forma predominante en el sur de Europa. No obstante, el genio de Durero era demasiado poderoso como para ser conquistado, con lo que mantuvo su predilección alemana por el drama, al igual que su contemporáneo Mathias Grünewald, un auténtico soñador que se revelaba contra todas las seducciones de Italia. A pesar de toda su tensa energía, Durero dominó las pasiones encontradas con una inteligencia clara y especulativa comparable a la de Leonardo. También él estuvo en la frontera entre dos mundos, el gótico y el moderno, y en la frontera entre dos artes, pues trabajaba más como grabador y dibujante que como pintor.

## Rafael (Raffaello Sanzio) (Urbino, 1483 – Roma, 1520)

Fue el artista que más se acercó a Fidias. Los griegos decían de Rafael que no inventó nada, sino que llevó todos los tipos de arte previamente inventados a tal grado de perfección que consiguió una armonía pura y perfecta. De hecho, las palabras «pura y perfecta armonía» expresan mejor que cualesquiera otras lo que Rafael aportó al arte de Italia. A través de Perugino heredó toda la frágil gracia y calidez de la escuela de Umbría, adquirió la fuerza y la seguridad de Florencia y creó un estilo basado en la unión de las lecciones de Leonardo y Miguel Ángel a la luz de su propio espíritu noble.

Sus composiciones sobre el tema tradicional de la Virgen y el Niño les resultaron demasiado bisoñas a sus contemporáneos, y sólo la gloria imperecedera impide que percibamos su originalidad. Manifiesta una habilidad aún mayor en la composición y en la realización de aquellos frescos con los que adornó a partir de 1509 las Stanze y la Loggia del Vaticano. Miguel Ángel alcanzó lo sublime a través del ardor y la pasión, y Rafael mediante el equilibrio soberano de la inteligencia y la sensibilidad. Una de sus obras maestras, *La escuela de Atenas* fue creada a golpe de genio: la multiplicidad de detalles, la flexibilidad de los gestos, la facilidad de la composición, la vida identificable circulando por doquiera que haya luz son sus más admirables características.

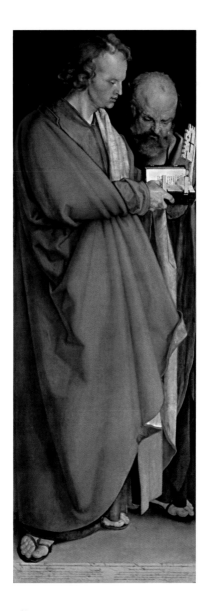

**Alberto Durero,**
*Autorretrato en una túnica con cuello de piel*, 1500.
Óleo sobre panel de tilo,
67.1 x 48.7 cm.
Alte Pinakothek, Munich.

**Alberto Durero,**
*Los cuatro apóstoles* (díptico, panel izquierdo), 1526.
Óleo sobre panel de madera,
215 x 76 cm.
Alte Pinakothek, Munich.

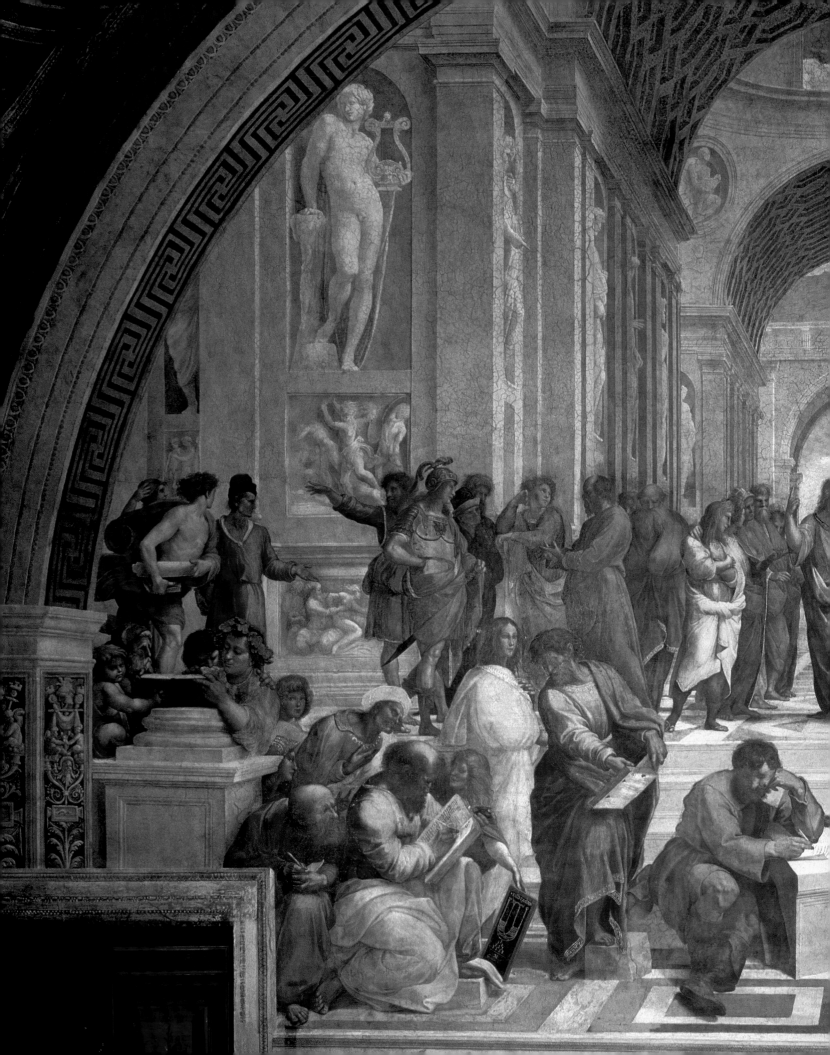

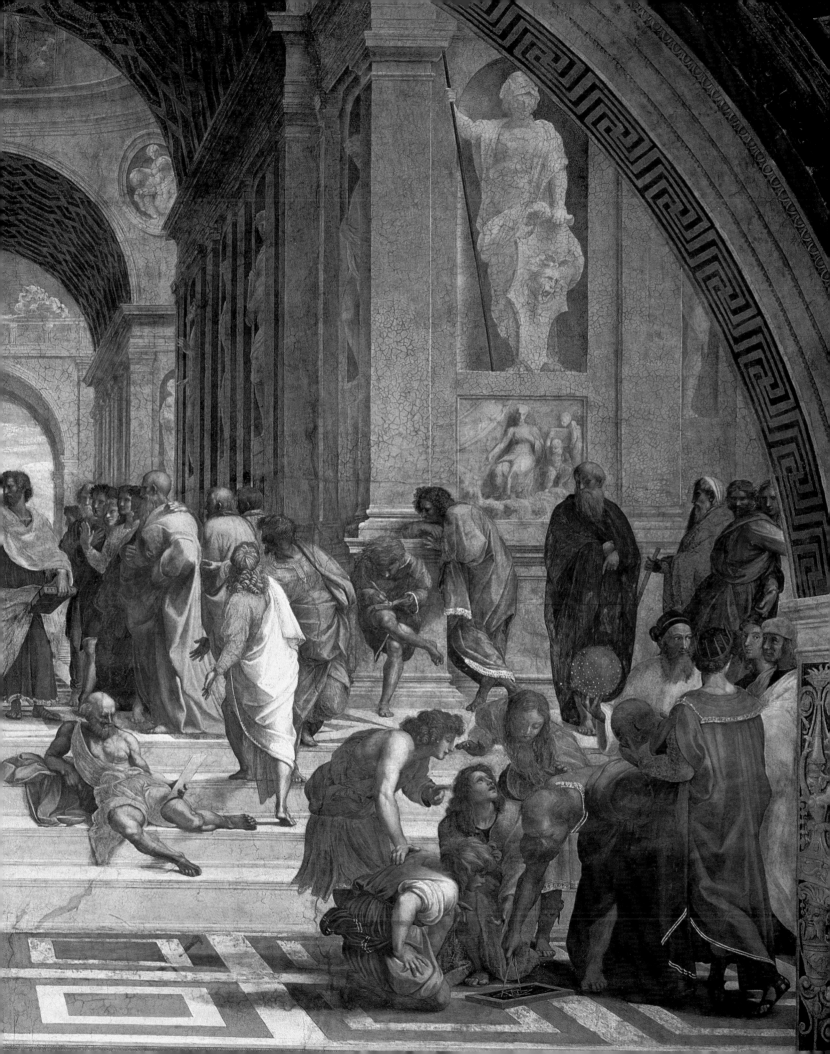

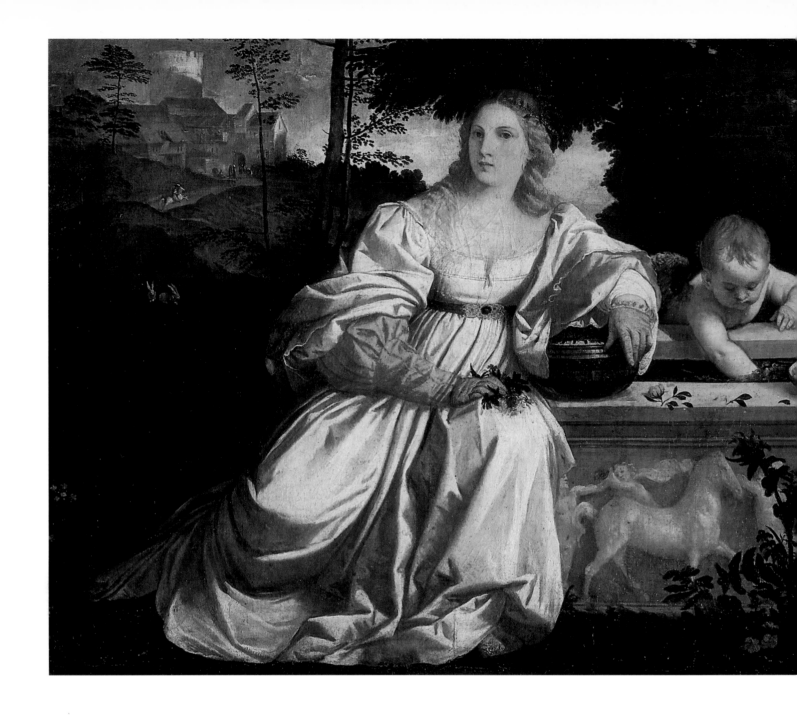

## Tiziano (Vecellio Tiziano) (Pieve di Cadore, 1490 – Venecia, 1576)

Tiziano fue un genio bendecido por la fortuna. Avanzó de un modo sereno y contenido en su larga vida llena de pompa y esplendor. No se conocen a ciencia cierta los detalles de sus primeros años. Procedía de una familia antigua, nació en Pieve en el distrito de montaña de Cadore. A los once años lo mandaron a Venecia, donde en un principio se convirtió en discípulo de Gentile Bellini, y posteriormente de su hermano Giovanni. Más adelante trabajó con el gran artista Giorgione. Trabajó en importantes frescos de Venecia y Padua, y recibió encargos de Francia y España. Su retrato ecuestre de Carlos V (1549) simboliza la victoria sobre los príncipes protestantes de 1547. Tiziano recibió a

**Rafael (Raffaello Sanzio)**,
*La Escuela de Atenas*, 1510-1511.
Fresco, ancho en la base: 770 cm.
Stanza della Segnatura, Vaticano.

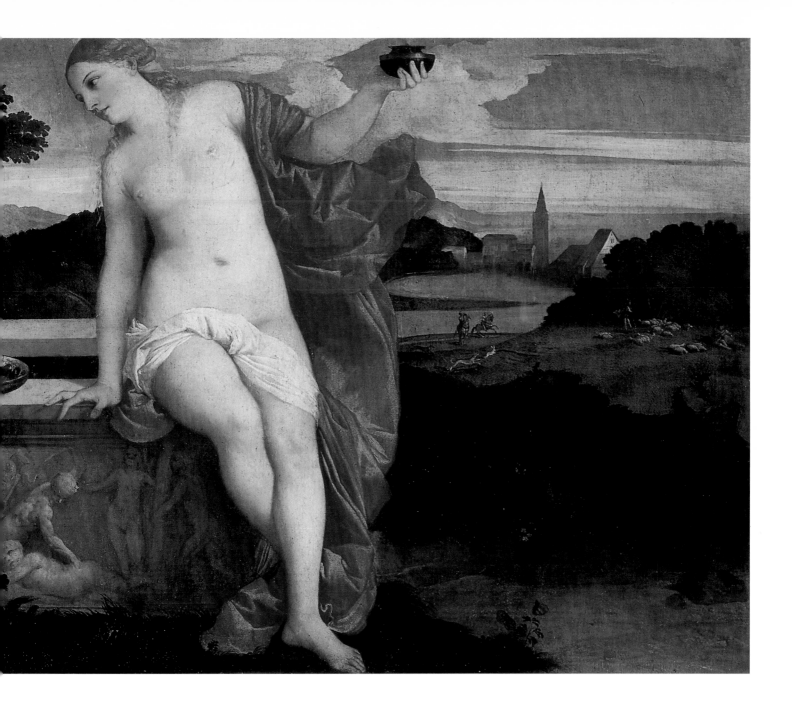

continuación un encargo en Roma del Papa Paulo III, y luego trabajó en exclusiva para el rey Felipe II.

Ningún otro artista vivió tan bien durante tanto tiempo, y su trabajo fue igualmente bueno y constante. Fue estupendo en los retratos, en los paisajes y en las pinturas religiosas o mitológicas. Las bellas mujeres en posición reclinada de Tiziano se encuentran entre las creaciones más originales de la escuela veneciana y más concretamente entre las creaciones de sus grandes maestros, grupo al que pertenece junto con Giorgione.

Sus obras difieren completamente de los desnudos florentinos, que generalmente son de pie, y en ocasiones se asemeja en la fina precisión de los contornos al trabajo precioso de un orfebre y en ocasiones al majestuoso mármol de un escultor.

**Tiziano (Vecellio Tiziano)**,
*Amor sacro y profano*, ca. 1514.
Óleo sobre lienzo, 118 x 279 cm.
Galleria Borghese, Roma.

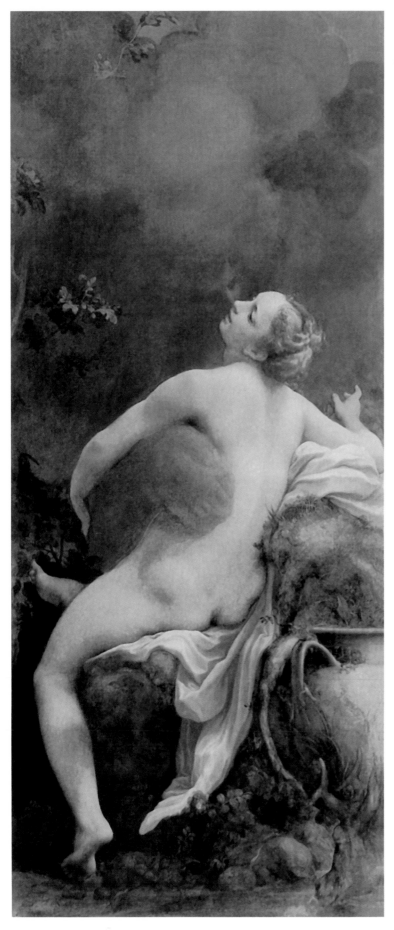
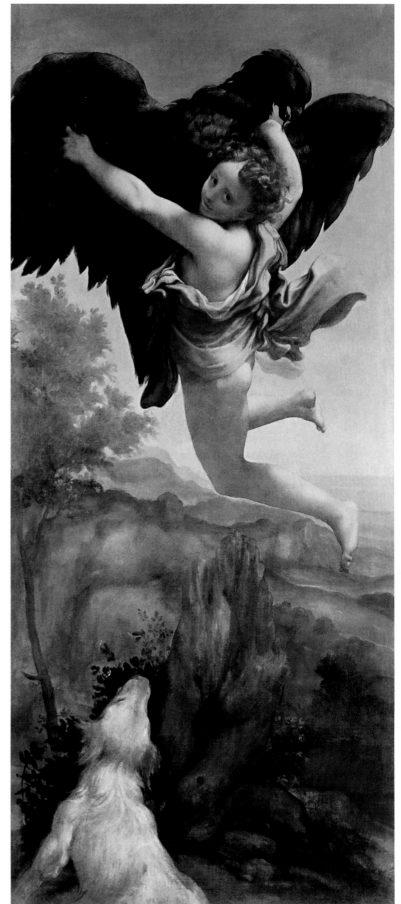

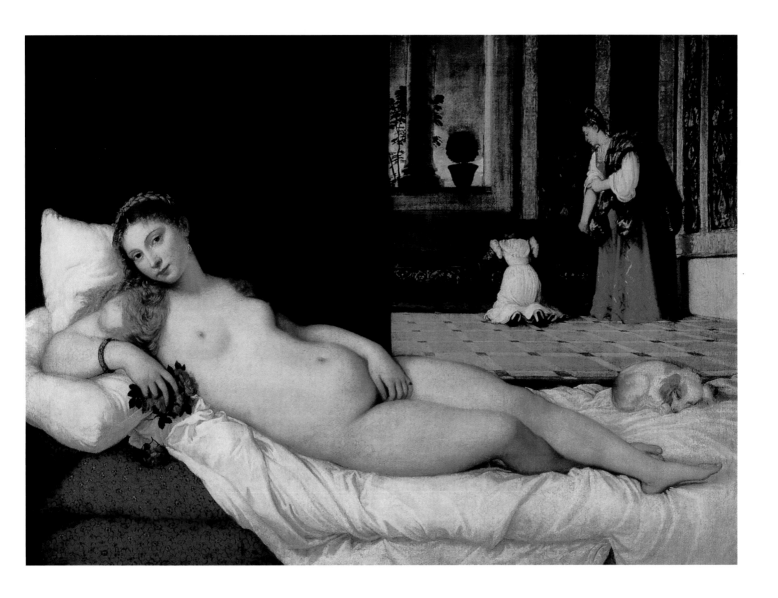

## Correggio (Antonio Allegri) (Correggio, c. 1489 – 1534)

Correggio fundó la escuela renacentista de Padua, pero poco se sabe sobre su vida. Nació y se formó en el pequeño pueblo de Correggio, cerca de Parma. A los diecisiete años tuvo que marcharse con su familia a Mantua debido a un brote de peste. Allí, el joven pintor tuvo la oportunidad de estudiar los cuadros de Mantegna y la colección de obras de arte acumuladas originalmente por la familia Gonzaga y posteriormente por Isabella d'Este. En 1514 volvió a Parma, donde gozó de un enorme reconocimiento, y durante algunos años la historia de su vida será la de su trabajo, cuyo punto culminante fue su maravillosa recreación de luces y sombras.

No obstante, su vida laboral no careció de algunos obstáculos, puesto que la decoración que realizó para la cúpula de la catedral fue duramente criticada. A la edad de treinta y seis años se retiró a su lugar de nacimiento, comparativamente más oscuro, donde durante cuatro años se dedicó a la pintura mitológica. Sus obras preconizan el manierismo y el estilo barroco.

Correggio (Antonio Allegri),
*Júpiter e Io*, ca. 1530.
Óleo sobre lienzo, 163.5 x 74 cm.
Kunsthistorisches Museum, Viena.

Correggio (Antonio Allegri),
*El rapto de Ganímedes*, ca. 1531.
Óleo sobre lienzo, 163.5 x 70 cm.
Galleria Nazionale, Parma.

Tiziano (Vecellio Tiziano),
*Venus de Urbino*, 1538.
Óleo sobre lienzo, 119 x 165 cm.
Galleria degli Uffizi, Florencia.

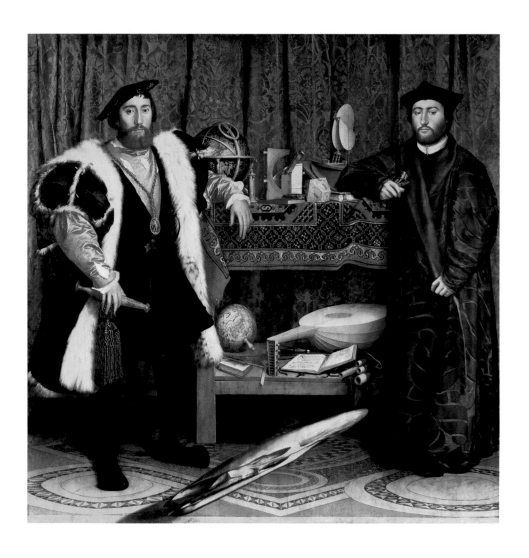

## Hans Holbein el Joven (Augsburgo, 1497 – Londres, 1543)

El genio de Holbein floreció a una temprana edad. Su padre, Hans Holbein el Viejo fue un pintor de renombre que se dedicó a formar a su hijo. En 1515, a los dieciocho años de edad se trasladó a Basilea, cuna del aprendizaje, que podía jactarse de que en cada casa vivía por lo menos alguien con buena formación. Se mudó a Londres con una carta de presentación para Tomás Moro, canciller real, ciudad a la que llegó a finales de 1526. Allí recibieron bien a Holbein o *Master Haunce*, como era conocido en la corte, e hizo de Londres su hogar durante su primera visita a Inglaterra. Retrató a la mayoría de las personalidades de la época y realizó bocetos para un cuadro de la familia de su patrón. En poco tiempo se convirtió en un renombrado retratista del Renacimiento de los países de norte al que acudían las principales figuras contemporáneas.

Su trabajo incluye típicamente detalles asombrosos, como por ejemplo los reflejos naturales del cristal o los pliegues de los paños.

Hacia 1537 el nombre de Holbein llegó a oídos de Enrique VII quien lo estableció como pintor de la corte, posición que mantuvo hasta su fallecimiento.

**Hans Holbein el Joven**,
*Los embajadores (Jean de Dinteville y Georges de Selve)*, 1533.
Óleo sobre roble, 207 x 209.5 cm.
The National Gallery, Londres.

**Hans Holbein el Joven**,
*Retrato de Enrique VIII*, 1539-1540.
Galleria Nazionale, Roma.

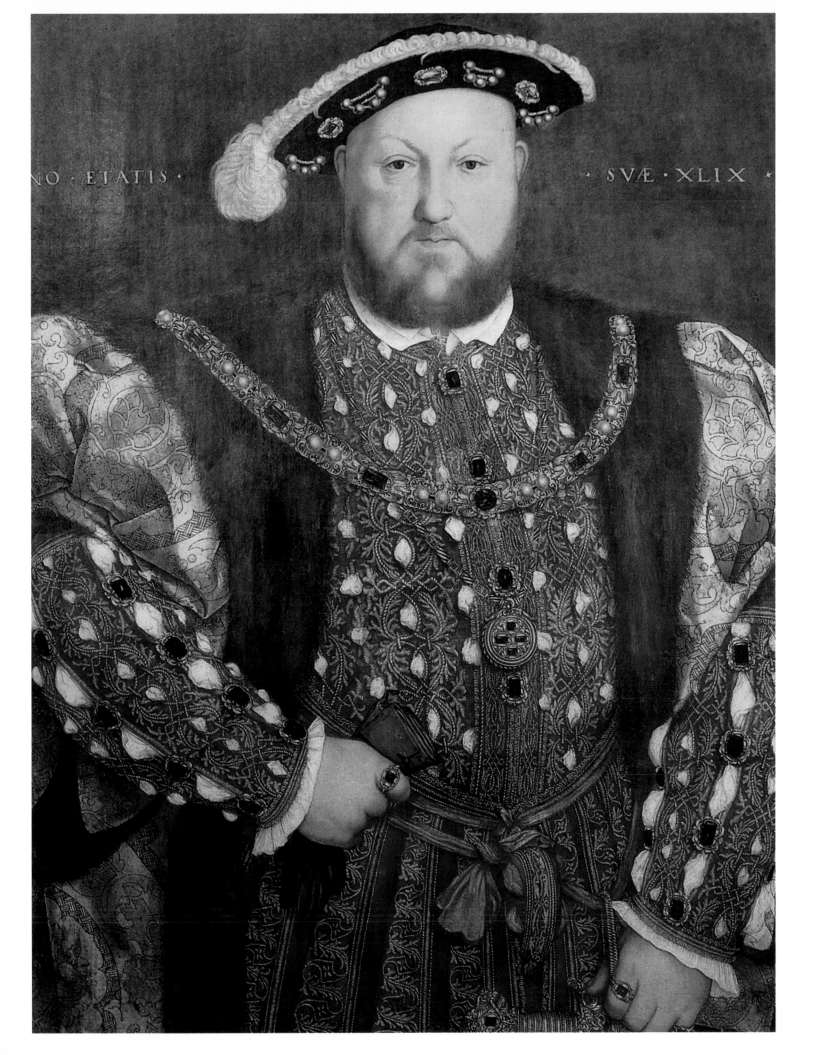

## Pieter Bruegel el Viejo (Cerca de Breda, 1525 – Bruselas, 1569)

Pieter Brueghel fue el primer miembro importante de una familia de artistas que permaneció activa durante cuatro generaciones. Fue dibujante antes que pintor. Prefirió los temas religiosos, como la Torre de Babel, los cuales pintó con colores muy brillantes. Recibió influencias de Hieronymus Bosch, pintó escenas grandes y complejas de la vida de los campesinos, a menudo con multitud de escenas en diversas actividades, aunque consigue unificarlas de una manera informal y a menudo ingeniosa. En sus obras introdujo un nuevo espíritu humanista. Ayudó a los humanistas en su labor componiendo paisajes ciertamente filosóficos en cuyo centro el hombre acepta pasivamente su destino, congelado para siempre en el tiempo.

**Pieter Bruegel el Viejo,**
*Boda de campesinos,* ca. 1568.
Óleo sobre madera, 114 x 164 cm.
Kunsthistorisches Museum, Viena.

## Veronese (Paolo Caliari) (Verona, 1528 – Venecia, 1588)

Paolo Veronese fue uno de los grandes maestros del Renacimiento tardío en Venecia. Su nombre es Paolo Caliari, el sobrenombre de Veronese proviene de su ciudad nativa de Verona. Es conocido por sus obras de extraordinario colorido y por sus decoraciones al fresco y al óleo. Sus enormes pinturas de acontecimientos bíblicos realizadas para los refectorios de los monasterios de Venecia y Verona, como las *Bodas de Caná*, son especialmente admiradas.

También realizó varios retratos, retablos y cuadros históricos y mitológicos. Encabezó un taller familiar que permaneció activo tras su fallecimiento. Si bien tuvo un enorme éxito, su influencia inmediata fue mínima. No obstante, para el maestro barroco flamenco Pedro Pablo Rubens y para los pintores venecianos del siglo XVIII, especialmente Giovanni Battista Tiepolo, el dominio de Veronese del color y la perspectiva supuso un punto de partida fundamental.

La calidad de las pinturas es absolutamente insuperable. Veronese es simplemente lo que fue: un pintor.

**Veronese (Paolo Caliari),**
*El banquete de las bodas de Caná,*
ca. 1562-1563.
Óleo sobre lienzo, 677 x 994 cm.
Museo del Louvre, París.

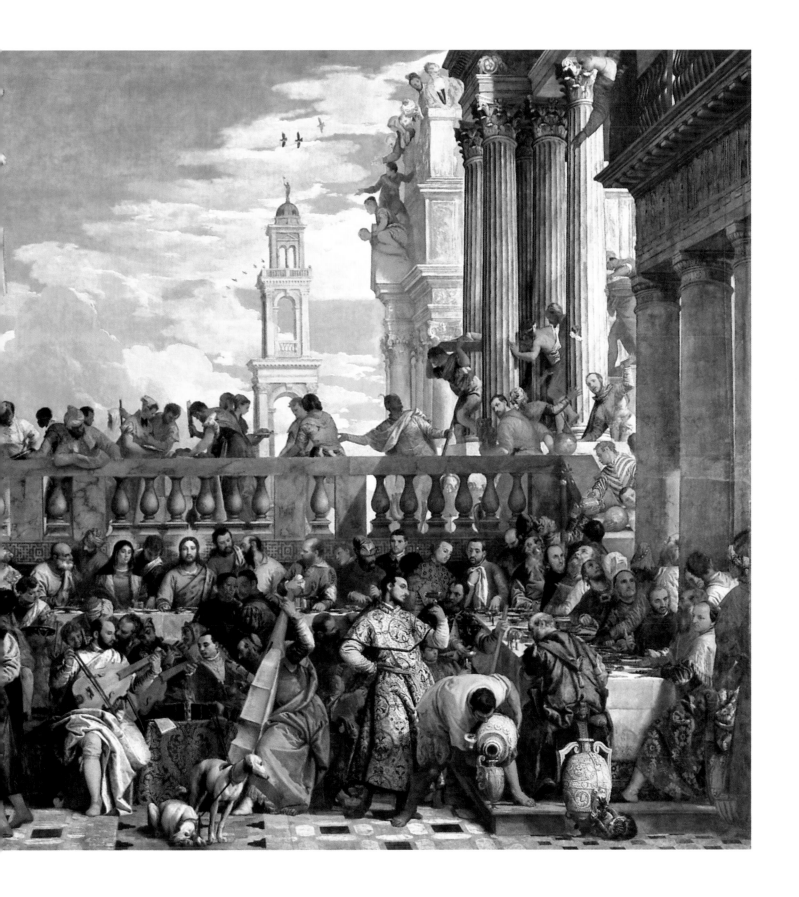

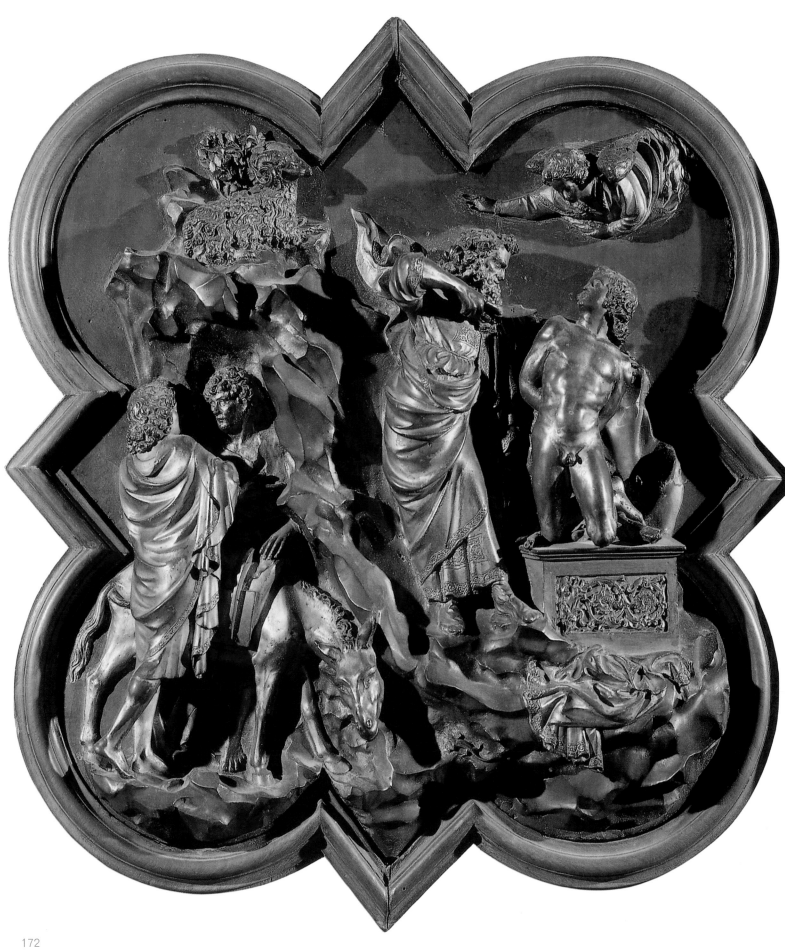

# Escultura

## Lorenzo Ghiberti (Florencia c. 1378 – 1455)

El escultor italiano Lorenzo Ghiberti aprendió la técnica de la orfebrería de su padre Ugoccione y de su padrino Bartoluccio. Durante la primera etapa de su carrera artística a Ghiberti se le conoció principalmente por sus murales, como por ejemplo el fresco del palacio del príncipe local Pandonflo Malatesta, que gozó de un amplio reconocimiento.

Al enterarse de que se había convocado un concurso para el diseño de unas segundas puertas de Bronce para el baptisterio. Ghiberti volvió a Florencia. El tema propuesto era el sacrificio de Isaac, y los artistas tenían que entregar al mismo tiempo diseños que concordasen con las primeras puertas de bronce, creadas aproximadamente un siglo antes por Andrea Pisano. Seis italianos aportaron sus contribuciones al concurso pero fue la obra de Ghiberti la que se proclamó la mejor, y como consecuencia de esto Ghiberti estuvo ocupado durante 20 años con la primera de sus dos puertas de bronce para el baptisterio.

Ghiberti abordó esta tarea con un profundo fervor religioso, esforzándose por un gran ideal poético que no encontramos, por poner un ejemplo, en Donatello. La admiración sin límites que despertó su primera puerta de bronce le valió el encargo de una segunda puerta con temática también extraída del Antiguo Testamento. Los florentinos estaban muy orgullosos de estas maravillosas obras de arte, que aún hoy brillan con todo el esplendor de la pintura dorada original, cuando Miguel Ángel las declaró aptas para servir de puertas para el Paraíso. Al lado de las puertas del baptisterio están las tres estatuas de Juan el Bautista, San Mateo y San Esteban en la iglesia de Orsanmichele, que también son obras excepcionales de Ghiberti que aún hoy se conservan. Falleció a la edad de 77 años.

Sabemos más de las teorías de Ghiberti sobre el arte de lo que sabemos de las teorías de la mayor parte de sus contemporáneos. Nos dejó unos escritos en los que comparte sus ideas al respecto y habla de su carácter y de sus convicciones personales. Cada página destila una profunda religiosidad que caracterizó su vida y obras. No sólo trata de proclamar a los cuatro vientos la verdad del cristianismo, sino que también ve la relación con las estatuas griegas clásicas, que, según él, expresan las más perfectas características intelectuales y morales de la naturaleza humana.

Lorenzo Ghiberti,
*El Sacrificio de Isaac*, 1401-1402.
Fresco, 45 x 38 cm.
Museo Nazionale del Bargello, Florencia.

Lorenzo Ghiberti,
*San Juan Bautista*, 1412-1416.
Bronce, altura: 254 cm.
Orsanmichele, Florencia.

**Lorenzo Ghiberti,**
*Historia de Abel y Cain, Puerta oriental*
*del Edén,* 1425-1437.
Bronce dorado, 79.5 x 79.5 cm.
Museo dell'Opera del Duomo, Florencia.

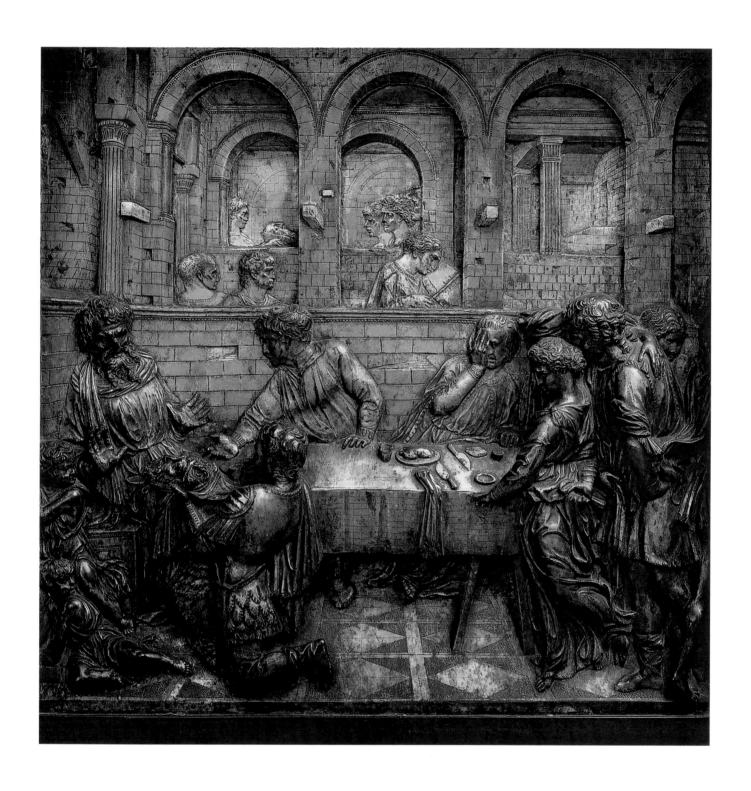

**Donatello**,
*El banquete de Herodes, Pilas bautismales*, ca. 1425.
Bronce dorado, 60 x 60 cm.
Baptisterio, Sienna.

**Donatello,**
*San Marcos*, 1411.
Mármol, altura: 236 cm.
Orsanmichele, Florencia, in situ.

**Donatello,**
*Santa María Magdalena*, ca. 1455.
Madera, altura: 188 cm.
Museo Nazionale del Bargello,
Florencia.

**Donatello,**
*Habakkuk (Il Zuccone)*, 1425-1427.
Mármol, altura: 195 cm.
Museo dell'opera del Duomo,
Florencia.

## Donatello (Florencia c. 1386 – 1466)

Donatello, escultor italiano, nació en Florencia. Comenzó su formación como aprendiz en el taller de un orfebre y trabajó en el estudio de Ghiberti durante un breve lapso. En 1402 todavía era demasiado joven para participar en el concurso de las puertas del baptisterio, pero aun así acompañó a Brunelleschi cuando abandonó Florencia derrotado y disgustado y se marchó a Roma para estudiar los restos del arte antiguo.

Brunelleschi se ocupaba en esos momentos de las medidas del Panteón, lo cual le permitiría construir la imponente catedral de Santa Maria del Fiore de Florencia y mientras tanto Donatello absorbía conocimientos sobre las formas y ornamentos clásicos. Ambos maestros fueron las mentes más brillantes del arte del siglo XV dentro de sus respectivos campos.

Donatello volvió a Florencia en 1405 con los importantes encargos del *David* en mármol y la colosal figura sentada de *Juan Evangelista*.

Posteriormente trabajó en la iglesia de Orsanmichele. Entre 1412 y 1415 Donatello completó *San Pedro*, *San Jorge* y *San Marcos*. Entre la finalización de Orsanmichele y su segundo viaje a Roma, en 1443, Donatello trabajó principalmente en Florencia en las estatuas del campanile y de la catedral. Entre las estatuas de mármol del primero se encuentran *Juan Evangelista*, el llamado *Zuccone* (profeta Hababuk) y el *Profeta Jeremías*.

En esta etapa Donatello también llevó a cabo algunas obras para la pila bautismal de la iglesia de San Juan in Siena junto con Jacopo della Quercia y sus ayudantes, que comenzaron en 1416. El relieve del *Festín de Herodes* muestra una gran fuerza dramática en su narración, y su habilidad para representar la profundidad de espacio a través de las variaciones entre las formas esculturales redondas y el stacciato más delicado.

En mayo de 1434, Donatello volvió a Florencia, donde firmó de inmediato el contrato para la realización del púlpito de mármol de la fachada de la catedral de Prato, un baile casi bacanal de amorcillos o puti casi desnudos, los antecedentes de los cupidos *Attis* 4 de la catedral de Florencia, en los que trabajó entre 1433 y 1440. No obstante, el mayor logro de Donatello en esta «etapa clásica» es el *David* de bronce, la primera estatua en bronce del Renacimiento cuyas correctas proporciones, maravilloso equilibrio al modo del arte griego y enorme realismo son el resultado de la renuncia a la representación de unas proporciones ideales.

En 1443 Padua invitó a Donatello para que se hiciera cargo del ornato del altar mayor de San Antonio. En ese mismo año había fallecido el famoso Condottiere Erasmo de Narni, conocido como Gattamelata, y se decidió conmemorarle con una estatua ecuestre. Donatello estuvo ocupado durante diez años en Padua con esta estatua y con los relieves y las figuras del altar mayor. En 1453 finalizó la estatua ecuestre, una obra de arte majestuosa y poderosa. Donatello vivió en Florencia el resto de sus días.

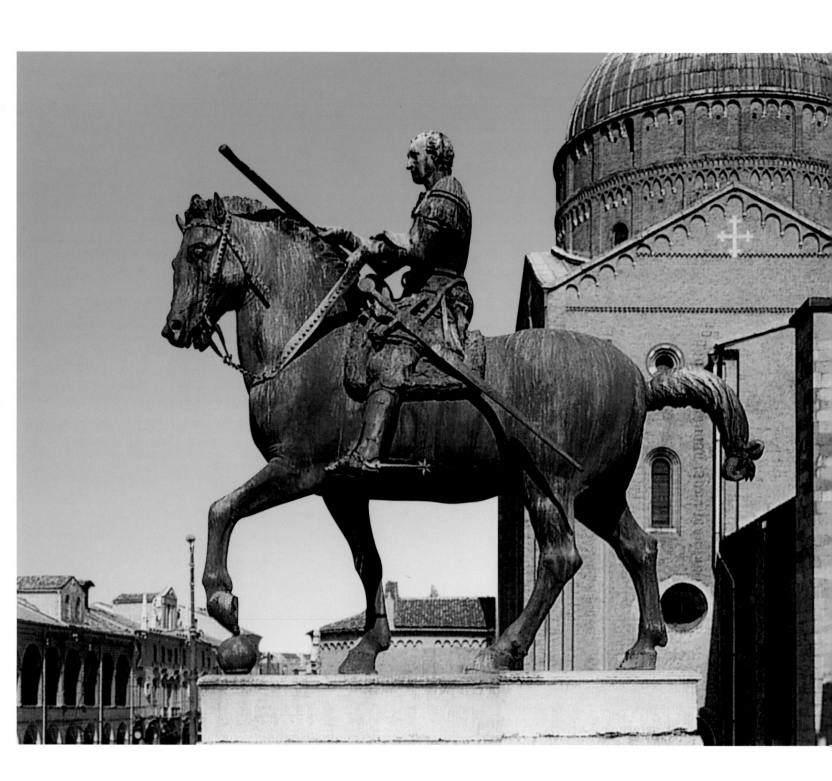

# Andrea del Verrocchio (Florencia, c. 1435 – Venecia, 1488)

El orfebre, escultor y pintor italiano Andrea del Verrocchio adoptó el sobrenombre en honor de su patrón, el orfebre Giuliano Verrocchi. Se sabe muy poco de la vida de Verrocchio fuera de sus obras. Su importancia como pintor se basa principalmente en el hecho de que Leonardo da Vinci y Lorenzo di Credi trabajaron durante muchos años en su taller como estudiantes y ayudantes.

Sólo una de las obras que se conservan puede atribuirse sin duda a Verrocchio, el famoso *Bautismo de Cristo.*

Una de sus primeras esculturas fue el hermoso medallón de mármol de la Virgen sobre la tumba de Leonardo Bruni de Arezzo en la iglesia de Santa Croce de Florencia. En 1476 Verrocchio modeló y fundió la hermosa, aunque demasiado realista, estatua de bronce de *David.* Al año siguiente completó uno de los relieves del impresionante techo del altar del baptisterio de Florencia, el cual muestra la decapitación de Juan Bautista. Trabajó desde 1478 a 1483 en el grupo de bronce de *La incredulidad de Tomás,* situado en uno de los nichos exteriores de Orsanmichele. La obra de arte más importante de Verrocchio fue la colosal estatua ecuestre de bronce del general veneciano Bartollomeo Colleoni, que se encuentra ubicada en el Campo de San Juan y San Paolo. Verrocchio recibió el encargo de realizar esta estatua en 1479, pero no la terminó sino hasta 1488, año en que falleció. A pesar sus intentos de confiar a su alumno Lorenzo di Credi el fundido, el Senado de Venecia se lo encomendó a Alessandro Loepardi. La estatua fue presentada al público en 1506. Es probable que sea la estatua ecuestre más bella del mundo, que sea superior en ciertos aspectos a la antigua estatua en bronce de Marco Aurelio de Roma y que iguale al Gattamelata de Donatello en Padua. Resulta portentosa la maravillosa nobleza del caballo y su extraordinario vigor, y también la pose relajada del gran general que combina un equilibrio perfecto con la más absoluta simplicidad y confianza sobre la silla de montar.

Según Vasari, Verrocchio fue uno de los primeros artistas que trabajó con seres vivos y muertos. Hoy se le recuerda como el escultor más importante junto con Donatello y Miguel Ángel.

**Donatello,**
*Estatua ecuestre de Gattamelata*
*(Condottiere Erasmo da Nami),* 1446-1451.
Bronce, 340 x 390 cm.
Piazza del Santo, Padua.

**Andrea del Verrocchio (Andrea di Francesco de Cioni),**
*Estatua ecuestre de Colleone (Bartolomeo Colleoni),* 1480-1495.
Bronce dorado, altura: 396 cm.
Campo di Santi Giovanni e Paolo, Venecia.

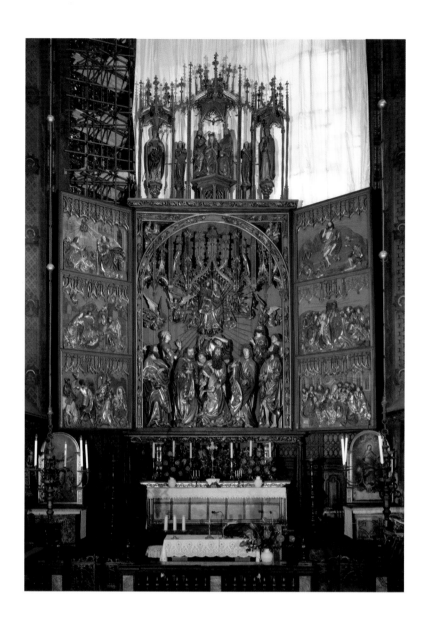

**Veit Stoss,**
*Muerte de la Virgen y Cristo recibiendo a la Virgen*, panel central del retablo de Santa María (interior), 1477-1489.
Madera de tilo, 16 x 11 cm.
Santa María, Cracovia.

**Tilman Riemenschneider,**
*Obispo sentado*, 1495.
Madera de tilo, 90.2 x 35.6 x 14.9 cm.
The Cloisters Museum, Nueva York.

## Veit Stoss (Horb, c. 1450 –Nuremberg, 1533)

El escultor y grabador en madera alemán Veit Stoss fue, además de Tilman Riemenschneider, el mejor grabador de madera de su tiempo. Stoss viajó a Cracovia en 1477 donde trabajó hasta finales del siglo. En esta ciudad grabó el altar mayor de la iglesia de Santa María entre 1477 y 1489. Tras el fallecimiento del rey Casimiro IV en 1498 Stoss creó la tumba en mármol rojo para la catedral de Cracovia. Se supone que también es el año en el que creó la tumba en mármol del arzobispo Zbigniew Ollsnicki en la catedral de Gnesen. Stoss volvió a Nuremberg en 1496, donde se dedicó principalmente a los altares. Su escultura más conocida es la *Asunción de la Virgen María* para la iglesia de San Lorenzo de Nuremberg, y data de 1518. Estas tres figuras, grabadas en tamaño heroico, cuelgan de la bóveda de la iglesia.

# Tilman Riemenschneider
## (Heiligenstadt, c. 1460 – Wurzburg, 1531)

A pesar de vivir y trabajar mientras acontecía el Alto Renacimiento italiano, el escultor alemán Tilman Riemenschneider permaneció fiel al medioevo y trabajó en un estilo gótico tardío, sin que le calaran las innovaciones procedentes del sur de los Alpes.

Riemenschneider realizó sus primeras obras con alabastro, un material relativamente blando, y posteriormente pasó a utilizar piedra y madera. Se le admira principalmente por sus grabados en madera y especialmente por su representación afiligranada de los detalles y texturas de la superficie. A Riemenschneider siempre le interesó más un realismo superficial que la precisión anatómica de sus contemporáneos. Los pliegues complejos y angulares de sus ropas tienen vida propia y cubren el cuerpo en vez de revelarlo.

Riemenschneider fue un escultor productivo y con éxito que dio trabajo en su taller a 40 ayudantes. Debido a los cambios en las tendencias, a los incendios y a las guerras, su obra ha sufrido pérdidas, daños o alteraciones. Tal vez se revelen mejor sus habilidades en el retablo creado entre 1501 y 1505 para la iglesia de San Jacobo en Rothenburg ob der Tauber (Baviera).

Tras completar su formación con Michel Erhart en Ulm, Riemenschneider se mudó a la rica ciudad de Wurzburg, donde vivió el resto de sus días. Riemenschneider fue un ciudadano exitoso y respetado y llegó a ser miembro del ayuntamiento local y del cabildo de la catedral. En 1505 fue parte de la delegación oficial que recibió al emperador Maximiliano I a las puertas de entrada de la ciudad de Wurzburg. Todo cambiaría cuando en los 1520 en la Guerra de los campesinos Riemenschneider y los campesinos se enfrentaron al obispo de Wurtzburgo, que también era quien gobernaba la ciudad.

Una vez suprimida la rebelión arrestaron a Riemenschneider, se le impuso una multa importante y es probable que además se le torturase. Aunque no hay pruebas que lo sustenten la leyenda dice que le cortaron la mano derecha, y esta podría ser la razón por la que terminó muy pocas obras durante sus últimos seis años de vida.

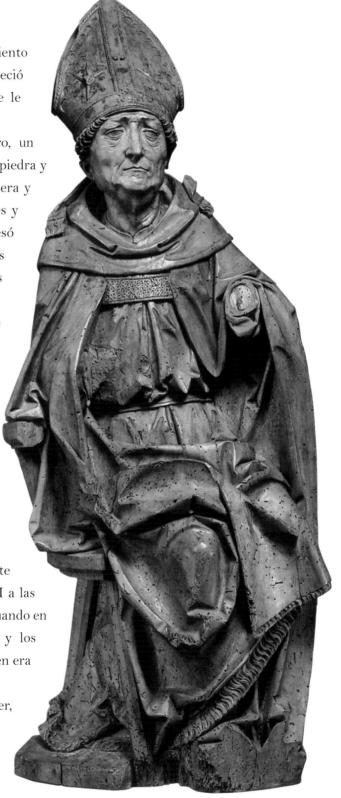

## Miguel Ángel Buonarroti, conocido como Miguel Ángel
## (Caprese, 1475 – Roma, 1565)

Hoy el nombre de «Miguel Ángel» es sinónimo de «genio». Por un lado fue un importante escultor, pintor, arquitecto, arquitecto militar e incluso poeta, y por el otro el humanismo alcanzó su máxima expresión a través de su obra.

Miguel Ángel era el hijo de un funcionario florentino perteneciente a la baja nobleza. Se encomendó su aprendizaje a Francesco d'Urbino, quien le abrió los ojos a la belleza del arte renacentista. Tras esto se unió al taller de Ghirlandaio como «aprendiz o sirviente».

A través de Ghirlandaio, Miguel Ángel conoció a Lorenzo de Medici el Magnífico. Este mecenas de las artes y la literatura fundó una escuela de arte en su propio palacio dirigida por Bertoldo, uno de los estudiantes de Donatello a través de la cual Miguel Ángel estrechó lazos con la familia Medici, cuya espléndida colección de esculturas lo dejó profundamente impresionado.

A los dieciséis años de edad Miguel Ángel ya había logrado producir numerosas obras de arte, entre ellas la *Batalla de los centauros*, una alusión a la Antigüedad enterrada, y la *Virgen de las escaleras*. Alrededor de 1496 el cardenal Lorenzo di Pierfrancesco de Medici lo invitó a Roma. Así, Miguel Ángel viajó a Roma por primera vez. Este viaje le permitió profundizar en el estudio del esplendor de la Antigüedad, que ya había conocido por primera vez en los jardines de los Medici. En esta ciudad creó su *Baco* y completó en 1497 *La Pietà*, una de sus creaciones más bellas, que fue un encargo del Vaticano para el embajador francés para la tumba de su rey Carlos VIII. Hoy esta escultura se encuentra en la basílica de San Pedro y constituye una representación perfecta del sacrificio de Dios y de la belleza interior. Por aquel entonces Miguel Ángel tenía 22 años, y muy pronto se convertiría en uno de los artistas con mayor influencia de su tiempo, que recibió el sobrenombre de «el divino». Su genio estimulaba su arte obteniendo su inspiración de la Antigüedad clásica y utilizándolo para glorificar a la humanidad. Su *David*, una talla en mármol de 4,34 metros que se conserva en la Accademia de Florencia, constituye la cima de la primera etapa artística de Miguel Ángel. Los primeros bocetos para esta obra de arte, que acabó en 1504 datan de 1501. Miguel Ángel rompió con la tradición al no representar la cabeza de Goliat en las manos de David.

El Papa Pío II falleció en 1503 y le sucedió Julio II. Su Santidad convenció a Miguel Ángel para que volviera a Roma y le encargó la construcción de una tumba majestuosa para él, entre otros monumentos. Esta tumba, en la que se aprecian influencias del estilo clásico, se encuentra entre las espléndidas obras con las que Miguel Ángel pretendió expresar todo el poder y la sensualidad que convierten al mármol en la más noble de las piedras. La tumba de Julio II, finalizada en 1547, refleja el amor de este Papa por la Antigüedad clásica.

**Miguel Ángel Buonarroti,**
*Tumba de Lorenzo de Medici*, 1525-1527.
Mármol.
Capilla Medici, San Lorenzo, Florencia.

**Miguel Ángel Buonarroti,**
*La Piedad*, 1498-1499.
Mármol, altura: 174 cm.
Basílica de San Pedro, Vaticano.

**Miguel Ángel Buonarroti,**
*La Piedad*, 1547-1555.
Mármol, altura: 226 cm.
Museo dell'Opera del Duomo, Florencia.

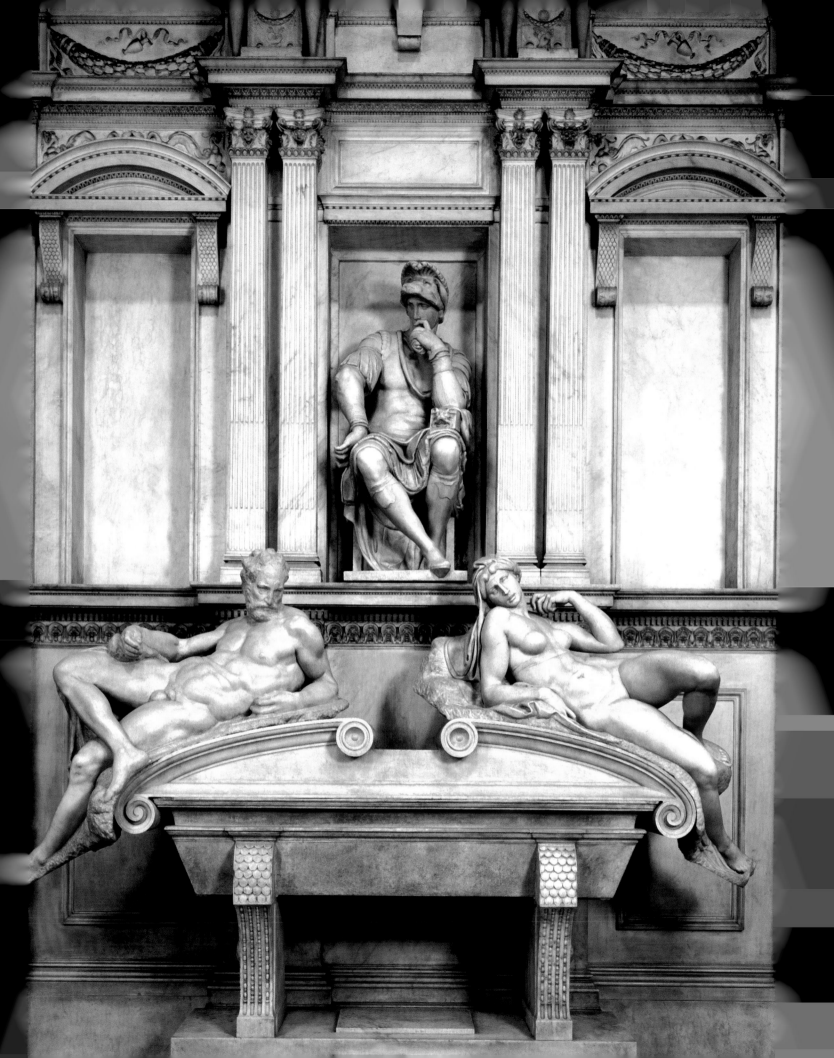

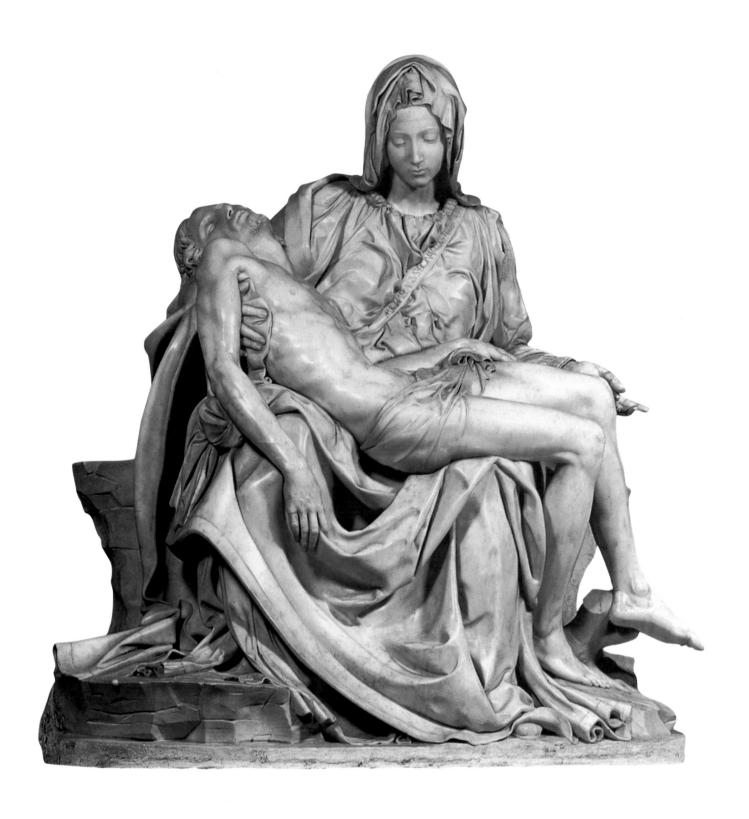

En 1520, Miguel Ángel recibió el encargo de diseñar la capilla funeraria de los Medici. Esta joya arquitectónica contiene los restos mortales de Giuliano de Medici, duque de Nermours y Lorenzo, duque de Urbino. En su conjunto da la sensación de ser una escena informal de la vida diaria, y no tanto un reflejo de la piedad rigurosa, con lo que se

demuestra la habilidad de Miguel Ángel para sobreponerse a su temperamento rebelde y logra la auténtica libertad de expresarse uno mismo a través del arte.

Durante toda su vida Miguel Ángel se torturó en su búsqueda de la excelencia apremiado por su enorme ego y su excepcional persistencia.

# Benvenutto Cellini (Florencia, 1500 – 1571)

Benvenuto Cellini, artista italiano, grabador de medallones y escultor, fue el tercer hijo de Giovanni Cellini, músico y fabricante de instrumentos. A los 15 años su padre consintió a regañadientes que comenzase su aprendizaje con un orfebre.

Cuando a Cellini se le desterró a Siena durante seis meses como resultado de las peleas en las que se veía envuelto, ya había logrado hacerse un nombre hasta cierto punto en su ciudad natal, y pudo trabajar en Siena para un orfebre local. Se marchó a Bolonia, donde continuó realizando progresos como orfebre. Tras su estancia en Pisa y dos interludios en Florencia se marchó a Roma a la edad de 19 años. Sus primeros intentos solo en esta ciudad fueron un cofre de plata, seguido de un candelabro de plata y una copa para el obispo de Salamanca, quien le presentaría al Papap Clemente VII. Durante el ataque a Roma de 1527, Cellini prestó enormes servicios al Papa con su valor, lo cual hizo posible la reconciliación con los magistrados florentinos, con lo que pudo volver a su ciudad natal poco después. Allí se dedicó con un enorme tesón a la producción de medallones, de entre los cuales los más importantes son *Hércules y el león de Nemea* en oro repujado y *Atlas sosteniendo la bóveda celeste*, grabado en oro. De Florencia se marchó a la corte del duque de Mantua, luego volvió a Florencia y de nuevo a Roma, donde no sólo realizó joyería sino fundidos de medallones para particulares, y la Casa papal de la moneda.

Cellini trabajó en la corte del rey Francisco I en Fontainebleau y en París de 1540 a 1545, donde creó su famoso Salero hecho de oro y esmaltes.

No obstante, las intrigas de los favoritos del rey le obligaron a volver a Florencia después de dos años laboriosos e intensos para dedicarse a las obras de arte y a entablar numerosas discusiones con el escultor de mal genio Vaccio Bandinelli.

Debido a la guerra con Siena, a Cellini se le encomendó la fortificación de las defensas de su ciudad natal, y, si bien se le trató de una forma casi miserable en la corte ducal, la magnificencia de su obra le valió una posición social cada vez mejor entre los demás ciudadanos. Falleció en Florencia en 1571, soltero y sin hijos. Sus funerales tuvieron lugar en la iglesia de la Annunziata en medio de una enorme extravagancia.

Aparte de los trabajos en oro y plata que se le atribuyen, Cellini creó varias esculturas de mayores dimensiones. La más importante de estas obras de arte es el grupo en bronce de *Perseo con la cabeza de Medusa*. Esta obra, sugerida por el duque Cosimo de Medici, todavía se conserva en la Loggia dei Lanzi de Florencia. Con su fenomenal retrato del poder de la inteligencia y el esplendor de una belleza terrible es uno de los monumentos más típicos e inolvidables del Renacimiento italiano. El fundido de esta enorme escultura le planteó a Cellini grandes dificultades pero su consecución fue recibida con entusiasmo en toda Italia.

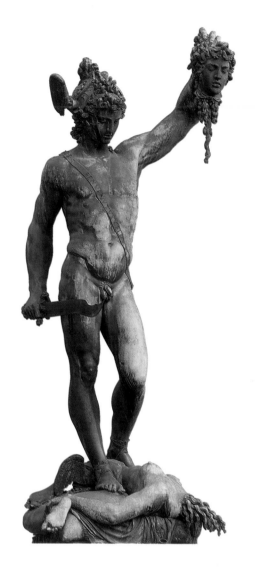

**Benvenuto Cellini**,
*El salero de Francisco I*, 1540-1543.
Ébano, oro, parcialmente esmaltado,
26 x 33.5 cm.
Kunsthistorisches Museum, Viena.

**Benvenuto Cellini**,
*Perseo*, 1545-1554.
Bronce, altura: 32 cm.
Loggia dei Lanzi, Florencia.

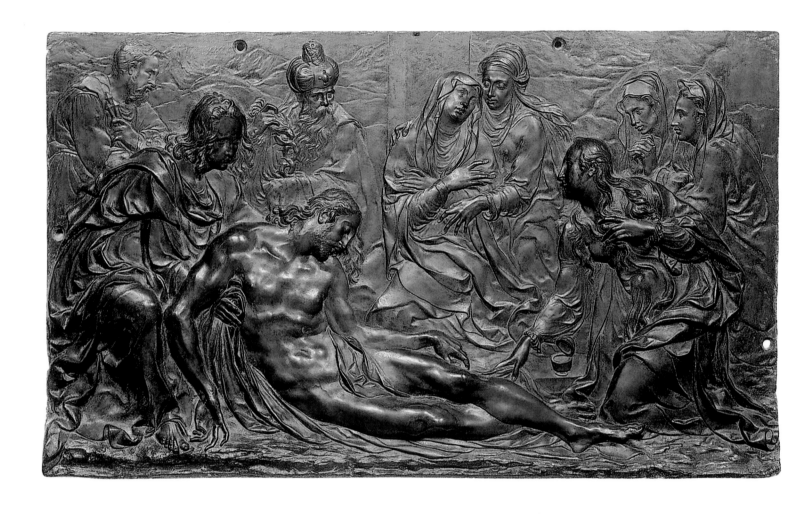

**Germain Pilon,**
*Lamentación sobre Cristo*, 1580-1585.
Bronce, 47 x 82 cm.
Museo del Louvre, París.

**Germain Pilon,**
*Mater Dolorosa*, 1585.
Terracota, 159 x 119 x 81 cm.
Museo del Louvre, París.

## Germain Pilon (París, c. 1525 - 1590)

Germain Pilon fue un escultor francés. Trabajó con su padre, también escultor en la abadía de Solesmus y volvió a París aproximadamente en 1550. Carlos IX inmediatamente le nombró guardián de la Casa de la moneda. Realizó numerosas obras de arte en un estilo imponente. Su obra de arte más antigua es la tumba de Francisco I y de Catalina de Medici en la abadía de San Denis, que concluyó en 1558. En este mismo lugar se puede ver también la magnífica tumba de Enrique II, que tardó en completar desde 1564 a 1583. También creó el bien conocido grupo de las *Tres Gracias*, ahora en el Louvre, las cuales sostenían sobre sus cabezas una urna con el corazón de Enrique II. Gran parte de sus obras se han perdido, y a pesar de ello muchos autores le clasifican dentro de la gran escuela francesa del Renacimiento, a pesar de que sus obras son diferentes de las de Jean Goujon en que muestran una gracia flemática que ya anticipa cierta decadencia.

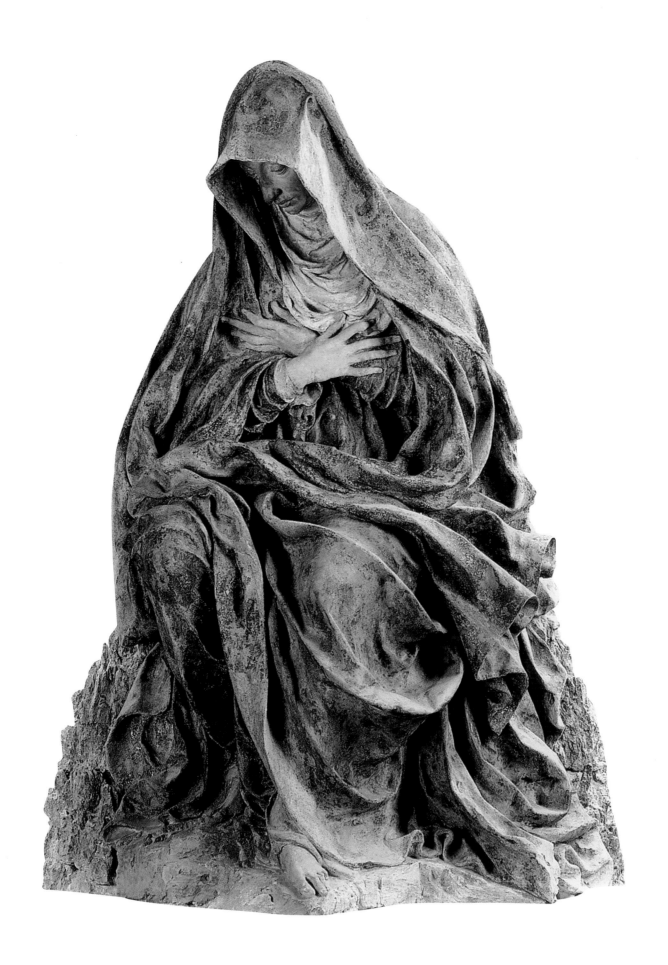

189

**Giambologna**,
*El rapto de las Sabinas*, 1581-1583.
Mármol, altura: 410 cm.
Loggia dei Lanzi, Florencia.

**Giambologna**,
*Mercurio*, 1564-1580.
Bronce, altura: 180 cm. Museo
Nazionale del Bargello, Florencia.

**Jean Goujon**,
*Cariátides*, 1550-1551.
Piedra.
Museo del Louvre, París.

**Anónimo**,
*Diana con ciervo* (conocida también
como *Diana de Anet*), mediados del
siglo XVI.
Mármol, 211 x 258 x 134 cm.
Museo del Louvre, París.

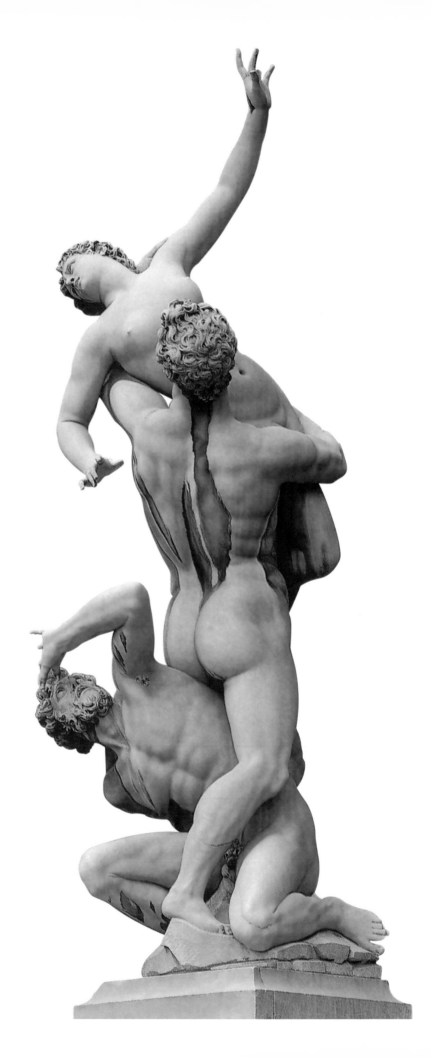

## Giovanni Bologna o Jean Boulogne, conocido como Giambologna (Douai, 1529 – Florencia, 1608)

Giambologna fue el escultor italiano más famoso y con mayor éxito en el período entre Miguel Ángel y Bernini. Difícilmente puede encontrarse cualquier tipo de expresión de sus raíces del norte en toda su obra. Es probablemente el escultor más típico de la escuela manierista de Italia. Giambologna fue aprendiz del escultor flamenco Jacques Du Broecq, que visitó Italia y que estuvo abierto a las influencias de este país. También viajó a Roma y dedicó allí dos años al estudio del trabajo y el mundo intelectual del Alto Renacimiento. En esta ciudad pudo estudiar asimismo los originales de los escultores clásicos recién descubiertos. En 1552, durante su viaje de vuelta a Flandes, Giambologna hizo un alto en Florencia. Se le convenció para que permaneciera allí y se convirtió en el escultor de la corte de los duques de Toscana, pertenecientes a la familia Medici. Su corte era un importante centro artístico, y en virtud de su posición la reputación de Giambologna se extendió por todas las cortes de Europa.

La escultura *El rapto de las sabinas*, fechada en 1582, en la Loggia dei Lanzi puede considerarse un ejemplo representativo del manierismo del escultor con sus complejas poses semejantes a un *ballet*, y con la escultura subiendo con una trayectoria en forma de espiral y el vigoroso tratamiento del mármol.

Otras obras de arte importantes de Giambologna son la elegante estatua de un *Mercurio* en vuelo (en diferentes versiones). La estatua de mármol de tamaño superior al real de un Sansón que mata a un sorprendido filisteo (1560-62, Victoria and Albert Museum, Londres), la enorme pero caprichosa *Fuente de Neptuno* de Bolonia, que terminó en 1556, y numerosas pequeñas estatuas de bronce exquisitas procedentes de su taller, que en ocasiones entregaban a los diplomáticos como regalos durante sus visitas.

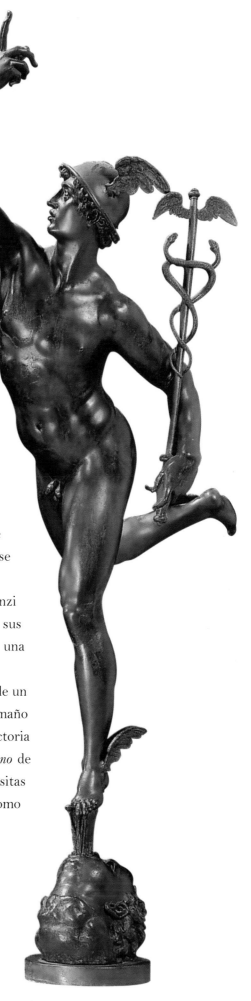

## Jean Goujon (Activo 1540 – 1563)

Jean Goujon fue un escultor francés del siglo XVI. Su nombre se encuentra por primera vez en los documentos escritos de la iglesia de San Maclou de Rouen en el año 1540. En adelante Goujon sería empleado de Pierre Lescot, el famoso arquitecto del Louvre, a quien ayudó con la restauración de San Germain l'Auxerrois. En 1547 Martin publicó su traducción al francés de Vitrubio, cuyas ilustraciones realizó Gouyon, «naguères architecte de Monseigneur le Connétable, et maintenant un des vôtres», tal y como nos cuenta el traductor en su «dedicatoria al rey». No sólo se deduce de esta afirmación que Enrique II había concedido un puesto real a Goujon, sino que anteriormente había ayudado a Bullant durante su obra en el castillo de Ecouen.

Entre 1547 y 1549 trabajó por encargo de Lescot en la ornamentación de la Loggia, para la llegada de Enrique II a París, que tuvo lugar finalmente el 16 de junio de 1549. Bernard Poyet reconstruyó el edificio de Lescot modificando el original en la *Fuente de los inocentes* a finales del siglo XVIII. En el Louvre Goujon realizó la obra escultórica de la esquina sudeste de la corte, los relieves de la Escalera de Enrique II y la Tribuna de las Cariátides siguiendo las instrucciones de Lescot. Entre 1548 y 1554 se construyó el Château d'Anet, cuya ornamentación llevó a cabo Goujon junto con Philibert Delorme por encargo de Diana de Poitiers. Desafortunadamente, los documentos del edificio de Anet han desaparecido, pero Goujon llevó a cabo una serie de obras de importancia similar, que se perdieron o se destruyeron durante la Revolución Francesa. A partir de 1555 encontramos de nuevo su nombre en los registros del Louvre hasta 1562, donde se pierde su rastro. Durante ese año se realizó un intento de apartar del servicio real a todos aquellos sospechosos de tener tendencias hugonotas. A Goujon siempre se le ha considerado un reformista, por lo que es muy posible que se contase entre las víctimas de esta medida.

# Bibliografía

BÉGUIN, Sylvie, *L'Ecole de Fontainebleau. Le maniérisme à la cour de France*, París, 1960.

CREIGHTON, Gilbert, *Renaissance Art*, Nueva York, Harper Torchbooks, 1970.

DELUMEAU, Jean, *La Civilisation de la Renaissance*, París, Flammarion, 1984.

GOMBRICH, Ernst Hans, *Histoire de l'Art*, París, Phaidon Press, 2006.

LETTS, Rosa Maria, *The Renaissance*, Cambridge, Cambridge University Press, 1981.

MANCA, Joseph, *Andrea Mantegna et la Renaissance italienne*, Nueva York, Parkstone, 2006.

MIGNOT, Claude, BAJARD, Sophie et RABREAU Daniel, *Histoire de l'art Flammarion. Temps modernes: XVe-XVIIIe siècles*, París, Flammarion, 1996.

MOREL, Philippe, *L'Art de la Renaissance*, París, Somogy, 2006.

MUNTZ, Eugène, *Histoire de l'art de la Renaissance*, París, Hachette et C^{ie}, 1891.

MUNTZ, Eugène, *Michel-Ange*, Nueva York, Parkstone, 2005.

PANOFSKY, Erwin, *Albrecht Dürer*, Princeton, Princeton University Press, 1948.

RUBINSTEIN, Ruth, *Renaissance Artists & Antique Sculpture*, Londres, H. Miller, 1987.

VASARI, Giorgio, *Le vite de' più eccellenti architetti, pittori, et scultori italiani, da Cimabue insino a' tempi nostri*, Turín, G. Einaudi, 2000.

WOLFFLIN, Heinrich, *Die klassische Kunst: eine Einführung in die italienische Renaissance*, Múnich, F. Bruckmann, 1899.

ZERNER, Henri, *L'Art de la Renaissance en France : L'invention du classicisme*, París, Flammarion, 2002.

# Índice